KB040247

나는 패션 일러스트레이터가 되고 싶다

THE ART OF FASHION ILLUSTRATION

Copyright ⓒ 2015 by Rockport Publishers

Korean translation copyright ⓒ 2017 by THE SOUP PUBLISHING CO.
Korean translation rights arranged with Quarto Publishing Group USA Inc.
through EYA(Eric Yang Agency).

이 책의 한국어판 저작권은 EYA(Eric Yang Agency)를 통한
Quarto Publishing Group USA Inc.사와의 독점계약으로 '도서출판 더숲'이 소유합니다.
저작권법에 의하여 한국 내에서 보호를 받는 저작물이므로
무단전재 및 복제를 금합니다.

* 도서출판 DnA는 도서출판 더숲의 임프린트입니다.

나는 패션 일러스트레이터가 되고 싶다

초판 1쇄 인쇄 2017년 7월 4일
초판 1쇄 발행 2017년 7월 12일

지은이 소머 플라어티 테즈와니
옮긴이 공민희

발행인 김기중
주간 신선영
편집 박이랑, 강정민, 양희우
마케팅 정혜영
펴낸곳 도서출판 DnA
주소 서울시 마포구 양화로16길 18, 3층(04039)
전화 02-3141-8301
팩스 02-3141-8303
이메일 theforestbook@naver.com
페이스북 페이지 @theforestbook
출판신고 2013년 6월 4일 제 2013-000172호

ISBN 979-11-955170-1-5 (03650)

※ 이 책은 도서출판 DnA가 저작권자와의 계약에 따라 발행한 것이므로
 본사의 서면 허락 없이는 어떠한 형태나 수단으로도 이 책의 내용을 이용하지 못합니다.
※ 잘못된 책은 구입하신 곳에서 바꾸어 드립니다.
※ 책값은 뒤표지에 있습니다.

전 세계 최고의 패션 일러스트레이터들에게 배우는 그들의 기법과 아이디어, 성공 노하우

나는 패션 일러스트레이터가 되고 싶다

소머 플라어티 테즈와니 지음 | 공민희 옮김

DnΛ

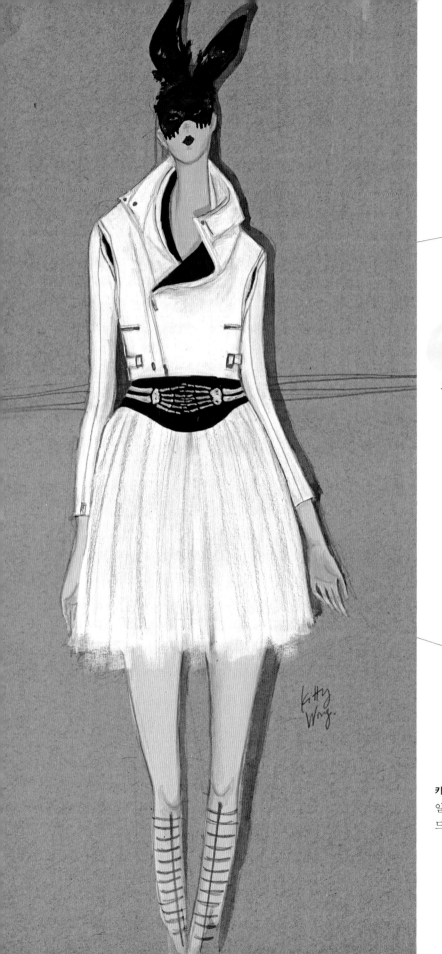

“ 패션 일러스트는 디자인 판타지를 현실로
구현할 수 있게 해줍니다. 새로운 아이디어로
가는 로드맵 같은 존재죠. 하나의 스케치가
독특한 감정적 교감을 불러일으켜 전체
컬렉션에 영향을 미치기도 합니다. ”

－미샤 노누(Misha Nonoo), 노누 뉴욕(Nonoo New York)의
디자이너이자, 2013 CFDA/보그 패션 펀드의 최종 후보

키티 N. 웡의 작품, 토끼(Bunny) 재생 판지에 아크릴로 채색한 작품.
일본의 세계적인 디자이너 준 타카하시(Jun Takahashi)의 브랜
드인 언더커버(Undercover) 컬렉션에서 영감을 받았다.

차례

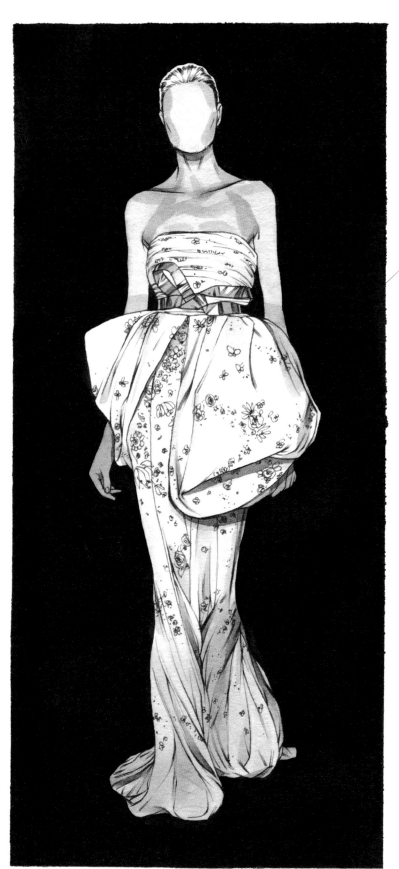

룩 35(Look 35) 마이클 호웰러가 그린 디자이너 잠바티스타
발리(Giambattista Valli)의 런웨이 습작

일러스트는 근면함과
인내심이 보상받는 작업

패션 일러스트는 사진이 결코 보여줄 수 없는 것들을 담아낼 수 있다. 디자이너와의 긴밀한 관계 속에서 의상이 지닌 에너지와 스타일을 실제로 구현하기 때문이다. 일러스트레이터는 전반적인 디자인을 잘 드러냄과 동시에 실제 의상으로 제작할 때 디테일까지 잘 살릴 수 있도록 스케치를 하는 것이 의무다.

『나는 패션 일러스트레이터가 되고 싶다』에서는 앞으로 크게 이름을 떨칠 떠오르는 신예들에서부터 익히 명성이 자자한 시대의 아이콘들에 이르기까지 그들의 다양한 이야기와 멋진 작품들을 모두 만나볼 수 있다.

놀라운 사실은 이 책에 수록된 많은 예술가들이 대학에서 전공을 선택할 때까지 '패션'을 운명으로 생각하지 않았다는 점이다. 뒤늦게야 자신이 살아오면서 쭉 그런 징조가 있었다는 사실을 알게 되었다. 어린 시절 패션 잡지에서 마음에 드는 광고를 찢어 두거나 아름다운 모델의 사진을 수집하는 등의 삶의 작은 발걸음들을 그들은 나중에서야 발견하게 된 것이다.

비록 일러스트레이터가 되는 과정에서 그들의 여정은 각기 달랐지만 인터뷰를 하면서 모든 예술가들에게서 느낀 가장 큰 특징은, 그들이 자신만의 색을 스타일로 보여준다는 점이다. 어떤 이들은 펜과 종이라는 전통적인 방식으로 자신의 이미지를 구현하며, 다른 이들은 디지털 방식을 선호한다. 일부는 진하고 대담한 색상을 즐겨 쓰지만, 다른 일부는 흑백을 선호한다. 하지만 그들은 모두 한결같이 강조한다. 일러스트는 근면함과 인내심이 보상을 받는 작업이라고. 꾸준한 스케치야말로 그들의 무기이자 능력이었다.

훌륭한 패션 일러스트는 디자이너의
비전을 담고 있으면서 당대의 본질을
주도할 수 있어야 한다.

- 사이먼 언글레스(Simon Ungless),
아카데미 오브 아트 유니버시티 패션학과장

웬디 플로브만(Wendy Plovmand)이 그린 덴마크 패션 잡지 〈유로
우먼(Eurowoman)〉의 에디토리얼 일러스트레이션

제1부
떠오르는 신예

자신만의 시각언어를 발전시키다

조 테일러 ZOË TAYLOR, 영국의 런던

패션 드로잉이 더 많은 이야기를 담고 있었으면 좋겠어요. 패션 화보가 개성과 이야기를 즐겁게 드러내듯이.

조 테일러의 패션 일러스트레이션은 〈뉴 가디언〉〈인디펜던트〉〈데이즈드 앤드 컨퓨즈드(Dazed and Confused)〉〈르 건(Le Gun)〉과 같은 유수의 잡지에 소개되었다. 그녀는 마크 제이콥스의 패션라인에 들어가는 티셔츠, 토트백, 드레스의 프린트를 디자인했고 패션 디자이너 루엘라 바틀리(Luella Bartley)와 협업해 수많은 프로젝트를 진행한 바 있다.

"**충**분히 스케치를 하다 보면 본능적으로 튀어나오게 돼요."

자신만의 기법에 대해 설명해달라고 하자 몹시 어려워하며 조 테일러가 조심스럽게 꺼낸 말이다.

테일러의 작품은 파스텔의 잦은 사용과 섬세한 배경 스케치로 대변된다. 그녀는 흑연과 같은 파스텔을 선호하며, 이미지 전반에 가벼운 터치와 강렬한 선을 결합시켜 대비를 이루는 것을 좋아한다. 이 두 가지 특징은 패션 일러스트에서는 좀처럼 보기 힘든 부분이다. 검은 바탕에 실루엣을 그리는 평범한 일러스트레이터와는 달리, 테일러는 항상 배경이 되는 장면을 설정하곤 한다. 그녀가 이

파스텔스(Pastels) 어너더매거진닷컴(Anothermag.com)의 칼럼인 '인 더 컷(In the Cut)' 기사에 수록된 루이비통 2012 봄여름시즌 의상 일러스트레이션

테일러는 항상 배경이 되는 장면을 설정하곤 한다.
그래서 그녀의 일러스트에는 드라마와 내러티브가 살아 있다.
테일러가 주로 밤늦게까지 일하는 집의 작업 공간

렇게 할 수 있는 이유는 패션 일러스트레이터로 교육을 받은 적이 없기 때문이다. 그녀의 일러스트에는 드라마와 내러티브가 살아 있고 패션 사진을 보는 것처럼 장면이 담겨 있다. 배경은 단순히 옷을 두드러지게 하는 것이 아니며 모델 역시 특유의 개성이 드러난다.

"저는 전체 구도를 잡은 다음에 개인의 얼굴에 초점을 맞추고 드로잉 속 요소들을 함께 만들어나가요. 여기 옷에는 표식을 넣고, 저기 나무에는 그림자를 넣어야지, 이런 식으로 화가들이 하는 것처럼 말이죠."

그리고 이어 말한다.

"저는 장면 전체를 그리고 드로잉에 색조를 넣어요. 그렇게 하면 마치 사진이나 필름 스틸처럼 보이는 효과가 있어요."

테일러는 일러스트를 그릴 때 가장 힘든 부분이 전체를 기획하고 마감을 맞춰야 한다는 스트레스를 견디면서 인위적이지 않고 자연스러운 드로잉을 이끌어내는 것이라고 말한다.

"제대로 그리기 위해 서른 번도 넘게 스케치를 할 때가 있어요. 그리고 난 뒤에는 항상 꼼꼼히 살피는 일도 잊지 말아야 해요."

그녀는 자연스러운 드로잉이 일러스트에서 중요하다고 믿는다. 그린 사람이 힘들어한 부분이나 특별히 공들인 부분이 티가 나면 보는 이의 시선이 그곳으로 집중되어 이미지의 전반적인 효과가 떨어진다고 그녀는 말한다.

세월이 흐르면서 테일러의 작품은 더 많은 색상을 넣으며 진화해왔다. 그녀는 작은 부분에 아주 밝고 강렬한 색상을 넣어 강조하는 것을 매우 좋아하며, 의상에 따라 넣을 색을 달리한다.

"장면을 구성할 때 배경에 들어갈 색상과 의상에 들어가는 색상이 어떻게 대비를 이루고 서로 보완되는지 생각해보곤 하죠. 때로는 그런 생각을 하면서 일러스트에 적합한 풍경이나 인테리어에 대한 아이디어를 얻기도 합니다."

들려주고 싶은 말

"패션 일러스트레이션은 두드러진 한 분야가 되었지만, 저는 패션 일러스트레이션이 그저 일러스트의 다른 형태라고 생각해요. 패션 드로잉이 더 많은 이야기를 담고 있었으면 좋겠어요. 스타일리스트와 사진가들이 패션 화보를 통해 아주 즐겁게 개성과 이야기를 드러내는 것처럼 드로잉도 무엇이든 보여줄 수 있어요. 다른 분야들과는 달리 예산을 걱정할 필요도 없고 원하는 모델도 언제든지 마음대로 캐스팅할 수 있으니까요."

테일러는 스승인 예술가 안제이 클리모프스키(Andrzej Klimowski)가 그의 스승이자 유명한 포스터 디자이너인 헨리크 토마제프스키(Henryk Tomaszewski)에게서 듣고 그녀에게 해준 조언을 떠올리며 말했다.

"선생님은 종종 이런 말씀을 하셨어요. '개인적으로 자신의 작업을 별도로 하는 것은 일적으로도 상당히 중요하다.' 의뢰받은 일과 더불어 자신만의 작품을 만들지 않는다면 일적으로도 점차 무뎌진다는 뜻이었죠. 그런데 그건 정말 사실이었어요."

테일러는 최대한 많이 보고, 읽고, 관찰하는 일이 중요하다고 믿는다.

"이미 존재하고 있는 양식에 끼워 맞추려고 걱정하고 고민할 필요 없어요. 대신 자신만의 시각언어를 발전시키는 데 집중하는 것이 중요합니다."

트위드(Tweed) 신문인쇄용지 위에 파스텔로 그린 조 테일러의 일러스트. 어너더매거진닷컴의 칼럼 '인 더 컷'의 꽃모양 아플리케 기사에 함께 수록된 프라다 2012 봄 여름시즌 의상

인내심이야말로 성공의 비결

마샤 카르푸시나MASHA KARPUSHINA, 영국의 런던

마샤 카르푸시나는 집 안 거실 한 귀퉁이에 놓인 책상에서 '모든 것을 쌓아두고' 작업
한다. 그 광경은 멋있다고는 할 수 없지만 꽤 실용적이라고 그녀는 설명한다. 이곳에
서 그녀는 스케치를 시작한다. 고객의 의뢰를 받은 작업을 하는 경우, 스케치를 보내
그들의 의견을 수렴한 후 그것이 확정이 되면 라이트박스(light box, 필름이나 투명
양화(陽)를 불투명 유리 위에 놓고 관찰하기 위해 쓰이는 상자 모양의 조명 기구-옮긴
이) 위에 품질이 더 좋은 용지를 올리고 기존의 이미지를 그대로 옮겨서 더 세세하게
작업하며 자잘한 곳을 손본다. 스케치 단계에서 모든 수정이 이루어지며 최종 완성이
되면 이미지를 스캔해 디지털로 깔끔하게 다듬은 다음 고객에게 보낸다.

런던에서 활동하는 마샤 카르푸시나는 기회가 여러 형태로 찾아온다는 사
실을 몸소 입증한 장본인이다. 그녀의 첫 번째 일러스트 작업은 이스트
런던의 길거리 패션 브랜드인 '일러스트레이티드 피플(Illustrated People)'의 던
컨 맥나마라(Duncan McNamara)의 의뢰를 받고 이루어졌다. 던컨과의 작업은
순전히 우연이었다. 카르푸시나가 말했다.

'꿈을 가져라.
그리고 그 꿈을 향해
갈 수 있는 길을 찾아
이루어내야 한다.'
저는 지금도 아버지의
이 말을 잊지 않고
인생을 살아가려고 해요.

**LA가 사이버 미녀를 만나다(LA meets Cyber
Beauty)** 고객은 컬렉션에 영감을 주었던
야자수를 이미지에 넣길 원했다. "야자수
하면 전 지난 20년 동안 종종 방문했던
로스앤젤레스가 떠올라요. 일러스트에 초
현실적이고 추상적이면서도 아름다운 모
습을 모두 담고 싶었어요." 카르푸시나의
말이다. www.Mashakarpushina.com
에서 그녀가 한 이야기를 찾아볼 수 있다.

8월(August) "이 작품은 현실과 초현실, 깨어 있는 순간과 자고 있는 순간, 우리의 꿈과 현실에 대해 말하고 있어요. 어린 제 아들이 그린 스케치를 콜라주의 일부로 써서 어리고 순수한 에너지를 더했어요." www.Mashakarpushina.com에서 그녀가 한 이야기를 찾아볼 수 있다.

"당시 저는 젊은이들이 모이는 쇼디치 거리에 있는, 프랑스계 브라질 클럽인 파벨라 시크(Favela Chic)와 작업하고 있었어요. 이 클럽은 속바지 한 벌이 그려진 화려한 초대장을 제작해서 새해 전야제 파티에 손님들을 초대하고자 했어요. 브라질에서는 새해 전야에 새 속옷을 입으면 행운이 찾아온다고 믿거든요."

그녀는 당시 맥나마라와 함께 초대장 작업을 했다. 그리고 그 인연으로 일러스트레이티드 피플에서 처음으로 티셔츠의 프린트를 디자인하게 되었다면서 당시의 소감을 이렇게 전했다.

"편하고 재미있고 정말로 값진 경험이었어요. 어떤 압박도 없었고 업무 지침도 전혀 엄격하지 않았기 때문에 원하는 것은 무엇이든 그릴 수 있었어요. 꿈의 직장이라고 할 수 있죠."

들려주고 싶은 말

프리랜서로 첫발을 내딛은 다른 일러스트레이터와 마찬가지로 카르푸시나 역

델리리움 재킷(Delirium Jacket) "아르마다 스키스 사에서 스키에 넣을 흑백 프린트를 그려달라고 부탁했어요. 반응이 좋아서 스키 재킷에도 같은 프린트를 넣게 되었지요. 프린트 자체는 기존의 예술작품을 조합한 거예요. 감정의 만화경 같은 거죠." www.Mashakarpushina.com에서 카르푸시나가 한 이야기를 찾아볼 수 있다.

미시즈 포메란츠의 초원 무늬 원피스(Meadow Print for Mrs Pomeranz Dress) "미시즈 포메란츠는 친구 다샤(Dasha)가 운영하는 브랜드예요. 친구가 여름에 출시할 원피스에 제가 그려 둔 이 일러스트를 프린트로 넣고 싶다고 하더군요." www.Mashakarpushina.com 에서 카르푸시나의 이야기를 찾아볼 수 있다.

시 가장 힘든 점은 고객을 찾고 그들을 대하고 다루는 일이라고 말한다.

"그러다 제게 에이전트가 생기게 되었고, 조금씩 일을 하는 법과 고객이 생각하는 단가에 대해서도 알게 되었지요."

그러고는 이렇게 덧붙였다. 이제 막 시작한 일러스트레이터라면 인내심과 끈기가 성공하기 위한 핵심이고 '자기 자신과 작업'을 마케팅하는 법을 배워야 한다고 말이다. 또한 가장 좋은 조언은 아버지에게서 들었다고 했다.

"꿈을 가져라. 그리고 그 꿈을 향해 갈 수 있는 길을 찾아 이루어내야 한다.' 저는 지금도 아버지의 이 말을 잊지 않고 인생을 살아가려고 해요."

지금은 일러스트로 엄청난 성공을 거두어 올 세인츠(All Saints), 아르마다 스키스(Armada Skis), 일러스트레이티드 피플과 같은 브랜드와 작업을 하지만 카르푸시나는 스케치를 하는 것 외에도 늘 짬을 내 가족을 챙긴다. "막내 아들이 이제 두 살이 되었어요. 아이들은 항상 제가 새로운 무언가를 깨달을 수 있게 해 일적으로도 도움이 되지요. 가족들과 함께하는 시간이 그만큼 소중하기도 하고요."

창의적인 해석으로 사진가의 리얼리즘에서 벗어나다

아드리아나 크라체비치 ADRIANA KRAWCEWICZ, 영국의 런던

관찰하고 스케치하세요.
그런 다음 새로운 실험에
도전해보세요.

폴란드에서 태어나고 런던에서 활동하는 아드리아나 크라체비치는 패션 일러스트가 다시 각광받는 시대가 오는 것 같다고 느낀다. 그녀는 사진과 달리 일러스트에는 제약이나 한계가 없으니 창의적인 기회가 무궁무진하다고 밝혔다.

그녀는 또한 패션 일러스트가 상업과 뷰티의 한계를 넘어설 수 있다는 점을 알게 되었다. 패션 필름, 에디토리얼, 세트 디자인과 같은 창의적인 여러 분야에도 적용할 수 있다는 것이다. 이처럼 목표를 넓게 가진 덕분에 메이크업 브랜드인 코스메틱스 아라 카르테(Cosmetics à La Carte)의 런던 40주년 전시회에서 벽화를 담당했고, 샤넬은 그녀가 그렸던 일러스트를 리트윗하며 관심을 표했으며, 라인 헌터(Line Hunter)라는 길거리 패션 스타일 일러스트를 수록한 개인 패션 블로그도 시작할 수 있었다.

아 드리아나 크라체비치는 자신의 스타일이 끊임없이 진화해왔고, 예술가로서 변해가는 자신의 모습을 보는 것이 즐거웠다고 했다. 그녀는 자신의 기법을 구성주의에 기반을 둔 그래픽의 향연이라고 설명한다. 일러스트레이터로 시작한 그녀는 표현수단, 기술, 접근방식에 있어서 다양성을 시도했던 때를

아드리아나 크라체비치의 일러스트 작품

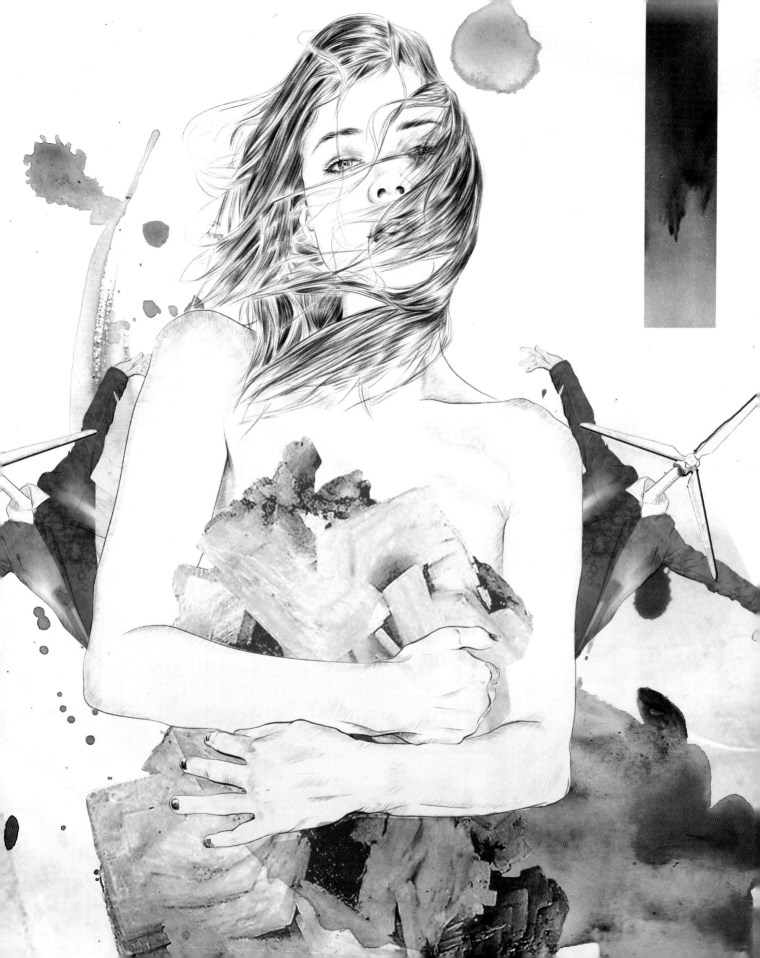

롤러코스터를 타던 시기라고 회고한다. 그녀의 작품은 색과 그래픽 요소가 병치를 이루는 것으로 유명하다. 흑백으로 작업하는 것이 더 편안하게 느껴지지만 색을 첨가해 극적인 효과를 연출하곤 한다.

크라체비치에게 영향을 준 것들

크라체비치는 영국에서 살던 열여덟 살 때 미국의 패션 잡지에서 많은 영감을 받았다고 말한다.

"제 창의력에 엄청난 영향을 미쳤고 일러스트를 패션의 관점에서 보게 해주었어요."

크라체비치는 모델이 옷을 걸치고 있는 현실적인 일러스트를 그다지 좋아하지 않는다. 그녀는 그런 그림은 지루하고 깊이가 없어 보인다고 말한다. 그녀에게 패션 일러스트레이터의 역할이란 창의적인 해석을 통해 사진가의 리얼리즘에서 벗어나는 것이다. 자신만의 방식으로 패션 일러스트를 해석할 필요가 있다는 것, 그것이 그녀가 오랜 시도와 경험 끝에 얻은 결론이었다. 처음에는 패션 일러스트라는 장르를 정의하는 데 어려움을 겪었다. 초상화라고 보아야 할지 의상을 입힌 일러스트로 보아야 할지. 그렇지만 다양한 표현수단과 기술을 접목시켜 실험해보면서 자신만의 목소리를 찾게 되었다.

다른 패션 일러스트레이터들처럼 크라체비치도 그녀가 '패션 일러스트의 선구자'라고 부르는 르네 그뤼오(René Gruau)와 디자이너 존 갈리아노(John Galliano), 마리 카트란주(Mary Katrantzou), 일러스트레이터 안토니오 로페즈(Antonio Lopez)에게서 영향을 받았다.

들려주고 싶은 말

"관찰하고 스케치하세요. 그런 다음 새로운 실험에 도전해보세요. 기술과 탄탄한 기교가 자신만의 스타일을 개발하는 핵심 요소라고 생각해요. 전 경험의 힘을 믿는답니다."

아드리아나 크라체비치의 일러스트 작품

절대 포기하지 않는다

사라 빗슨SARAH BEETSON, 오스트레일리아의 퀸즐랜드

무엇보다도 중요한 것은 꾸준히 작업하고 조언을 받아들이면서 계속 나아가는 겁니다.

패션 일러스트레이터로 곧장 일을 시작하는 것이 사라 빗슨에게는 쉽지 않았다. 그녀는 일러스트레이션으로 학위를 받은 뒤 런던에 살며 크리에이티브라는 직업을 얻기 위해 고군분투했다. "'배고픈 예술가'라는 말은 아주 절제된 표현이에요," 그녀가 궁핍하게 생활하던 때를 떠올리며 말했다. 빗슨은 런던의 비싼 월세를 감당하기 위해 닥치는 대로 서빙 일을 하면서 동시에 패션 업계에서 전일제 인턴으로 일했다. "팁으로 통근비를 감당했고 직장에서 주는 음식이라면 무엇이든 먹으며 견뎠어요. 하루에 제대로 된 식사는 한 끼밖에 먹을 수 없었어요."

어느 순간 그녀는 너무 힘이 들어 런던을 떠날까도 생각했다. 다행히 버려진 건물에 거주하며 작업하던 바텐더 친구들의 집에 잠시 머물렀다. 그 후 그녀는 충분한 돈을 모아서 새로운 아파트로 이사를 갔고, 일주일에 한 번 포트폴리오를 도와주는 보조로 취직해 일을 하다가 뛰어난 재능을 알아본 일러스트레이션 에이전시를 통해 국제적인 일을 맡게 되었다. 그녀는 지금도 그 에이전시에서 일을 하며 예술가들의 수많은 작품을 검토하는 업무를 담당하고 있다.

에르뎀(Erdem) "영국 패션 협회(The British Fashion Council)의 패션 포워드 어워드(Fashion Forward award)를 알리고자 영국 패션 협회의 의뢰로 그린 작품이에요. 그해에는 에르뎀, 록산다 일린칙(Roksanda Ilincic), 크리스토퍼 케인(Christopher Kane), 마리우스 슈왑(Marious Schwab)이 시상 후보로 올랐어요. 저는 각 컬렉션에서 의상을 한 점씩 선택해 일러스트를 그리게 되었어요." 그녀는 펜, 스프레이 페인트, 아크릴 과슈, 마커, 크레용, 스티커와 같은 다양한 재료로 작업했다.

이국적으로(Exotically) 몰스킨 종이, 펜, 스프레이 페인트, 아크릴 과슈, 스티커, 우표로 완성. "디올에서 존 갈리아노(John Galliano)와 작업한 것을 기념하려고 개인적으로 그린 연작 중 하나예요."

예술 학교에 재학 중일 때 사라 빗슨은 자신만의 작품을 만들기 위해 여러 가지 기법을 시도해보았지만 어느 것 하나 마음에 들지 않았다. 당시 라이프 드로잉(life drawing, 나체 모델이 포즈를 잡고 있는 모습을 스케치하는 것-옮긴이) 수업에서 학생들은 블라인드 컨투어(blind contour) 기법을 익혔는데, 이는 예술가가 대상 사물에서 눈을 떼지 않고 펜이나 연필로 종이 위에 스케치를 하는 것을 말한다.

"블라인드 컨투어 기법은 그 한순간을 완벽하게 손이나 눈으로 파악해 추상적인 선으로 그려내는 아주 즉흥적인 방식이에요. 이 기법에 제가 좋아하는 여러 가지 재료와 양식을 접목시켰고, 그 과정 속에서 저만의 스타일이 탄생했어요."

빗슨은 배경을 먼저 그리면서 일러스트를 시작한다. 종이, 나무, 필름 인쇄용지, 천을 사용하며 스프레이 페인트, 티슈, 콜라주 기법 등으로 배경을 완성한다. 그녀는 파일럿 지 테크 씨(Pilot G Tec C) 펜으로 선 작업을 한다.

꽃무늬 부츠(Floral Boots) 빗슨은 다양한 재료로 그린 이 일러스트에 대해 이렇게 말했다. "신발을 주제로 한 카드에 들어간 연작 중 하나예요. 이 부츠는 제가 가지고 있는 1991년 닥터 마틴(Doc Martens)의 '부케 누아(bouquet noir)'에서 영감을 받아 그린 거죠."

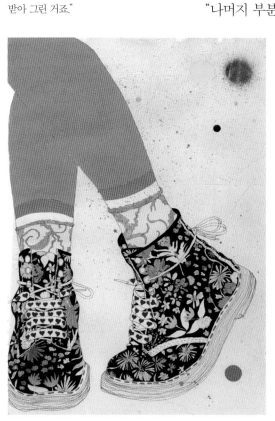

"나머지 부분은 제가 정해둔 재료 목록에 속한 것들을 조합해서 만드는데 이 목록은 계속 보강되는 중이에요. 주로 사용하는 것은 아크릴 과슈, 마커, 젤리 펜, 크레용, 스티커, 낡은 잡지에서 오린 것들, 비즈, 스팽글이에요."

일부 일러스트레이터가 흑백을 선호하는 것과 달리 빗슨은 색연필을 사용한다. 그것이 가장 창의적인 일러스트를 그릴 수 있게 하는 기본 중의 기본이라고 그녀는 생각한다. 빗슨은 밝은 색조, 파스텔, 형광색을 선호한다.

사라 빗슨에게 영향을 준 것들

"바텐더 친구들의 집에서 저는 아주 창의적인 사람들을 만났어요. 지금은 다들 성공한 배우, 풍자 배우, 예술가, 패션 디자이너, 텔레비전에 나오는 타로 전문가가 되었어요!"

빗슨이 말했다. 이 시기에 그녀는 자신만의 포트폴리오를 채워갔고 캐나다와 런던에 일러스트레이션 에이전트가 있다는

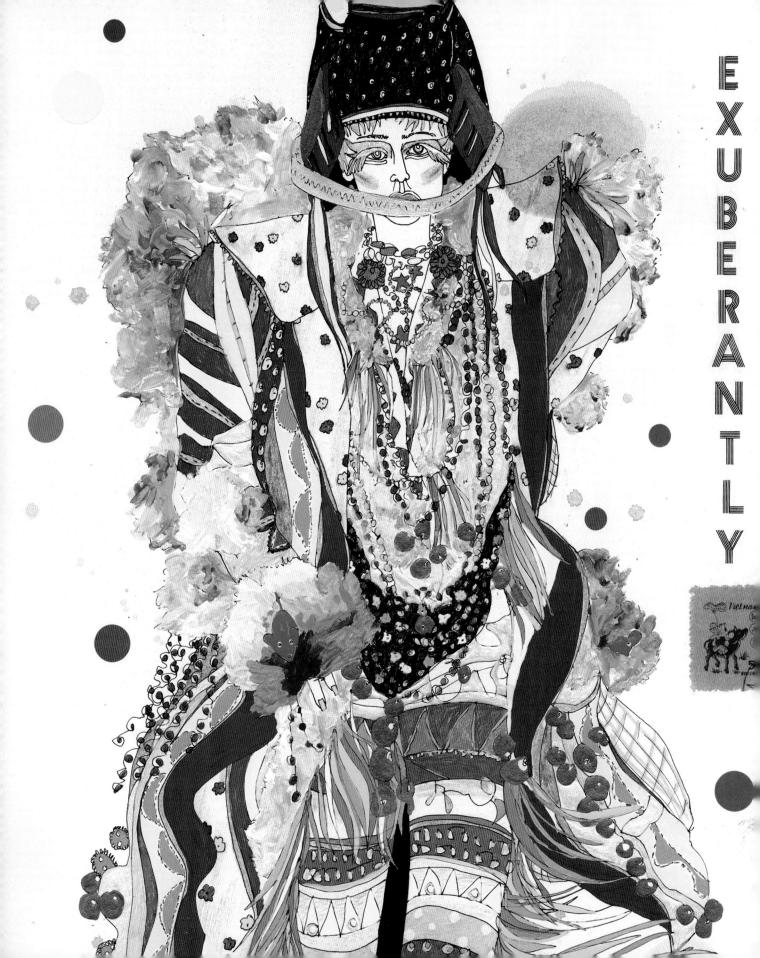

EXUBERANTLY

사실을 알게 되었다.

"당시에는 너무 힘들었지만 그 모든 어려움을 극복했다는 점이 기쁘고 현재 제 위치에 감사하게 되었어요. 힘껏 노력할 만한 가치가 있는 일이었어요."

빗슨은 초창기에 폴 매카트니의 딸이자 에코 패션 디자이너로 유명한 스텔라 매카트니(Stella McCartney)와 일을 하면서 어떤 창의적인 프로젝트라 하더라도 기본적인 조사가 중요하다는 사실을 배웠다. 빗슨은 최고의 고객을 보유한 패션 마케팅 회사에서 대규모 회화와 일러스트를 그렸고, 〈더 글로브 앤드 메일(토론토)〉〈더 타임스(영국)〉〈더 텔레그래프(영국)〉〈더 마이애미 헤럴드〉와 같은 주요 잡지에도 일러스트를 수록했다. 그녀는 2011년 크리에이티브 리뷰 베스트 인 북 프라이즈(Creative Review (UK) Best in Book prize)에서 우승했고, 파리에서 '레인보우스펙티브(Rainbowspective)'라는 제목으로 지난 5년간 그린 작품을 추려 전시회도 열게 되었다.

빗슨은 다양한 디자인 분야의 디자이너들에게서 영향을 받았다. 스페인 건축가 안토니 가우디, 오스트레일리아 화가 구스타프 클림트와 에곤 실레, 예술가 줄리 버호벤(Julie Verhoeven), 유명한 일러스트레이터 안토니오 로페즈, 작가 겸 예술가 헨리 다거(Henry Darger), 일본화가 겸 조각가 요시토모 나라(Yoshitomo Nara), 영화감독 존 워터스(John Waters)가 대표적이다.

들려주고 싶은 말

"처음에는 들어오는 일을 전부 맡으며 일러스트레이터로서 자신의 경력을 높여 가고 프로필을 채우세요. 자신만의 작품을 만들고 업계로 진입하는 것이 힘들어도 계속 전진하세요. 같이 작업하고 싶은 고객이 있다면 직접 찾아가야 합니다. 그리고 자신의 작품이 돋보일 수 있는 획기적인 방법을 찾아보세요. 그렇지만 무엇보다도 중요한 것은 꾸준히 작업하고 조언을 받아들이면서 계속 나아가는 겁니다."

생기 가득한(Exuberantly) 디올의 존 갈리아노와 일한 것을 기념하기 위해 개인적으로 그린 연작 중 하나

모든 규칙을 배제하다

오드리아 브룸버그AUDRIA BRUMBERG, 미국의 로스앤젤레스

예술가 오드리아 브룸버그는 하나의 일러스트를 마무리하는 데 최대 일주일이 걸린다. 그녀는 친구들을 촬영한 사진이나 오래전 사진을 토대로 현실적인 모델의 모습을 구성하고, 여기에 자연의 스케치를 기본으로 만든 추상적인 패턴을 결합하는 독창적인 방식으로 작업한다.

펜, 종이, 스캐너, 라이트박스, 컴퓨터를 사용하는 그녀는 일러스트를 스케치한 다음 스캔해 컴퓨터로 디지털화한다. 그녀는 일러스트의 모든 부분을 따로 작업한 다음 모호한 부분을 걸러낸다. 이렇게 벡터 이미지(vector image)를 만들어야 스케치의 개별 부분들을 제대로 살피고 이미지가 흐리거나 깨진 픽셀로 표현되지 않도록 할 수 있기 때문이다. 부분별로 살피는 과정을 거친 다음 하나로 조합해 최종 작품을 만드는데 브룸버그는 이 부분이 일러스트에서 가장 재미있는 과정이라고 말한다.

> 중요한 것은 자신만의 스타일을 구축하고 스스로의 목소리를 만들어갈 줄 아는 것입니다.

오드리아 브룸버그는 그래픽 디자이너를 거쳐 일러스트레이터가 되었다. 한 번도 일러스트를 그릴 거라고 생각해본 적이 없었지만 뉴욕에서 그래픽 디자인 동호회 활동을 하다가 그녀의 일러스트가 고객의 눈에 띄어 이 길로 들어섰다.

일렉트릭(Electric) 브룸버그가 이렇게 설명했다. "이 작품은 뉴웨이브 음악과 1990년대 초반의 시대적 분위기에서 영감을 받아 그렸어요. 굵은 선과 밝은 배경색을 써서 여성이 부각되게 만들었어요."

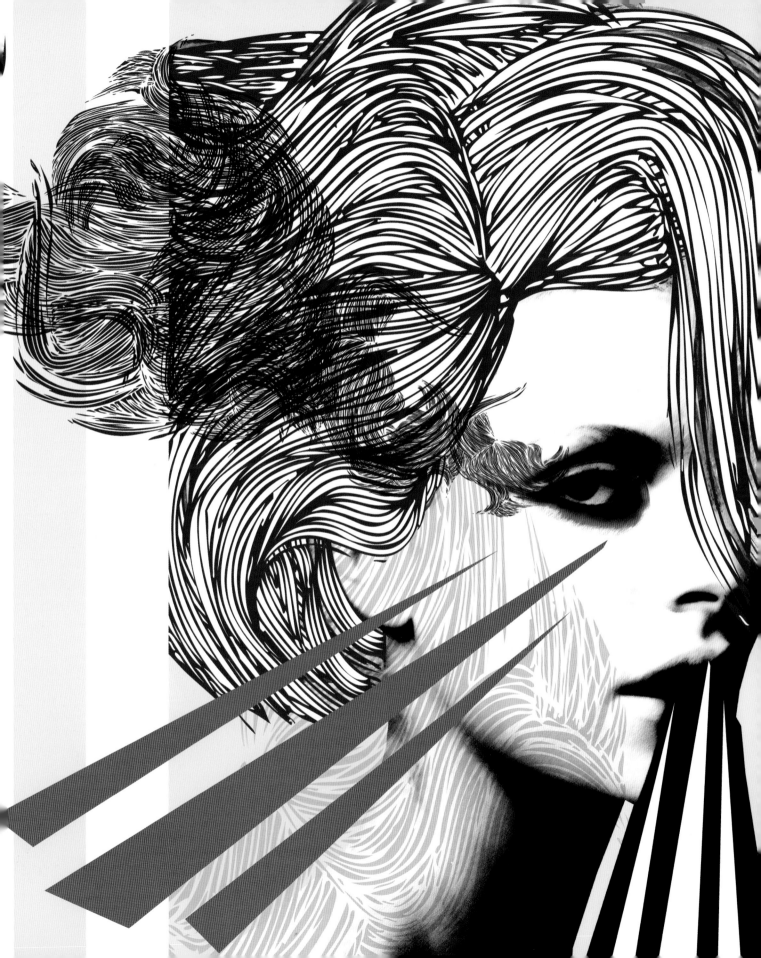

브룸버그에게 영향을 준 것들

브룸버그는 미국 경기 침체기에 서부해안에서 뉴욕으로 건너왔다. 그래서 처음에는 일을 찾기가 아주 어려웠다. 예술가들의 일과 프리랜스 프로젝트가 기근이던 그 시기에 그녀는 다른 디자이너와 예술가들을 만나고 소개를 받아 수많은 이메일을 보내는 등 전통적인 방식으로 시장을 개척해나갔다.

브룸버그는 자연주의와 사진처럼 선명한 일러스트를 추구하며, 자신의 스타일이 새로운 예술을 지향하는 아르누보적인 느낌이라고 설명한다. 그녀는 작품마다 모델의 머리카락이 흘러내리는 것처럼 표현한다. 이것은 어린 시절부터 고수하던 스타일로 지금까지 모든 작업에 그대로 적용해왔다. 이런 독창적인 스타일 덕분에 베를린 백화점과 패션 룩북(lookbook, 패션 브랜드나 디자이너의 패션 경향·성격 스타일 등을 모아놓은 사진집으로, 시즌별로 방향성을 보여준다-옮긴이)을 작업했고 유명 패션 브랜드와 웹사이트의 아트 디렉터 업무를 맡기도 했다.

브룸버그는 주로 건축, 제품 디자인, 70년대 펑크 앨범 표지 등에서 영감을 얻는다. 일본 디자이너이자 큐레이터인 하라 켄야(Kenya Hara)와 독일 산업 디자이너인 디터 람스(Dieter Rams)를 본받아 그래픽 디자인 작업에 미니멀리즘을 추구한다. "일러스트를 그릴 때 모든 규칙은 배제합니다. 작업을 할 때면 또 다른 제가 드러나는 것 같아요."

A. **시덕션(Seduction)** "저는 정말로 1920년대와 아르데코 양식을 좋아해요. 이 일러스트에서는 신여성을 표현해보았어요." 브룸버그가 한 말이다.
B. **뉴 웨이브(New Wave)** "직물의 형태와 구조에서 영감을 받았어요."
C. **경이로움(Wonder)** 잉크, 펜, 일러스트레이터, 포토샵, 사진을 섞어 만든 브룸버그의 작품
D. **피치(Peach)** "스케치를 먼저 그린 다음 모델을 접목시켰어요. 주변 선과 잘 어우러지는 모습이 제 마음에 들어요." 브룸버그가 말했다.

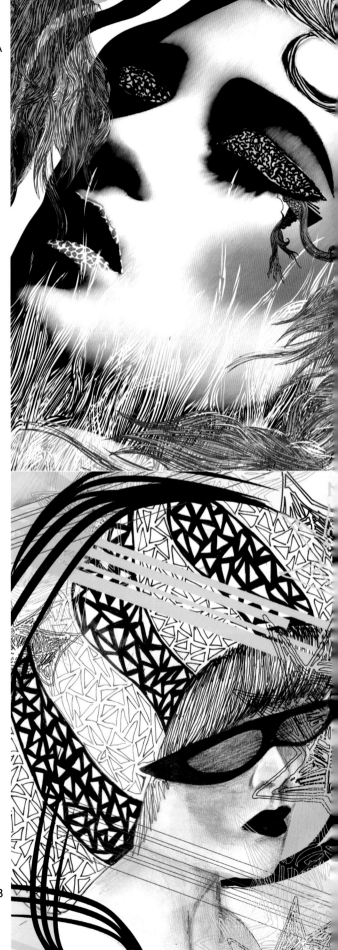

A

B

들려주고 싶은 말

브룸버그는 다른 디자이너들의 작품을 지속적으로 살피며 훌륭한 감각을 키워나가는 것이 좋다고 말한다. 디자인 블로그에 들어가보고 패션 디자이너가 주도하는 캠페인을 눈여겨보면서 뛰어난 미적 감각과 좋은 작품을 보는 안목을 키워야 한다. 그리고 자신을 더 많은 좋은 작품에 노출시켜야 한다. 그렇지만 가장 중요한 것은 자신만의 스타일을 구축하며 스스로의 목소리를 만들어갈 줄 아는 것이라고 강조한다. 그래야 사람들이 당신과 일하고 싶어지기 때문이다.

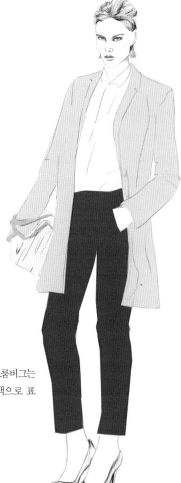

룩북에 들어가는 일러스트다. 브룸버그는 "옷을 강조하기 위해 모델은 흑백으로 표현했어요"라고 밝혔다.

D

스스로 정한 것 말고는
어떤 규칙도 존재하지 않는다

키티 N. 윙 KITTY N. WONG, 홍콩

홍콩을 배경으로 활동하는 일러스트레이터 키티 N. 윙은 대략적으로 초안을 잡은 다음 최대한 빨리 작품을 완성하는 방식으로 일러스트를 작업한다. 그렇지 않으면 즉흥성이 사라져서 그 순간의 에너지가 다시 생기지 않기 때문이다. 그녀는 항상 발전하고 다양한 기법을 시도하는 일을 즐기는 일러스트레이터지만 변함없이 추구하는 두 가지가 있다. 바로 일러스트를 통해 이야기를 전하고 부드럽고 유려하며 편안한 선을 활용하는 일이다. 일러스트에 대한 윙의 자신감이 커지면서 색상과 패턴을 통해 이런 점이 고스란히 드러나 더 나은 작품이 탄생했다. 윙은 패션 일러스트로는 드물게 자신의 작품이 유머러스한 스타일이라고 밝혔고, 이는 그녀가 의뢰를 받아 만든 위트 넘치는 패션 만화를 통해서 잘 알 수 있다.

일러스트의 경우, 자신만의 패션 브랜드를 출시하는 것보다는 진입 장벽이 낮아요. 그저 스케치와 시간, 약간의 사회성이 필요하고 고객을 찾는 자신만의 방식이 있으면 되니까요.

가장 촉망받는 신진디자이너로 손꼽히는 키티 N. 윙은 캐나다에서 태어났다. 불과 20대의 나이로 홍콩을 주 무대로 활동하며, 패션 블로그에 디자이너의 런웨이 룩을 묘사한 스케치로 선풍적인 인기를 끌었다. 뿐만 아니라 〈홍콩 테틀러(Hong Kong Tatler)〉〈데이즈드 디지털(Dazed Digital)〉, 캐나다판 〈내셔널 포스트(National Post)〉에도 작품을 실었다.

꼼 데 가르송(Comme des Garçons) 볼펜으로 그리고 디지털로 색을 입힌 패션 만화로 〈데이즈드 디지털〉의 할로윈 판에 실린 "패션 위크가 호러영화였다면"의 일부. 꼼 데 가르송의 2014 봄여름 다키스트(darkest) 컬렉션

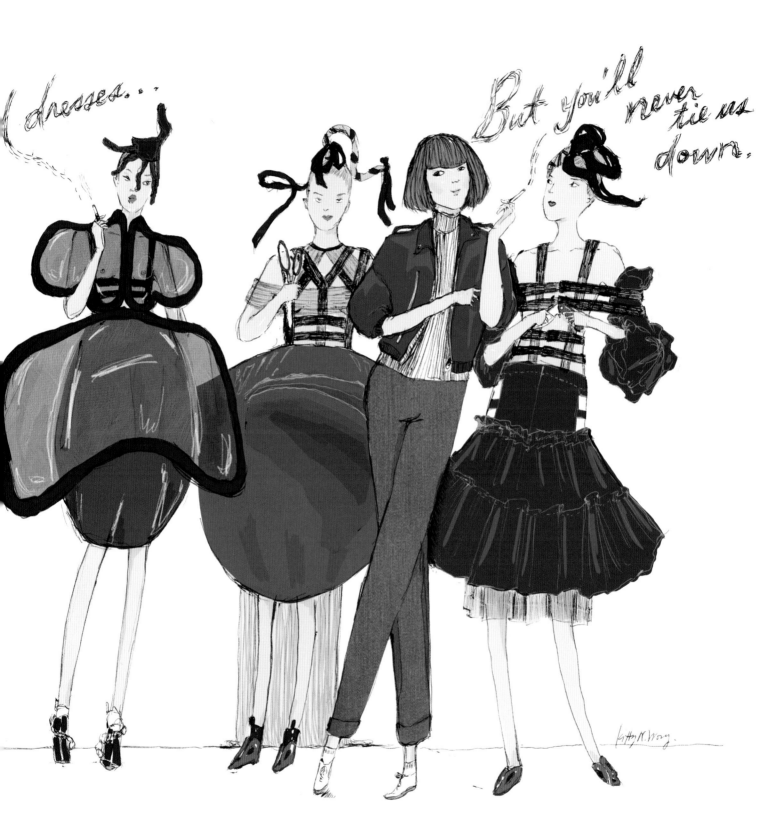

dresses... But you'll never tie us down.

키티 N . 웡에게 영향을 준 것들

웡의 가볍고 여리면서도 사실적인 일러스트 스타일은 수년간의 노력을 통해 이룩한 결과물이다. 그녀는 어릴 적부터 그림을 그렸고 고등학교 때는 인터넷으로 패션을 검색하며 시간을 보냈다.

"런웨이 사진을 보면서 제 아이디어를 스케치해보는 것이 취미였어요. 캐나다 시골마을에 사는 어린 소녀가 패션에 참여할 수 있는 가장 최선의 방법이었죠."

토론토의 라이어슨 대학교(Ryerson University)에서 패션 일러스트 수업을 들었고 패션 디자인으로 학사 학위를 받았지만 그녀는 패션 일러스트레이터가 정식 교육을 통해 될 수 있는 직업이라고 생각하지 않는다. 그녀에게 있어 중요한 배움은 대부분 다른 예술가의 작품을 살피고 직접 스케치를 해봄으로써 얻었다고 말했다.

웡은 대학을 졸업한 뒤 무역회사에서 패션 스케치와 기술 드로잉을 해주는 보조 디자이너로 일하며 실력을 갈고닦았다. 그렇지만 이력의 전환점은 그녀가 일을 그만두고 프리랜서로 전업하면서 찾아왔다.

"집에서 일하면서 가장 좋은 점은 출근할 필요가 없다는 것과 아버지와 함께

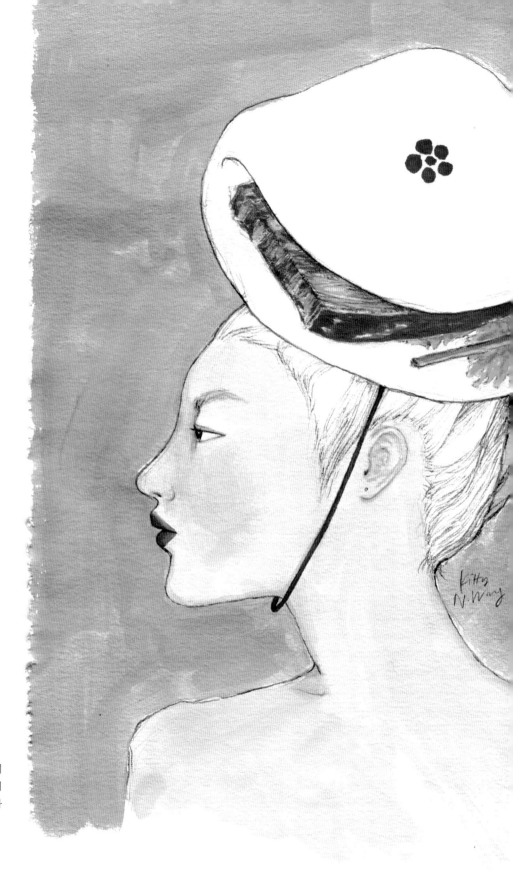

마담 바오(Madame Bao) 2014년 1월 〈홍콩 테
틀러〉지에 수록된 에디토리얼 일러스트. 도시
의 가장 인기 있는 음식인 찐만두에 관한 기사
삽화로, 음식과 패션을 조합한 작품이다.

메종 마틴 마르지엘라(Maison Martin Margiela) 볼펜으로 스케
치하고 디지털로 색을 입힌 패션 만화, 〈데이즈드 디지털〉의
할로윈 판에 실린 "패션 위크가 호러영화였다면".

'닮고 싶은 여성(Women I've Wanted to Be)' 시리즈의 일
환으로 모델 케이트 모스의 초상화를 그리는 중이에요." 웡이
말했다.
이 작품 주위로 작가의 과슈 팔레트, 물감을 테스트한 용지,
자신의 엣시 숍(Etsy shop)에서 판매하는 패션 일러스트 엽
서가 보인다.

만든 아주 긴 책상에서 작업할 수 있다는 점이에요. 책상이 충분히 커서 일하는 공간을 구분할 수 있거든요. 정신없이 손으로 작업해야 하는 쪽과 이미지를 정리하고 만드는 컴퓨터 작업 구역이 나뉘어 있어요. 프리랜서 일러스트레이터로 일을 시작한다는 게 두려웠고 제가 무슨 일을 하고 있는지 제대로 몰랐지만, 좋은 사람들을 만나 일을 의뢰받고 물품이나 작지만 돈을 받았어요. 그 과정에서 자신감을 키우고 기술을 높여갈 수 있었어요. 일러스트의 경우 자신만의 패션 브랜드를 출시하는 것보다는 진입 장벽이 낮아요. 그저 스케치와 시간, 약간의 사회성이 필요하고 고객을 찾는 자신만의 방식이 있으면 되니까요."

윙은 며칠에 한 번씩 새로운 작품을 완성했고 그 일이 크게 힘들지 않았다고 말했다. 그렇게 시간이 흐르다 보니 어느덧 포트폴리오를 가득 채울 수 있었다.

"의뢰받은 일을 할 때는 개인 작업은 하지 않아요. 그렇게 하루를 보내고 나면 열심히 일한 것에 뿌듯함을 느껴요. 예술을 할 수 있게 해주는 이런 집중력을 제가 갖고 있다는 데 감사히 여기고 있어요. 스스로 어떤 일에 열정을 가지고 있는지 깨닫기도 전에 쉽게 해나가고 있으니까요."

윙은 필요할 때 언제나 재빨리 스케치를 할 수 있도록 가방에 종이를 넣어 다니고 침대 머리맡에도 공책을 놔두어 한밤중에 좋은 생각이 떠오르면 곧바로 기록한다. 많은 예술작품을 보고 만들어보는 것이 중요하다고 말한다. 홍콩에서 그녀는 '경의로운' 개인 아트 갤러리들을 찾아다니며 몸소 이 말을 실천했다. 그녀는 다양한 곳에서 영감을 얻는다. 빈티지한 1950년대 아이템부터 유명한 디자이너의 작품을 비롯해 그래픽 디자이너인 루이즈 필리(Louise Fili), 유명한 패션 일러스트레이터인 르네 그뤼오, 화가 앙리 마티스도 그녀에게 훌륭한 영감의 대상이다.

들려주고 싶은 말

지금까지의 경력을 되돌아보면서 윙은 자신에 대해 확신하지 못하고 주눅이 들었던 것이 가장 힘들었다고 말했다.

"항상 따라야 하는 규칙이 있다고 생각했어요. 하지만 스스로 정한 것 말고는 어떤 규칙도 존재하지 않는다는 걸 알았죠."

일러스트를 위해 태어났다

사라 핸킨슨SARAH HANKINSON, 오스트레일리아의 멜버른

사라 핸킨슨의 특징은 전통적인 드로잉과 혼합 매체를 조합해서 작업한다는 점, 그리고 뚜렷한 선에 있다. 그녀는 강하고 자신감이 넘치는 선을 다양한 두께로 그리고 여기에 대비와 흥미로움, 힘을 불어넣는다. 그녀는 아름다운 선을 활용해 일러스트를 만들 수 있다고 말한다. 그녀 작품의 두드러진 점은 수채물감을 대담하게 활용한다는 데 있다.

"전 수채물감과 그 특유의 표현방식이 마음에 들어요. 어떤 색을 사용할지 심하게 고민하지 않는 편이지요. 그때그때 괜찮다고 생각하는 색을 씁니다."

그녀가 제일 먼저 하는 일은 '상당히 날카로운 2B 그레이 리드 연필'로 부드러운 수채화용지에 모델을 그리는 작업이다. 핸킨슨이 이 종이를 선호하는 이유는 물이 잘 스며들어 심하게 쭈그러지지 않기 때문이다.

"저는 선이 퍼지지 않고 연필이 종이 위로 잘 미끄러질 수 있는 부드러운 종이를 써요."

그런 다음에 그녀는 색을 넣어 작품에 흥미를 더한다.

"이미지를 스캔한 뒤 포토샵으로 곡선과 레이어를 만져 대비를 수정해요."

예술 학교에서 그녀가 가장 먼저 배운 것 중 하나가 대비를 어떻게 잘 활용하는지였다. 대비는 강렬하고 분명한 초점 포인트를 만들어내기 때문에 이미

> 일러스트 작품 하나하나는 모두 저 자신을 드러내는 것이라고 생각합니다. 결국 그것은 앞으로 더 많은 작품을 할 수 있게 만드는 최선의 길이라고 할 수 있죠

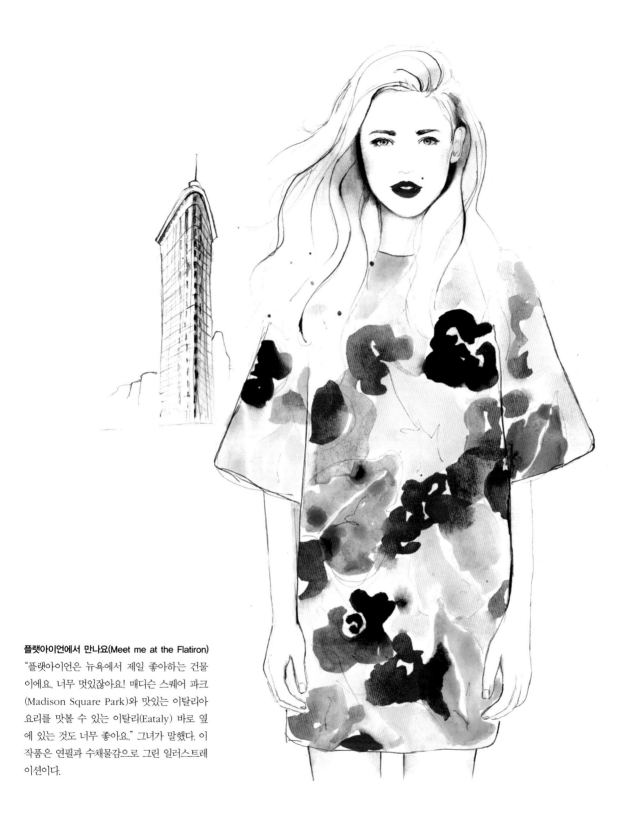

플랫아이언에서 만나요(Meet me at the Flatiron)
"플랫아이언은 뉴욕에서 제일 좋아하는 건물
이에요. 너무 멋있잖아요! 매디슨 스퀘어 파크
(Madison Square Park)와 맛있는 이탈리아
요리를 맛볼 수 있는 이탈리(Eataly) 바로 옆
에 있는 것도 너무 좋아요." 그녀가 말했다. 이
작품은 연필과 수채물감으로 그린 일러스트레
이션이다.

지를 두드러져 보이게 할 수 있다고 말한다. 그래서 그녀는 스캔한 이미지를 포토샵으로 수정해 제대로 된 대비를 보여줌으로써 작품이 시각적으로 더 잘 돋보일 수 있게끔 작업한다.

"각각의 작품마다 빛과 어둠, 굵은 선과 얇은 선, 빈 공간과 가득 찬 공간이 균형을 이루도록 구성해요."

사라 핸킨슨은 양재사인 어머니 밑에서 자라 항상 직물과 옷에 둘러싸여 있었고 학교를 다니면서도 옷가게 아르바이트를 하며 패션 업계에 대한 애정을 이어나갔다고 말했다.

"전 패션을 사랑하고 많은 모델들을 좋아해서 이쪽 분야로 진로를 정하는 것이 너무도 당연한 일이었지요. 제가 의도적으로 이런 선택을 한 것이 아니라 자연스럽게 빠져든 거예요. 기억이라는 것을 하기 시작할 때부터 그림을 그렸어요."

그녀는 패션 일러스트가 주는 친밀한 느낌을 좋아한다.

"일러스트는 분위기나 기분을 곧바로 표현할 수 있어요."

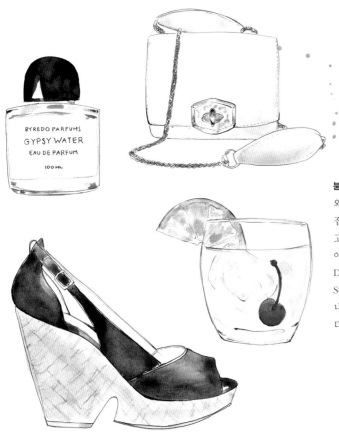

붐붐룸(Boom Boom Room) "뉴욕으로 여행을 갔을 때 외출 준비를 하면서 영감을 얻어 그린 일러스트예요. 집시 워터(Gypsy Water)는 제가 제일 좋아하는 향수고 밤을 즐길 준비를 하면서 칵테일을 마시는 것도 좋아해요. 붐붐룸은 미트패킹 디스트릭트(Meatpacking District)에 있는 호텔인 더 스탠더드 하이라인(The Standard High Line)의 바 이름이에요. 뉴욕 시내를 내려다볼 수 있는, 전망이 멋지고 도시의 밤을 즐기기 더할 나위 없는 곳이죠."

사라 핸킨슨에게 영향을 준 것들

핸킨슨은 초창기에 잠재 고객에게 보낼 샘플 드로잉을 만드는 데 시간을 많이 투자했다고 한다.

"일러스트 작업 하나하나는 모두 저 자신을 드러내는 것이라고 생각합니다. 결국 그것은 앞으로 더 많은 작품을 할 수 있게 만드는 최선의 길이라고 할 수 있죠."

핸킨슨의 끈기는 결국 〈하퍼스 바자〉〈메이블린 뉴욕-오스트레일리아〉와 같은 고객과 작업할 수 있는 기회를 낳았고, 유통업체인 타깃 USA(Target USA)으로부터 페이스북 페이지로 쓸 일러스트 프로필을 만들어 달라는 의뢰도 받을 수 있었다.

"매달 타깃 USA는 전 세계의 다양한 일러스트레이터들에게 프로필을 의뢰해요. 캐서린 엘리즈 로저스(Kathryn Elyse Rodgers)와 같은 훌륭한 일러스트레이터를 비롯해 처음 일을 시작할 때 특히 영감을 많이 받았던 스타나 페르손과의 작업에 동참할 수 있다는 것이 제게는 큰 영광이었어요."

들려주고 싶은 말

핸킨슨은 일을 처음 맡기까지 참으로 힘이 들었다고 말했다. 성공하기까지 시간이 걸리지만 잘 헤쳐나갈 수 있는 동기가 충분하고 스스로를 적극적으로 홍보할 수 있다면 많은 의뢰를 받으며 즐겁게 작업할 수 있을 것이라고 조언한다.

그녀, 붉은 드레스를 입다(She Wore Red) "오스트레일리아의 패션 디자이너 알렉스 페리(Alex Perry)에게서 영감을 받아 그렸어요. 드레스 디자인, 색감, 움직임이 마음에 들었어요. 너무 아름다워서 그리는 작업이 정말로 즐거웠답니다." 핸킨슨이 이렇게 설명했다.

패션에 몰입하다

피파 맥매너스PIPPA MCMANUS, 오스트레일리아의 퍼스

피파 맥매너스는 아름다운 잡지를 보고 오랫동안 기억에 남는 그런 일러스트를 그린다. 그녀의 유명한 작품은 모노크롬의 아크릴 배경에 머리카락과 눈을 강조한 여성의 일러스트다. 그녀는 항상 작품 속 어딘가에 꽃을 그린다. 일러스트를 그릴 때면 패션 잡지, 패션쇼, 자신이 좋아하는 다양한 이미지를 머릿속으로 검색해 얼굴은 한 이미지에서, 포즈와 머리는 다른 이미지에서 차용하는 식으로 활용한다. 의뢰를 받은 경우 선호하는 주제 혹은 정해준 주제에 관해 연필로 작게 스케치를 한 다음 구도와 스타일을 잡아 완성작이 어떤 모습일지 예상할 수 있도록 고객에게 보여준다. 하지만 개인적으로 그림을 그리거나 스케치를 할 때면 곧장 캔버스에 시작한다.

"초등학교 미술 수업에서 지우개를 쓰지 말라고 배웠어요. 그 말은 곧 처음부터 완전한 작품(일러스트)을 만들던지 실수가 작품의 일부가 되게 하라는 뜻이죠."

공부하면서 얻게 된 최고의 교훈은 실수가 훌륭한 일로 이어진다는 것이었어요!

피파 맥매너스는 10년 이상 전문 일러스트레이터로 활동했다. 그녀는 웨스턴오스트레일리아 스쿨 오브 아트 디자인 앤드 미디어(Western Australian School of Art Design & Media)에서 미술, 패션, 텍스타일 디자인을 공부했다. 시드니의 패션위크

프라다의 모델 젬마(Gemma for Prada) "제가 제일 좋아하는 모델은 젬마 워드(Gemma Ward)예요. 이 작품은 같은 퍼스 출신인 친구의 서른 번째 생일 파티에서 젬마를 만난 직후에 그린 거예요. 상당히 부끄러운 기억이에요. 전 완전히 얼어서 무슨 일이 있었는지 거의 기억도 안 나요(샴페인을 많이 마신 까닭도 있겠지만요!). 아무렇지 않게 젬마를 대해야 한다는 생각에 정신을 차렸고 그 다음 주에 그녀를 그렸어요. 원래 사진은 프라다 광고에 사용했던 이미지예요. 검정만 쓰던 시도에서 벗어나 처음으로 흰색 스프레이 페인트로 작업한 것이기도 해요." 맥매너스가 한 말이다.

머스타드 빛의 마르셀리나(Marcelina in Mustard) "다음 전시회를 구상하면서 저는 당시 그리고 있던 하이패션에 제대로 된 각도, 강한 얼굴 표정과는 반대되는, 잠이 든 것 같은 모습으로 편안하게 누워 있는 소녀의 이미지를 모으고 있었어요 또 패턴을 그리고 싶었는데 좀 더 구체적으로 말하면 채색한 직물 패턴을 반복하고 반복하고 또 반복하는 거였어요! 이 작품은 아주 쉽게 그릴 수 있었고 전시회에 출품할 첫 번째 일러스트가 되었지요. 첫 작품을 보면 이후 어떤 작품이 이어질지 항상 예측할 수 있어요. 머스타드 색을 입고 있는 소녀에게 밝은 붉은 립스틱을 칠해주니 입술이 아주 두드러졌어요." 맥매너스가 말했다.

비잔틴 바바라(Byzantine Barbara) "이 작품을 그릴 때 모델 바바라 팔빈(Barbara Palvin)에게 푹 빠져 있었어요. 그녀는 막 빅토리아 시크릿과 로레알과 같은 큰 업체와 계약을 체결했고 이들 광고에서 상당히 관능적이고 섹시하게 표현되었기에 저는 '순수한 바바라'의 모습을 그리고 싶었어요. 의뢰인이 바바라가 좋아하는 비즈와 자수가 화려한 드레스와 보석들을 보내주었고 전 그녀의 이미지 중 좋아하는 것을 골라 바바라에게 '입혔어요.' 보석의 경우 금속 페인트 펜을 써서 정교하게 표현했어요. 잉크가 든 펜과 달리 쉽게 닳지 않거든요." 맥매너스가 이렇게 밝혔다.

에 참여해 런웨이에 등장하는 패션을 스케치하고 그렇게 그린 작품을 잡지, 갤러리 전시에 출품하거나 패션 토트백에 프린트로 등장시키기도 했다.

피파 맥매너스에게 영향을 준 것들

맥매너스가 처음 일을 시작할 때 그녀의 작품은 연필로 그린, 사진과 흡사한 일러스트였다.

"하지만 제 머릿속에서는 항상 미술 선생님이 했던 목소리가 들렸어요. '사진은 카메라가 찍는 것이고 예술가는 눈앞에 보이는 것을 해석하는 작업을 해야 한다.' 그래서 저는 대상을 늘리고 뒤틀고 확대하고 축소하는 작업에 몰두했어요. 또한 다시 살펴볼 필요가 없도록 일 년 동안 작품에 색을 입히는 데 집중했어요."

맥매너스는 색을 통해 작품을 표현한다고 말한다.

"전 검은색을 거의 사용하지 않고 패턴과 아주 밝은 의상에 대한 집착을 버렸기 때문에 색이 꼭 필요했어요. 색이 없는 몸, 얼굴, 머리가 작품 속에 있으면 그게 무엇인지 확신이 들지 않아요. 예술 학교에 다닐 때 유화 물감으로 피부

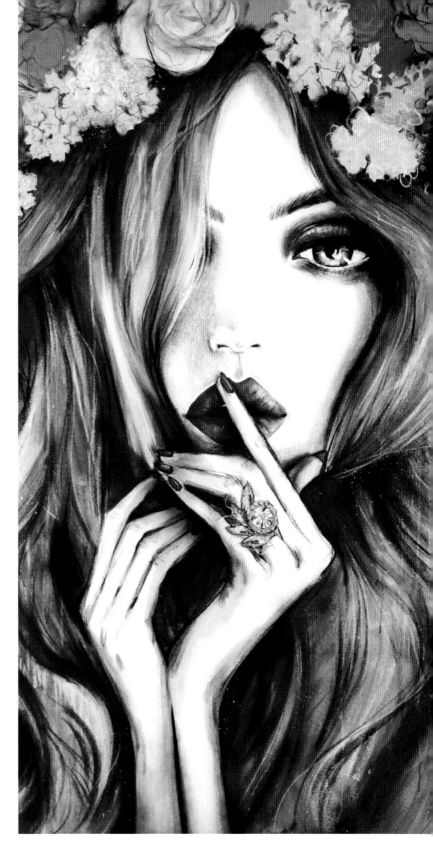

블루베리(Blueberry) "이 작품은 1200×1500mm로 아주 커요!" 맥매너스가 설명한다. "저는 자유롭게 아크릴 페인트를 쓰고 캔버스 위에 페인트가 빨리 흘러내리도록 만들고 싶었어요. 그래서 스프레이 통에 물을 채우고 스펀지로 긁어내리며 작업했지요."

색을 표현하는 데 공을 들였고 어느 정도 수준에 올랐다고 생각하지만 지금은 그 때보다 더 많이 색을 탐구하지요."

들려주고 싶은 말

맥매너스는 영감을 얻기 위해 다른 일러스트레이터의 작품을 참고하지 않으려고 노력한다. 그들의 영향을 받고 싶지 않기 때문이다.

"전 본 사물을 재빨리 받아들이고 가끔은 무의식적으로 그렇게 돼요. 그래서 다른 일러스트레이터의 기교와 스타일에서 영감을 얻기보다는 디자이너의 작품과 모델만 파악해 저만의 방식으로 표현하려고 애를 써요."

깃털(feathers) "깃털 화환을 쓴 소녀의 촬영 장면을 우연히 보게 되었어요. 한 번도 그려본 적이 없는 주제였어요. '어깨를 세운 포즈'를 한 소녀의 모습을 좋아하는데, 수줍고 순수하면서도 섹시한 느낌이 들거든요(특히 주근깨가 있으면 더 좋고요). 촬영을 할 때 소녀의 뺨에 금빛 메이크업이 되어 있어서 금색 잎사귀를 실험적으로 사용해볼 수 있는 좋은 기회라고 생각했어요. 전에는 한 번도 사용한 적이 없지만 부담은 없었어요. 공부하면서 얻게 된 최고의 교훈은 실수가 훌륭한 결과로 이어진다는 것이었거든요! 금색 잎사귀로 작업하는 데 익숙해지기까지 시간이 걸렸어요. 제대로 된 잎사귀를 만드는 데 어려움이 있었지만 결국에는 완벽하게 마무리 할 수 있었습니다." 맥매너스가 말했다.

레이스 속옷 차림의 베로니카(Veronica in Lace) "제가 그린 가장 섹시한 작품이에요! 당시에 제 웨딩드레스 안에 입을 속옷을 사러 갔었는데 마음에 드는 속옷을 어디서도 찾을 수가 없었어요. 인터넷을 찾아보았고 홍콩으로 여행을 갔을 때도 인스타그램에서 찾은 모든 맞춤 속옷 브랜드를 샅샅이 훑었지만 찾을 수 없었어요!" 맥매너스가 설명했다. "머릿속으로 그려둔 속옷이 있었는데 제가 무언가에 사로잡혀 있을 때면 그것이 작품 속에 의도적으로 혹은 무의식중에 드러나게 돼요. 그래서 제가 찾았던 모든 속옷에서 영감을 받아 이 브래지어를 그렸고 채색을 하면서 이 브래지어가 눈앞에 짠하고 나타나주면 안 될까 하는 생각을 했어요. 배경을 단색으로 하지 않은 첫 번째 작품이고 반응도 근사했어요." 맥매너스가 설명했다.

패션 일러스트의 범위를
폭넓은 시각으로 바라보다

웬디 플로브만Wendy Plovmand, 덴마크의 코펜하겐

웬디 플로브만은 펜, 연필, 수채물감을 사용해 손으로 그린 다음 스캔해서 포토샵으로 고치는 방식으로 작업한다고 말했다. 일러스트를 그리기에 앞서 자료와 이미지를 찾아서 그것을 해당 작품에 대한 참고나 영감의 도구로 사용한다. 그녀는 레이어별로 작업한 다음 디테일을 더하는 콜라주 기법을 활용한다. 콜라주를 할 때면 앞서 완성해둔 작품 속 한 부분을 가져다 현재의 작품에 결합시키는 방식을 즐긴다. 그러면 작품 사이에 공생 관계가 생기고 일종의 가족 체계가 형성되기 때문이다.

웬디는 패션 일러스트에 다른 예술 양식과 기법을 접목시키는 작업을 좋아한다. 그 과정 속에서 무언가 새로운 것을 창조하는 기분을 즐긴다. 이런 이유로 그녀가 그린 일러스트는 움직임이나 질감에 있어서 기존의 어떤 규칙도 따르지 않는다. 그녀는 작품에 흑백을 많이 쓰지만 가끔 특별한 색상조합을 발견하고 스스로도 깜짝 놀라기도 한다. 또한 한 작품에는 컬러 파스텔을 많이 쓰다가 다른 작품은 전적으로 흑백을 쓸 때도 있다.

지금은 크리에이티브 분야의 경계가 사라진 시대이니만큼 작품을 보여줄 대상도 늘어났고 그만큼 기회도 많아졌어요.

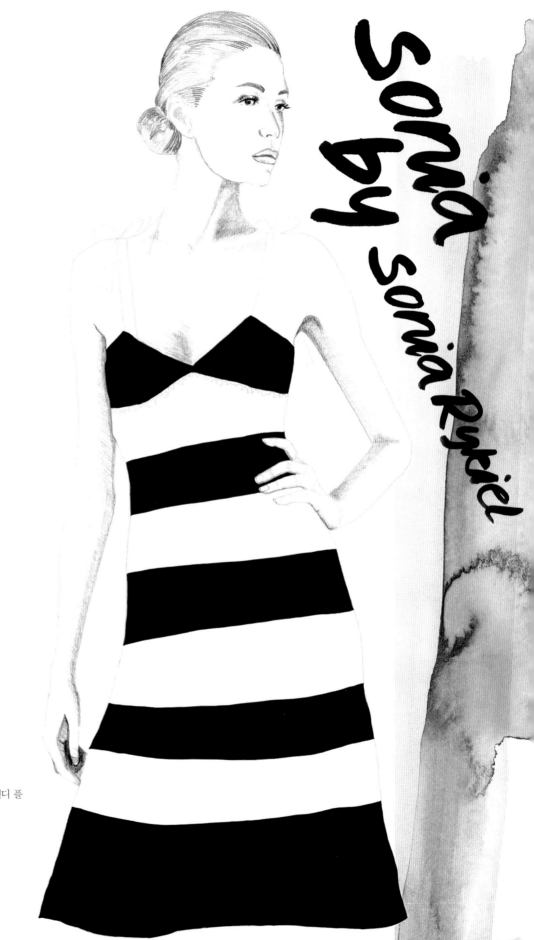

sonia by sonia Rykiel

덴마크 패션잡지 〈유로우먼〉에 수록된 웬디 플
로브만의 일러스트 작품

웬디 플로브만에게 영향을 준 사람들

플로브만은 자신의 스타일을 '초자연적인 동화와 팝아트의 조화에 살짝 어두운 분위기를 가미한 양식'이라고 설명한다. 앤디 워홀과 케이치 타나미(Keiichi Tanaami)와 같은 대표 팝 아트 예술가들에게서 영감을 받았고 클라우스 하파니에미(Klaus Haapaniemi)와 쿠스타 삭시(Kustaa Saksi)와 같은 신세대 일러스트레이터를 존경한다.

들려주고 싶은 말

플로브만은 예술가로서 성공하려면 용감하고 남의 말에 흔들리지 않는 뚝심이 있어야 한다고 말한다.

"예술가이자 일러스트레이터로 항상 도전의식을 느끼게 될 거예요. 예술가들은 수도 없이 경제적인 어려움에 직면하지만 성공하고자 하는 의지와 번뜩이는 아이디어, 굳은 의지가 있으면 이겨나갈 수 있어요. 아직도 때때로 '일거리가 들어오면 좋겠다'라고 생각할 때가 있어요. 그러다 갑자기 일이 몰리고 여러 프로젝트를 거절해야 하는 상황이 생기죠."

그녀는 패션 일러스트의 범위에 대해 한층 폭넓게 바라본다. 예술, 그래픽 디자인, 커뮤니케이션, 텍스타일 디자인, 인테리어 디자인까지도 이 분야에 들어간다고 지적한다.

"지금은 크리에이티브 분야의 경계가 사라진 시대이니만큼 작품을 보여줄 대상도 늘어났고 그만큼 기회도 많아졌어요. 일러스트레이터로서 할 수 있는 일은 무궁무진해요!"

〈유로우먼〉에 수록된 이 작품을 위해 플로브만은 손으로 채색한 수채화 배경에 포토샵으로 작업한 인물을 올려 일러스트를 완성했다.

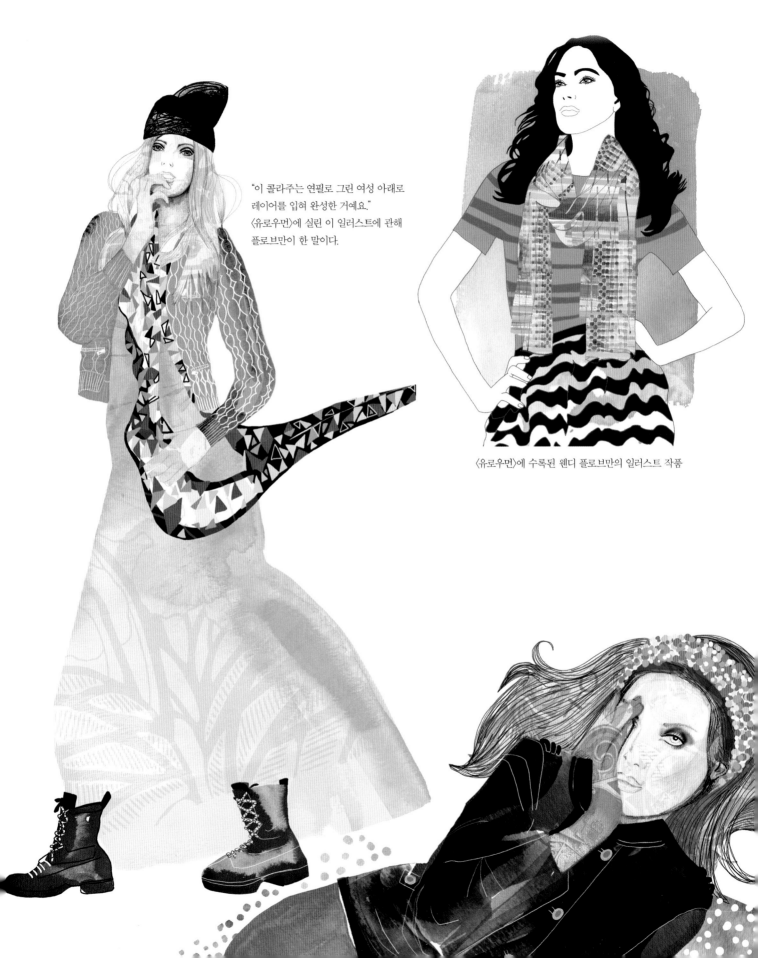

"이 콜라주는 연필로 그린 여성 아래로
레이어를 입혀 완성한 거예요."
〈유로우먼〉에 실린 이 일러스트에 관해
플로브만이 한 말이다.

〈유로우먼〉에 수록된 웬디 플로브만의 일러스트 작품

나다운 부분을
언제나 결과에 녹이다

실야 괴츠SILJA GÖTZ, 스페인의 마드리드

실야 괴츠는 각기 다른 세 가지 고유한 스타일과 기법을 보유한 일러스트레이터다. 첫 번째는 다양한 펜과 브러시, 종이들을 사용해 드로잉과 콜라주를 혼합하는 방식이다. 두 번째는 검은 실루엣에 정교한 흑백 드로잉을 결합시키는 방식이다. 마지막 세 번째는 포토샵에서 다양한 색으로 선을 회오리처럼 그리는 방식이다. 이런 기법을 보유하고 있으면서도 괴츠는 항상 고객과 대상에 맞춰 작업을 해야 하기 때문에 자신의 특정한 스타일을 고수하기가 쉽지 않다고 이야기한다.

"하지만 아직도 제 작품은 상당히 개인적인 면이 많이 드러나지요. 언제나 저다운 부분이 결과에 녹아들게 만드는 편이에요."

에디토리얼 일러스트의 경우, 일반적으로 이미지에 대한 간략한 설명이 들어있는 텍스트를 만들고 적절한 크기도 정해야 한다.

"저의 경우 언제나 해결책을 곧바로 찾는 편이지만 그것이 항상 최고의 해답은 아니에요. 하지만 그 해답은 어디서 시작해야 할지를 알려주는 역할은 충분히 하지요. 한 가지 생각을 발전시키고 인터넷으로 자료를 찾아보며 다양한 방식으로 드로잉을 시작해요. 일러스트레이션은 형태를 구성하는 일이기 때문에 일부는 더하고 일부는 빼고 그렇게 모든 자료를 스캔한 다음 색을 입히거나 포

최대한 많은 대상에 자신의 스타일을 접목시켜 보세요. 그렇게 하면서 더 많이 배울 수 있고 자신뿐만 아니라 다른 사람에게도 흥미를 주는 작품을 만들 수 있으니까요.

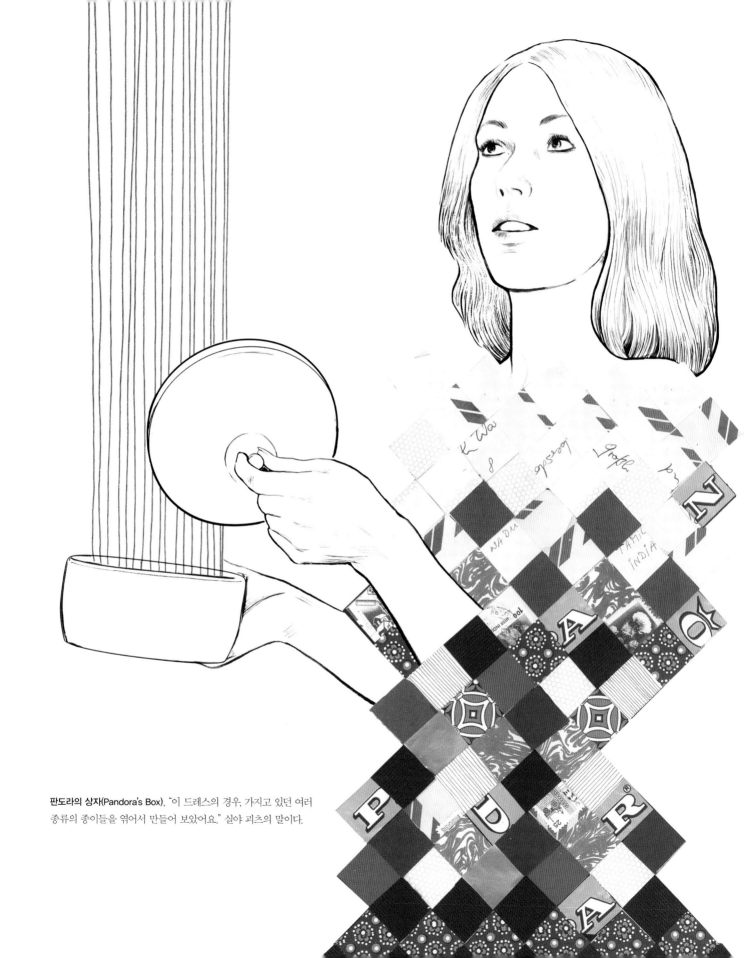

판도라의 상자(Pandora's Box), "이 드레스의 경우, 가지고 있던 여러 종류의 종이들을 엮어서 만들어 보았어요." 실야 괴츠의 말이다.

토샵에서 재배열해봅니다. 그러기 위해서는 드로잉 작업대와 컴퓨터 앞을 계속 왔다 갔다 해야 합니다."

실야 괴츠가 패션 일러스트 분야에서 활동하게 된 계기는 상당히 단순했다.

"잡지와 광고에 수록할 일러스트를 작업하기에 상당히 좋은 시대가 우연히 찾아온 거예요. 일러스트는 수년 동안 잊혀져 그다지 주목받지 못하고 있었는데, 1990년대 후반에 들어 갑자기 새롭고 흥미로운 분야로 다시 각광받게 되었어요."

그녀는 자비 출판한 일러스트 북을 잠재 고객에게 보냈고 자신의 포트폴리오를 잡지 편집장들에게 보여주었다.

"그 이후 곧바로 〈코스모폴리탄〉〈엘르〉 및 여러 곳에서 일을 함께 하자는 의뢰가 들어왔어요. 정말 행운이었죠."

이후 그녀는 독일 함부르크에서 매거진 디자이너로 안정적인 직업을 얻을 수 있었고 더 많은 경험을 쌓았다. 덕분에 일러스트를 작업할 기회가 훨씬 많아졌고 홍보 분야로 진출할 수 있었다. 괴츠는 결국 마드리드에서 프리랜서 예술가로 일하며 〈뉴요커〉〈보그 재팬〉〈보그 UK〉〈보그 오스트레일리아〉〈마리클레르 스페인〉, 블루밍데일스(Bloomingsdale's)와 같은 유명한 고객들과 작업하게 된다.

실야 괴츠에게 영향을 준 사람들

일러스트레이터로 일을 하면서 괴츠는 다양한 예술가들에게서 영향을 받았다. 스페인의 화가 라몬 카사스(Ramon Casas), 일본 화가 히로시게(Hiroshige), 러시아 일러스트레이터 에르테(Erté), 이탈리아 일러스트레이터 르네 그뤼오가 대표적이다.

"그들은 모두 제가 하는 일에서 최고가 될 수 있도록 영감을 주었어요. 그래픽 문제를 제대로 해결할 수 있는 방법, 색을 다루는 법, 인체를 새로운 방식으로 묘사하는 법도 모두 이들을 통해 배웠어요."

"제 작업실은 이상적인 작업실과는 거리가 멀어요. 마음대로 바꿀 수 있다면 그렇게 했겠지만 임대한 아파트라서 그럴 수가 없어요. 하지만 빛이 잘 들고 선반도 많아서 좋아요. 혼자 일하니까 '완벽한' 작업 공간이 꼭 필요하지는 않아요. 그저 종이 샘플, 스캐너, 프린터, 연필이 있고…… 라디오만 들을 수 있다면 괜찮아요." 괴츠가 말했다.

색은 문제가 많은 부분이다. 이 부분에 대해 실야 괴츠는 이렇게 말했다.

"색을 하나만 바꾸어도 드로잉 전체가 망가지는 경우가 생겨요. 개인적으로 검정색을 배경으로 쓰는 걸 아주 좋아해요. 그렇게 하면 다른 색들이 두드러져 보이거든요. 하지만 아쉽게도 대부분의 편집자들은 검정색이라면 질색하면서 화사한 봄여름 색을 써달라고 말하지요. 안 그러면 제품이 팔리지 않는다면서요."

들려주고 싶은 말

"인터넷에 작품을 올릴 때는 나중에 곤란해질 수도 있으니 조심해야 해요."

그녀는 또한 패션 외의 분야에서 일하는 것에 대해서도 조언했다.

"최대한 많은 대상에 자신의 스타일을 접목시켜 보세요. 그렇게 하면서 더 많이 배울 수 있고 자신뿐만 아니라 다른 사람에게도 흥미를 주는 작품을 만들 수 있습니다."

〈뉴요커〉지에 수록할 짧은 이야기를 위해 그린 일러스트다.
이 작품이 기사와 함께 실린 최종본은 아니지만 괴츠는
처음에 그린 이 버전이 가장 좋다고 말한다.

팬과의 소통이 중요하다

니키 필킹턴NIKI PILKINGTON, 미국 뉴욕의 로어 이스트사이드

니키 필킹턴은 자신의 작품을 장난기가 넘치는 소녀의 세밀한 패션 초상화라고 설명한다. 그녀는 연필로 실감나게 인물을 스케치하는 것으로 정평이 나 있으며 드로잉에 조각의 요소를 가미해 가끔은 전혀 패션 일러스트처럼 보이지 않게 만들기도 한다.

"저는 일러스트에 3차원적 요소를 더하는 일이 좋아요. 그러면 좀처럼 볼 수 없는 특별한 작품이 탄생하거든요."

또한 필킹턴은 손으로 작업한 작품을 하나로 통합하는 과정을 즐기며 새로운 시도도 좋아한다.

"다양한 종이, 풀, 테이프를 써본답니다. 느리고 꼼꼼하게 진행되는 드로잉에서 발견하지 못하는 부분을 공예 작업을 통해서 찾을 수 있어요. 그렇게 해서 얻은 최종 결과물이 마음에 들면 그것은 더할 나위 없는 행운이지요. 최종 일러스트는 항상 달라지니 언제나 힘든 도전이에요."

필킹턴은 아이디어를 적어둔 공책을 살피는 것에서부터 작업을 시작한다. 그녀는 공책에 그림, 글, 주제, 색상 등 무엇이든 생각나는 대로 기록해둔다.

"이 공책을 보고 저는 대략적인 스케치를 시작하고 메모도 해요. 이렇게 레이아웃이 잡히고 난 뒤로도 많은 수정을 합니다."

> 모두가 당신이 하는 일을 좋아해줄 수는 없어요. 그리고 솔직히 말해 모두가 그렇다면 정말로 지루한 세상이 되겠죠!

낮이 본 밤이 한 일(What is Done by Night Shall be Seen by Day, 웨일스 속담) "저의 웨일스 뿌리를 찾는 와중에 제가 그린 수많은 일러스트의 토대가 된 작품이에요. 이 작품은 저의 '뿌리찾기'가 나아갈 방향을 제시해주었어요. 대중적으로 아주 긍정적인 반응을 얻어서 계속할 수 있었어요." 필킹턴의 설명이다.

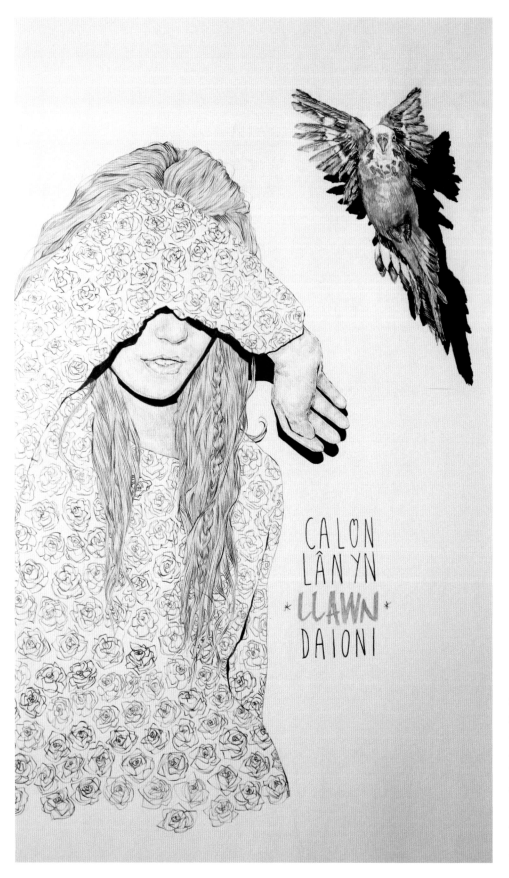

CALON
LÂN YN
* LLAWN *
DAIONI

기쁨으로 가득 찬 순수한 마음(A Pure Heart Full of Joy, 웨일스 노래) 흑연, 색연필, 펜으로 그린 일러스트. "제 웨일스 뿌리를 찾는 과정에서 그린 많은 컬렉션의 일부예요. 모든 일러스트에 속담, 격언, 노랫말을 함께 넣었어요. 이 컬렉션은 현재 진행형이에요. 더 아름다운 문구나 잊었던 속담이 떠오를 때마다 집에서 계속 추가할 예정입니다."

작품들을 보면 알 수 있듯이 형광색을 좋아하는 그녀의 일러스트에는 항상 강한 색상이 들어 있다. 필킹턴은 일러스트 속 모델의 얼굴과 세밀한 부분들은 항상 연필로 작업하고 나머지 부분은 색, 패턴, 질감으로 표현하는 방식을 선호한다. 마무리 단계에 들어서면 비로소 새로운 종이에 다시 그린다.

"지저분해 보이는 것이 싫어서 초안 위에는 작업하지 않는 편이에요."

일러스트레이터로 일하던 초창기에 니키 필킹턴은 이미 톱숍(Topshop), 폴 매카트니경(Sir Paul McCartney), 테드 베이커(Ted Baker)와 같은 정상급 고객들과 일을 시작했다. 톱숍의 런던매장에서 필킹턴은 쇼윈도에 전시할 의상을 입은 모델의 실물 크기 드로잉 일을 맡았다. 매카트니와의 작업에서는, 그의 낡은 가족사진을 토대로 스페셜 에디션 앨범에 들어가는 일러스트를 그렸다. "사진을 여러 차례 스캔한 다음, 그것을 앨범에 동봉된 DVD에 넣을 애니메이션으로 만들었어요." 그녀가 이렇게 덧붙였다.

그렇지만 그녀가 상업적으로 더욱 성공하게 된 계기는 테드 베이커의 2012 봄여름 캠페인에 참여한 것이었다. 테드 베이커 측에서 평이 좋은 일러스트레이터들과 협업해 테드 드로잉 룸(Ted's Drawing Room)이라고 부르는 디지털 패션 초상화 서비스를 시작하고 싶어 했다. 고객들은 테드 베이커의 새 컬렉션 의상을 입고 매장 내 마련된 사진 부스에서 포즈를 취했다. 그렇게 찍힌 사진들이 한 작업실에 모여 있는 필킹턴과 다른 일러스트레이터들에게로 보내져 각자가 마음에 드는 사진을 일러스트로 그리는 것이다. 고객들은 일러스트의 사본을 이메일로 받고 나중에 액자에 넣은 원본이 일러스트레이터의 서명과 함께 고객에게 발송된다. 이 전 과정이 카메라로 녹화되어 이 브랜드의 페이스북 페이지에 실시간으로 중계되었고 전 세계 23개국이 넘는 곳에서 이 과정을 지켜보았다. 그녀는 그 순간을 이렇게 기억했다.

"모든 과정이 아주 빠른 속도로 이루어졌지요. 그리고 수많은 아름다운 초상화들이 다양한 스타일로 탄생할 수 있었어요."

상업적으로 큰 성공을 거두었지만 필킹턴은 일러스트레이터로서 가장 보람을 느낄 때가 작품이 전시가 되고 사람들이 자신의 작품을 구매하는 모습을 지켜볼 때라고 말한다.

"제 작품을 어디다 걸어둘지, 그리고 제 작품이 그들에게 어떤 의미인지에 대해 이야기를 들을 때면 언제나 으쓱하는 기분이 듭니다. 너무도 기분좋은 일이죠."

필킹턴은 항상 팬들과 소통하기 때문에, 좀처럼 밖으로 자신을 드러내지 않는 다른 많은 일러스트레이터들과 차별화될 수 있었다. 그녀는 SNS를 통해 팬들과 소통하는 것으로 유명하며 온라인 매체가 자신의 일에 중요한 역할을 한다고 말한다.

"인터넷을 잘 이용할 수 있게 된 것이 행운이라고 생각해요. 제가 목표로 하는 관객은 주로 어린 소녀들과 여성들이라 이 방식을 통해 쉽게 다가갈 수 있어요. 더욱이 온라인 상점을 운영하고 트위터, 페이스북, 인스타그램으로도 활동하고 있어 고객과 더 쉽게 만나지요. 그래서 전보다 거래처도 많이 늘었어요. 또한 인터넷은 제 작품에 대한 피드백을 쉽고 편리하게 받을 수 있는 공간이에요. 종종 이미지를 후보정 작업하는데 그때 사람들의 의견을 듣는 일은 매우 즐거워요. 또한 이미지에 사용된 재료나 기법에 대해 알고 싶어 하는 사람에게 조언도 해줄 수 있어서 유익해요. 사람들과 제 생각을 나누는 일은 항상 즐겁습니다."

니키 필킹턴에게 영향을 준 것들

"제가 되고 싶은 사람, 하고자 하는 일에 있어서 드로잉은 언제나 중요한 부분이었어요. 패션은 조금 더 늦게 알게 되었지요. 이 둘을 어떻게 조합할지 고심하게 되었어요. 일러스트를 보지 않을 때 더 창의적인 생각들이 떠오르는 것 같아요. 그것이 제 작품을 더 특별하게 만들어주는 비결이 아닐까 생각해요."

처음 이 일을 시작할 때 필킹턴은 어떤 작품을 그리고 싶은지 파악하는 일이 가장 큰 어려움이었다고 말했다.

"텅 빈 종이를 보며 무엇이든 채워야 한다고 생각하는 일이 가장 두려웠어요. 하지만 일단 아이디어를 정하고 나면 행복하게 드로잉에만 집중할 수 있습니다."

들려주고 싶은 말

비판을 너무 마음에 담아두지 않는 것이 중요하다. 필킹턴의 말이다.

"비판의 말들을 좋게 받아들이고 그 속에서 건설적인 교훈을 얻으려고 노력해보세요. 처음 시작할 때 혹평을 받을까 봐 두려워할 필요는 없어요. 모두가 당신이 하는 일을 좋아해줄 수는 없어요. 그리고 솔직히 말해 모두가 그렇다면 정말로 지루한 세상이 되겠죠! 피드백을 귀담아 듣고 더 발전해나가면 됩니다. 그리고 잘난 척하는 사람은 아무도 좋아하지 않는다는 사실도 잊지 마세요!"

이 세상이 내 꿈속에서만 존재한다면 난 깨어나고 싶지 않아(If This World Only Exists in My Dreams, Don't Wake Me Up) "제가 좋아하는 두 가지 주제인 자연과 패션을 결합한 전시회에 출품한 일러스트 중 하나예요. 그림자에 숨은 의미를 담아보았어요."

방황하는 사람이 모두 길을 잃는 것은 아니다(Not All Those Who Wander Are Lost) "전 항상 이 말이 마음에 들었어요. 그래서 종이에 적어 두었죠. 이 일러스트는 웨일스에서 열린 전시회에 출품한 컬렉션의 일부예요. 자연, 패션, 타이포그래피의 결합이 주제였어요. 가능하면 일러스트에 글을 넣으려고 노력해요. 그러면 독자들이 제 일러스트가 전하고자 하는 메시지를 더 잘 이해할 수 있다고 생각해요. 또한 정교한 드로잉에 대담한 타이포그래피를 결합시키는 방식도 좋아합니다." 필킹턴의 설명이다.

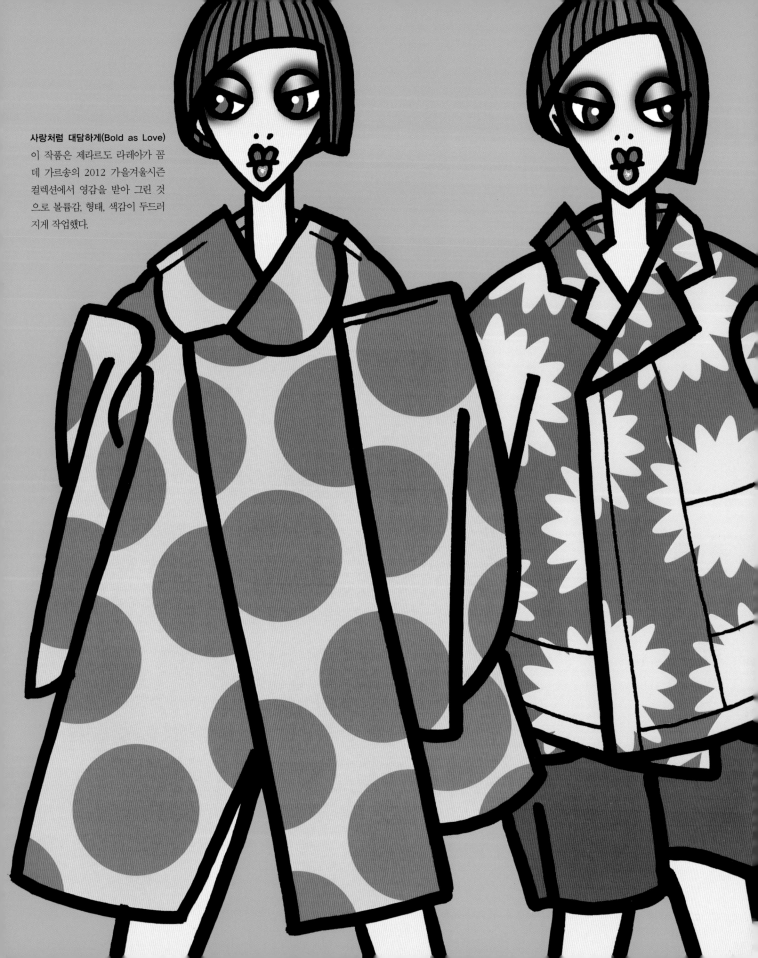

사랑처럼 대담하게(Bold as Love)
이 작품은 제라르도 라레아가 꼼 데 가르송의 2012 가을겨울시즌 컬렉션에서 영감을 받아 그린 것 으로 볼륨감, 형태, 색감이 두드러 지게 작업했다.

논란 속 독창적인 관점을 시도하다

제라르도 라레아GERARDO LARREA, 페루의 리마

제 캐릭터들을 특정 장면에 넣어 서로 소통하게
함으로써 즐겁고 다채로운 상황을 만들어요.

제라르도 라레아의 작품은 굵은 선과 뛰어난 색감으로 시선을 끈다. 그는 대비가 되는 색상을 활용하고 진한 검정색 윤곽선을 즐겨 쓰며 자신만의 형태를 만들어 드로잉에 생기와 에너지를 불어넣는다. 진한 윤곽선은 그만의 특징을 만들어주고 일러스트에 힘을 실어주며 그래픽 스타일과도 잘 어우러진다.

"처음 일러스트를 시작할 때는 윤곽선이 그리 굵지 않았지만 지금은 진하고 더 두꺼워졌어요."

라레아는 우선 자신이 작업해야 하는 패션 컬렉션의 사진을 수집하는 데서부터 일을 시작한다. 그렇지만 편향되게 그리고 싶지 않아서 디자이너가 영감을 받은 부분에 대한 기사는 읽지 않는다. 그는 공책에 작게 스케치를 해보고 작업 주제에 관한 생각이나 구체적인 부분들을 기록한다. 그런 다음 실제 일러스트 작업에 착수하는데 처음에는 연필로 그린 다음 마커로 다시 선을 입히고 마지막 단계에서 디지털로 색을 더한다. 그는 캐릭터를 먼저 만든 다음 배경 작업을 한다.

"일러스트를 그릴 때면 패션 화보를 찍는다고 생각하고 캐릭터와 어우러질 수 있는 장소나 스튜디오를 배경으로 잡아요. 배경이란 콘셉트를 부각시켜 줄 수 있는 도구라고 생각하기 때문입니다."

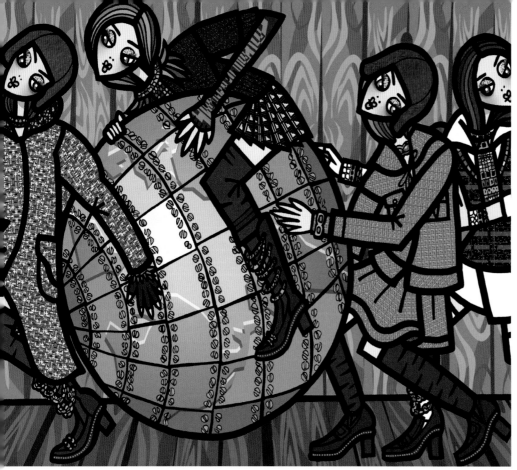

누가 세상을 지배하는가(Who Run the World) 샤넬 2013 가을겨울시즌 컬렉션에서 영감을 받아 그린 일러스트로, 여성 네명이 둥근 지구를 굴리는 모습이다. 중세의 분위기가 물씬 풍기는 작품이다.

아트 팝(Art Pop) 셀린느의 2014 봄여름시즌 컬렉션에서 영감을 받은 작품이다. "인물들이 페인트 자국과 색 사이에서 교차하고, 숨고, 드러내면서 일종의 아트워크를 이루어냈지요." 라레아가 말했다.

제라르도 라레아는 페루 리마의 미술관에서 예술 수업을 들었고 어린 시절 어머니가 보던 패션 잡지를 즐겨 읽었다. 그래서 자연스레 드로잉, 색상, 실루엣과 패션에 흥미를 가지게 되었다. 광고업계에서 일러스트 작업을 시작한 지 10년이 훌쩍 지났지만, 2011년 한층 세련된 일러스트 스타일을 만들어보기로 했다.

"우리나라에서 패션 일러스트는 새로운 분야로, 그리 중요하게 여겨지지 않지요."

그의 말이다. 여전히 그의 작품 속 그래픽 스타일, 굵은 선, 색감 등에 관한 논란이 많다. 그 논란에 대해 그는 이렇게 답했다.

"전 색을 좋아하고 특히 선명한 색을 사랑해요. 그런 색이 제 작품에 행복을 불러다 주는 것이 저는 좋습니다."

제라르도 라레아에게 영향을 준 것들

라레아는 리처드 헤인즈(Richard Haines), 조르디 라반다(Jordi Labanda), 루벤 톨레도(Rubén Toledo), 대니 로버츠(Danny Roberts), 안토니오 로페즈(Antonio López)의 작품을 좋아한다.

"그들은 각자 고유한 스타일이 있고 독특한 접근방식이 마음에 들어요. 모두가 제 작품에 실질적으로 큰 영향을 주고 있어요."

그리고 패션 일러스트레이터, 스타일리스트, 아트 디렉터, 패션 에디터로 일한 경험이 라레아가 자신만의 독특한 관점을 가질 수 있게 도와주었다. 옷과 가까이 면밀하게 소통하면서 그가 프린트, 질감, 세부묘사에 엄청나게 집중할 수 있었기 때문이다.

들려주고 싶은 말

그의 들려주고 싶은 말은 단호하다.

"자신의 작품에 열정을 가지고 스스로를 믿으세요. 그리고 절대 포기하지 말아야 합니다."

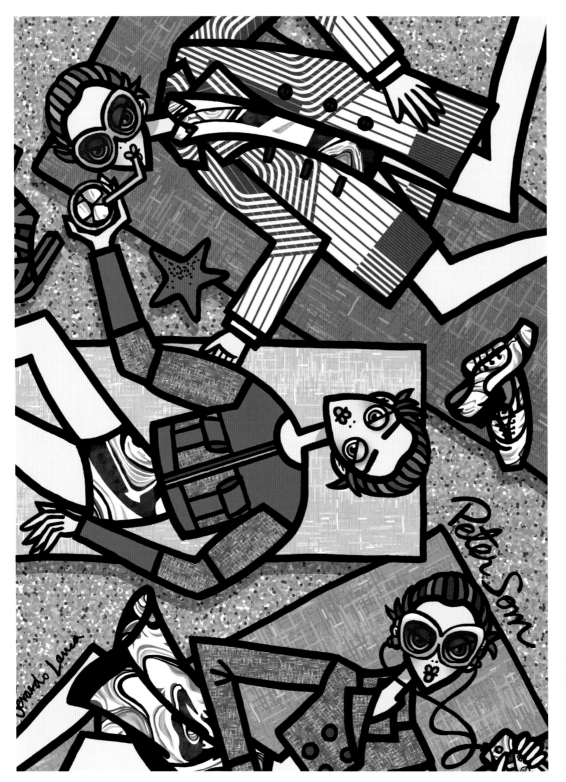

햇살 아래서(Here Comes the Sun) 피터 섬(Peter Som)의 2014 봄여름시즌 컬렉션에서 영감을 받은 작품으로, 세 명의 여성이 여름 해변에 누워 있는 모습을 묘사했다.

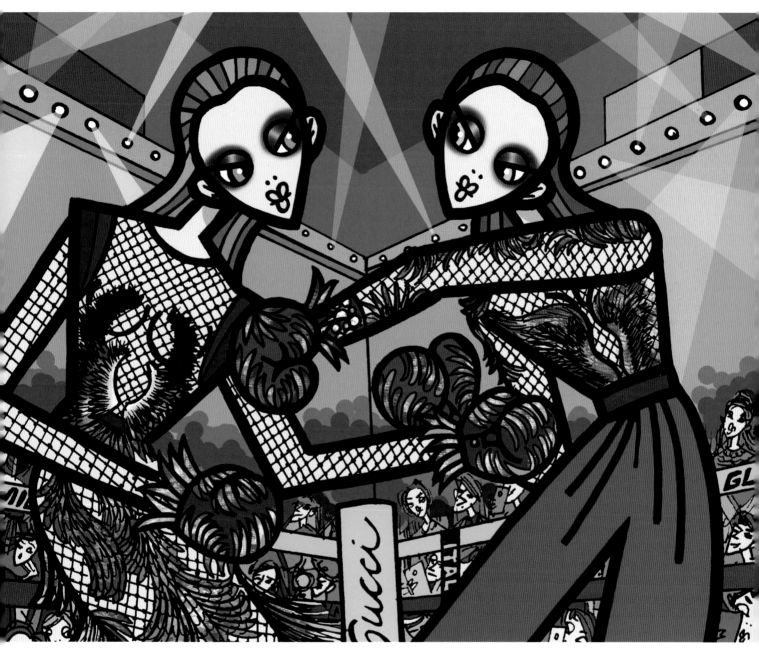

파이트 클럽(The Fight Club) 힘이 세고 세련된 두 여성이 복싱 경기장 위에서 자신들의 힘을 과시하는 장면을 담고 있다.

자신의 스타일을 찾는 것이
가장 큰 도전

야에코 아베 YAEKO ABE, 미국의 뉴저지

편안하고 즉흥적으로
그리는 것이 제가 가장
좋아하는 드로잉
방식입니다.

복잡한 선으로 이루어진 야에코 아베의 드로잉은 패션 일러스트에서는 좀처럼 보기 힘든 정제된 단순함을 보여준다. 개인적으로 그림을 그릴 때 그녀는 예비 스케치를 전혀 하지 않지만 고객이 의뢰한 작품을 만들 때는 여러 번의 스케치를 거친다.

"고객이 스케치를 마음에 들어 하면 최종 드로잉 작업을 시작합니다. 일반적으로 검정색 잉크 펜이나 캘리그래피 펜을 사용합니다."

아베는 다양한 잉크 펜을 즐겨 사용하고 여기에 컬러 마커로 색을 더하고 마지막에 포토샵으로 수정한다.

"편안하고 즉흥적으로 그리는 것이 제가 가장 좋아하는 드로잉 방식입니다."

야에코 아베는 새롭게 떠오르는 패션 일러스트레이터 중 한 사람이다. 뉴저지 출신인 그는 2012년부터 전문적으로 일러스트를 그리기 시작했고 FIT(Fashion Institution of Technology)에 다니면서 직업으로 일러스트를 그리는 일에 흥미를 느끼게 되었다. 〈엘르 걸 재팬〉〈엘르 러시아〉에 일러스트를 수록했고 영국 패션 업체인 뉴룩(New Look)의 의뢰로 벽화를 그렸다.

헤어파워(Hair Power) "헤어스타일 잡지를 보고 난 후 기술적인 부분은 크게 신경 쓰지 않고 타이포그래피를 시도해 보고 싶다는 생각에 그려보았어요." 아베가 말했다.

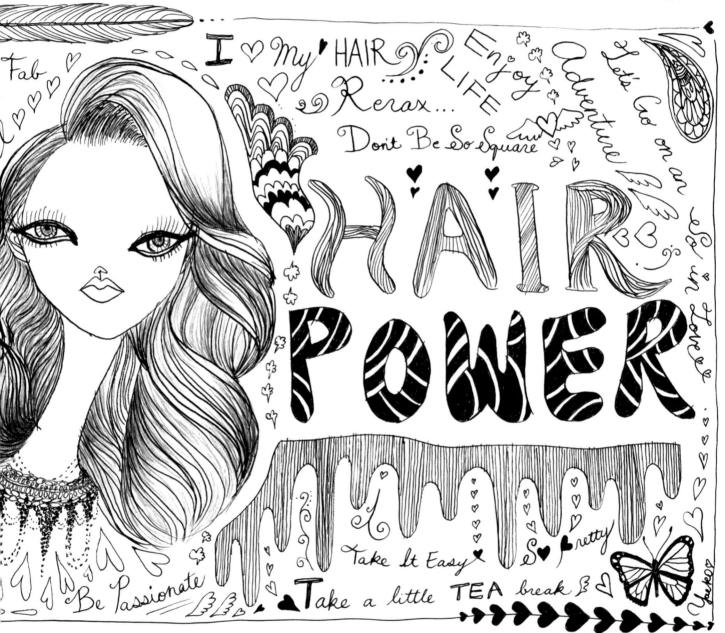

야에코 아베에게 영향을 준 사람들

영국 일러스트레이터 오브리 비어즐리(Aubrey Beardsley), 작가이자 예술가인 쉘 실버스타인(Shel Silverstein), 일러스트레이터 아니카 웨스터(Annika Wester)의 작품이 아베에게 영향을 미쳤다. 하지만 그는 자신만의 스타일이 무엇인지 알고자 계속 노력했고 지금도 그것이 가장 큰 도전이라고 말한다. 그래서 계속해서 다양한 재료와 여러 주제를 시도한다.

들려주고 싶은 말

"꾸준히 일러스트를 그리고 모든 시간을 잘 활용해보세요. 또한 아무리 형편없는 고객이라도 예의를 지켜야 한다는 사실, 잊지 마세요."

산들바람(Breeze) "제가 가지고 있는 색상 펜 중에서 파란 펜을 정말로 쓰고 싶었는데 이 작품이 당시 그 색상과 이미지에 딱 맞았습니다." 야에코 아베의 말이다.

패션 콜라주(Fashion Collage) "어느 패션 위크 때 길거리에서 멋진 옷들을 보고 난 뒤 그린 작품입니다."

세련되고 화려하게

루이스 티노코LUIS TINOCO 스페인의 바르셀로나

스스로 작품을 즐기고
다른 사람도 즐기게
해주세요.

루이스 티노코는 첫 느낌을 항상 연필로 스케치한다. 그런 다음 색을 입히고 후에 디지털로 다듬는 작업을 한다. 그는 자신의 일러스트가 수채물감과 페인트로 신선하면서도 현대적인 패션 스타일을 완성하는 사실주의와 세련된 화려함을 결합한 스타일이라고 말한다.

티노코는 그리는 주제에 따라, 그리고 매 시즌 패션 컬러 트렌드에 따라 작품에 사용하는 색상이 달라진다고 말한다. 수채물감을 쓴 작품의 경우, 선이 종종 모호해지므로 컴퓨터를 활용해 선을 확실하게 잡아주고 깊이감과 형태를 부각시키거나 일러스트의 특정 부분을 강조한다.

루이스 티노코는 어릴 적부터 그림을 그렸지만 패션에 관한 흥미는 광고대행사에서 아트 디렉터로 일을 시작하면서부터 생겼다. 이후 캐롤라나 헤레라(Carolina Herrera), 림멜(Rimmel), 베네통 등 여러 고객들과 작업을 하게 되었다. 그는 만화책에 들어갈 일러스트부터 아동서적의 삽화, 〈글래머 스페인(Glamour Spain)〉과 〈글래머 독일(Glamour Germany)〉 등의 잡지를 포함해 미용과 패션 관련 일까지 두루 섭렵했다.

쥬시 쿠튀르(Juicy Couture) 티노코가 1950년대 여름 패션에서 영감을 받아 그린 작품이다.

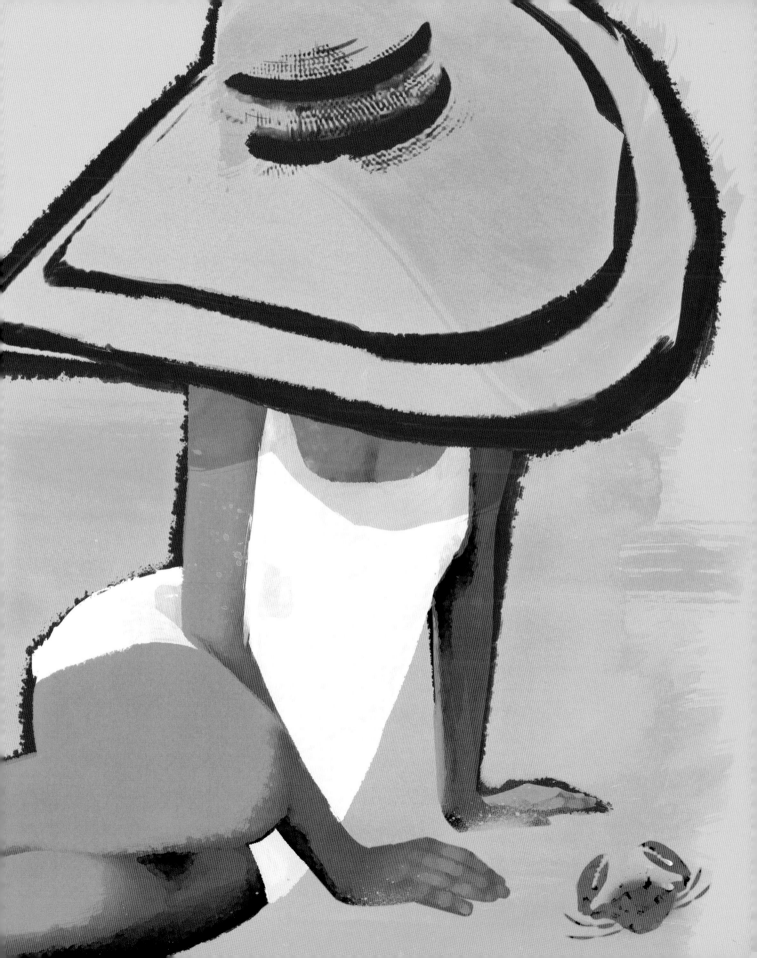

크리스찬 루부탱(Christian Louboutin) 티
노코의 작품. 유행을 한발 앞선 신발을
그렸다.

루이스 티노코에게 영향을 준 사람들

다른 당대 일러스트레이터들과 마찬가지로 티노코도 전설적인 패션 일러스트레이터인 르네 그뤼오에게서 영감을 받았다고 말했다. 또한 최고의 패션 디자이너인 존 갈리아노, 알렉산더 맥퀸, 장 폴 고티에, 마크 제이콥스의 영향도 받았다고 덧붙였다. 그렇지만 처음 일러스트레이터로 일을 시작할 무렵부터 자신만의 스타일을 찾기 위해 노력했다. 창의적인 관점으로 다른 패션 일러스트레이터와 차별화할 수 있는 스타일을 갖기 위해서 말이다.

들려주고 싶은 말

티노코에게 패션 일러스트레이터로서 가장 큰 어려움은 시즌별로 바뀌는 패션 업계의 트렌드와 새로운 색상, 패브릭, 모델, 스타일, 디자이너들을 계속 알아두는 일이다. "스스로 작품을 즐기고 다른 사람도 즐기게 해주세요."

케이트 모스, 하느님, 여왕 폐하를 지켜주소서(Kate Moss, God Save the Queen) 영국국가(國歌)인 〈God Save the Queen〉과 동일한 제목으로, 수채물감과 디지털로 작업한 이 일러스트는 브릿팝(British pop) 문화에서 영감을 받았다.

"
패션 일러스트는 제품에 대한 우리의 이해를
돕는 서곡이다. 상상력을 촉발시키고 스타일에
대한 다양한 해석을 할 수 있는 여지를 준다.
"

– 브람 미나시안(Vram Minassian),
그레이 갤러리(Gray Gallery)의 설립자이자 유명 보석세공인

워킹하는 모델의 다리(Legs for Walking)
잉크, 깃털 펜, 붓, 소프트 파스텔로 그
린 로비사 부피의 작품

제2부
시대의 아이콘

불완전함의 미학을 발견하다

대니 로버츠DANNY ROBERTS, 미국 캘리포니아의 라구나 니구엘

대부분 전 흑백으로
생각하고 시각화합니다.

대니 로버츠는 종이를 거의 쳐다보지 않고 영감을 주는 대상에 시선을 고정한 채 그리는 '블라인드 컨투어' 기법을 활용해 일러스트 작업을 한다. 그는 펜, 잉크, 수채물감, 그리고 여러 가지가 혼합된 다양한 매체를 일러스트에 활용한다. 로버츠는 선 작업이 특히 뛰어난 일러스트레이터로 알려져 있다. 그가 그린 선은 자신감이 넘친다. 깊이감을 주고자 선의 굵기를 조절하기도 하고 가끔은 가장자리를 보이지 않게 혹은 마무리가 덜 된 것처럼 만들어, 보는 이의 상상력을 불러일으키기도 한다. 그리고 로버츠는 색을 나중에 생각하는 경우가 많다.

"대부분 전 흑백으로 생각하고 시각화합니다. 제가 색을 사용하는 방식은 작품에 따라 크게 달라집니다. 일반적으로 작품을 부각시키거나 대비를 이루기 위한 도구로 색을 활용하지요."

대니 로버츠는 대학을 다닐 때 형 데이비드와 함께 이고르+안드레(Igor+Andre)의 크리에이티브 팀으로 일하며 일러스트를 시작했다. 얼마 지나지 않아 이 캘리포니아 토박이들의 작품이 전 세계 최고의 패션 잡지인 〈틴 보그(Teen Vogue)〉〈보그 이탈리아〉〈보그 파리〉〈보그 재팬〉〈엘르〉〈위민스 웨어 데일리(Women's Wear Daily)〉에

선글라스를 쓴 소녀들(Girls in Glasses) 샤넬 선글라스를 쓴 소녀들의 일러스트로 티셔츠에 들어갈 삽화다.

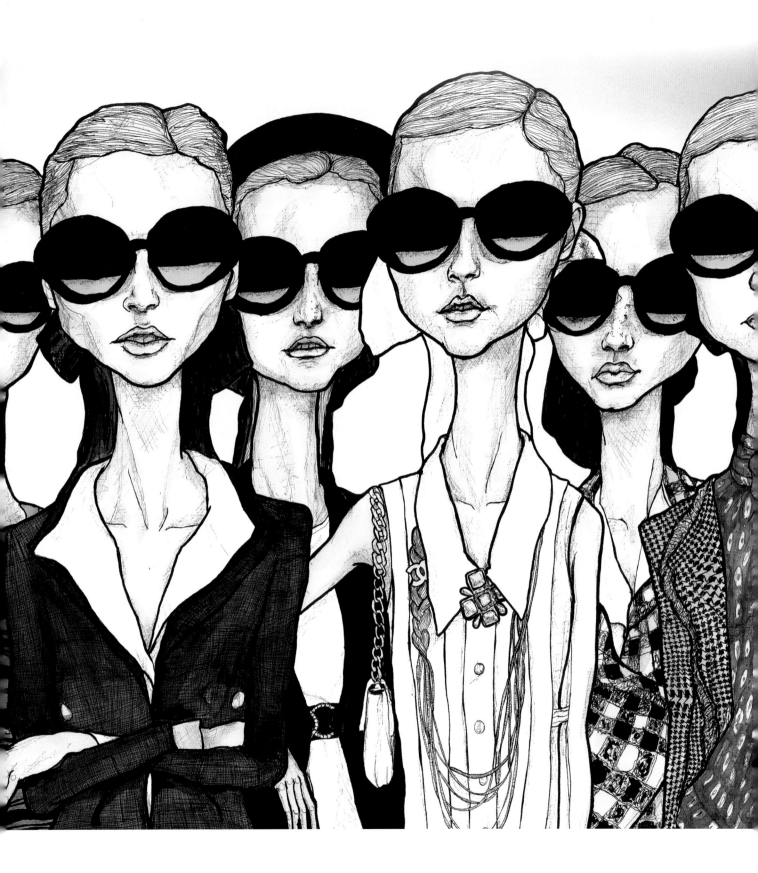

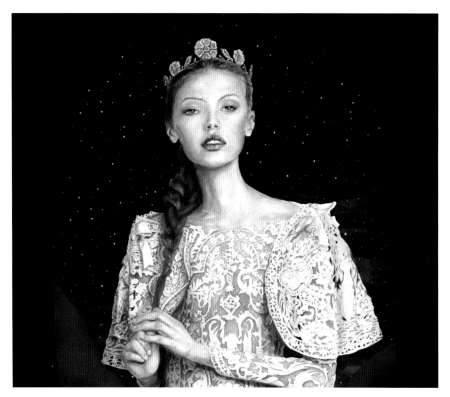

연필, 펜, 색연필, 잉크, 수채물감, 유화물감으로 그린 드로잉에 마르케사(Marchesa)의 2012년 가을 컬렉션 의상을 입혔다.

사랑의 순간(A Moment in Love) 티파니 앤 코를 위해 그린 대규모 일러스트

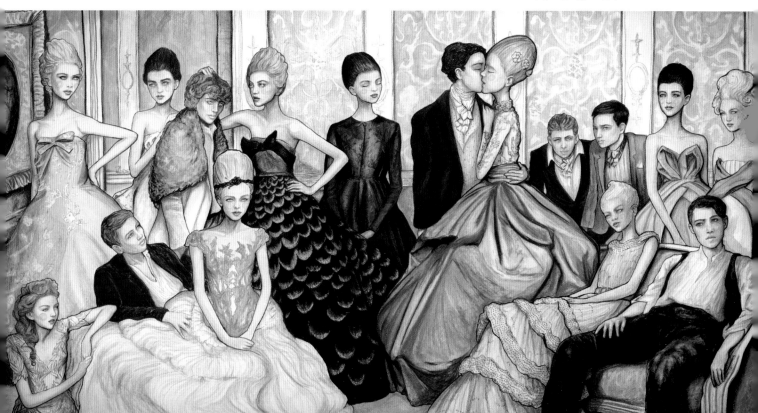

등장하게 되었다. 20대에 이미 패션업계에서 유명한 업체들과 계약을 체결했고, 그 웬 스테파니(Gwen Stefani)의 하라주쿠 러버(Harajuku Lover)의 핸드백 라인에 들어가는 일러스트를 담당했다. 뿐만 아니라 포에버21(Forever 21)과 동업관계를 맺고 자신의 패션 일러스트를 넣은 티셔츠 쇼 케이스도 진행했다. 이후 LMG 모델(LMG Models)사와 협력해 다가오는 런웨이 시즌에 데뷔를 할 새로운 얼굴들의 일러스트를 그리는 작업도 맡았다.

일러스트레이터로서 그의 경력이 빛날 수 있게 된 계기는 대규모 작품을 맡게 되면서부터다. 유명 보석 브랜드 티파니 앤 코(Tiffany & Co)가 뉴욕 소호에 지점을 열기 위해 공사를 시작했을 때 로버츠는 건설 부지를 덮을 장막에, 파티 드레스와 세련된 양복을 입은 여성과 남성을 담았다. 이 프로젝트는 완성까지 대략 133시간이 걸렸고 4.6×10.7m 크기로 로버츠가 작업한 프로젝트 중에 가장 규모가 컸다.

대니 로버츠에게 영향을 준 것들

대니 로버츠는 패션을 꿈의 세계로 안내하는 문이라고 말한다. 그는 컴퓨터에 15만 장이 넘는 이미지를 저장해두고 영감을 얻는 자료로 활용한다. 패션 사진가인 맨 레이(Man Ray)와 스티븐 마이젤(Steven Meisel)을 존경하며 모델 젬마 워드와 릴리 콜(Lily Cole)이 그의 일러스트 뮤즈다. 패션 특히 모델 분야의 경우 완벽함을 요구하기 때문에 소프트웨어 프로그램으로 인간의 결점을 가려주는 이미지를 만들게 되었다. 로버츠는 사람들이 불완전함에 이끌렸기 때문에 일러스트가 되살아나고 있다고 말한다. 그는 불완전함이야말로 우리 자신의 삶을 모방한 것이라고 생각한다. 이미지가 완벽하면 공감을 얻기가 더 어려워진다는 것이다.

로버츠는 항상 패션에 흥미가 있었다. 중학교 때 티셔츠 회사에서 일하기도 했지만 샌프란시스코에 있는 아카데미 오브 아트 유니버시티(Academy of Art

University)에서 패션 디자인을 공부하면서 일러스트에 대한 흥미를 발견하고 꾸준히 재능을 키워나갔다. 그는 인체를 그려보는 피규어 드로잉(figure draw-ing) 첫 수업을 듣고 나서 드로잉의 매력에 푹 빠지고 말았다. 어린 시절 항상 무언가를 끼적거렸던 그였지만, "그 수업을 통해 정말로 어떻게 그려야 하는지 배우게 되었습니다"라고 말할 만큼 강렬했다. 그리고 매일 드로잉을 하게 되면서 작품이 더 나아졌다.

처음에 로버츠는 일러스트레이터로 일을 시작하는 것이 어색하게 느껴졌다고 털어놓았다.

"어떻게 시작해야 할지 제대로 알지 못했기 때문입니다."

〈선데이 타임스〉의 특집기사로 유명 디자이너의 일대기를 다룰 때 그가 알렉산더 맥퀸의 초상화를 맡게 되면서 크게 도약할 계기가 찾아왔다. 그래서 그런지 로버츠는 맥퀸이 자신의 작품에 가장 큰 영향을 미쳤다고 말한다.

들려주고 싶은 말

로버츠는 예술가들에게 "매일 드로잉을 연습하고 완성될 때까지 작품을 판단하지 말아야 합니다"라고 조언했다.

로버츠의 작업실 전경

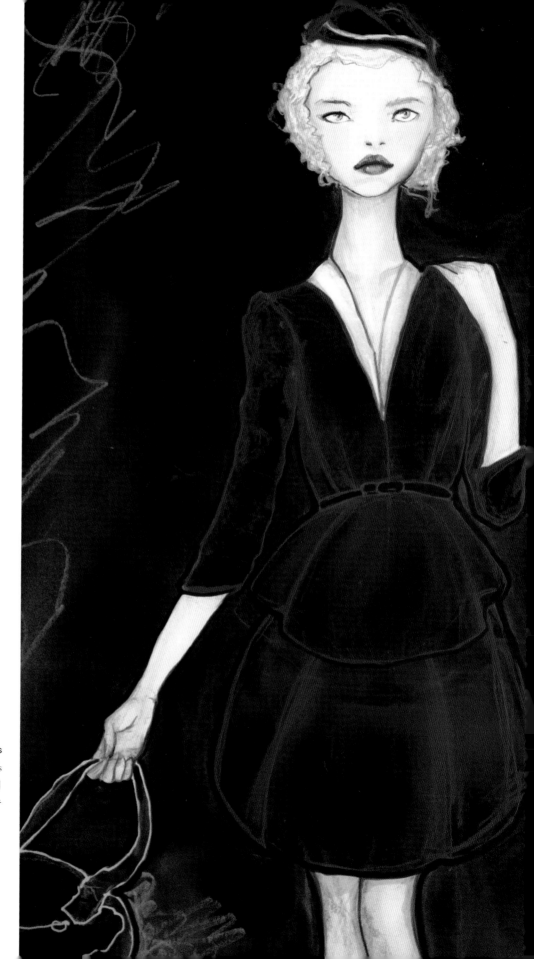

벨벳 드레스를 입은 소녀(The Velvet Dress Girl) 로버츠의 '왓츠 컨템포러리(What's Contemporary)' 컬렉션에 들어간 일러스트로 〈로피시엘(L'Officiel)〉 잡지에 수록되었다.

자신만의 스타일과 디자인을 표현하다

자드 바그다디 JAD BAGHDADI, 미국 로스앤젤레스와 샌프란시스코

가끔 자드 바그다디는 마네킹에 직물을 둘러보고 일러스트에 필요한 실루엣에 영감을 얻는가 하면, 어떤 때는 기존의 스케치나 예술작품을 참고하기도 한다. 그는 여러 장의 종이에 스케치를 한 뒤 이를 작업실에서 정리한다. 그는 자신만의 눈에 띄는 일러스트레이션 스타일을 지니고 있는데, 그것은 대상의 움직임을 과장하고 실루엣으로 만드는 것이다. 실제로 대상의 형태를 과장하는 일을 두려워하지 말라는 것이 바그다디가 받았던 최고의 조언이라고 말했다. 대상에 따라 작품 속 색의 사용이 달라지지만 굵은 선에 선명한 색을 결합하는 방식을 좋아한다. "자신만의 목소리를 찾고 완벽하게 만들려고 노력하세요." 이것이 그가 해주는 최고의 조언이다.

자드 바그다디는 10대 때부터 일러스트를 그렸다. "전 (패션) 디자이너입니다. 그래서 일러스트레이션은 저만의 개인적인 스타일과 디자인을 표현할 수 있는 완벽한 방식이에요." 그가 말했다.

자신만의 목소리를
찾고 완벽하게
만들려고 노력하세요.

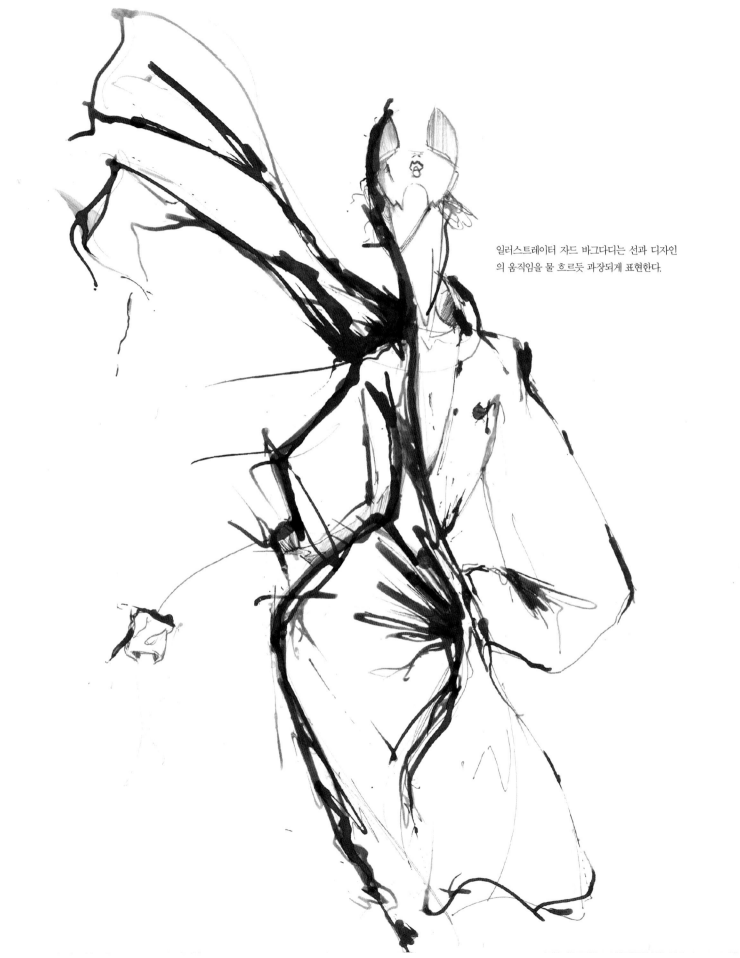

일러스트레이터 자드 바그다디는 선과 디자인
의 움직임을 물 흐르듯 과장되게 표현한다.

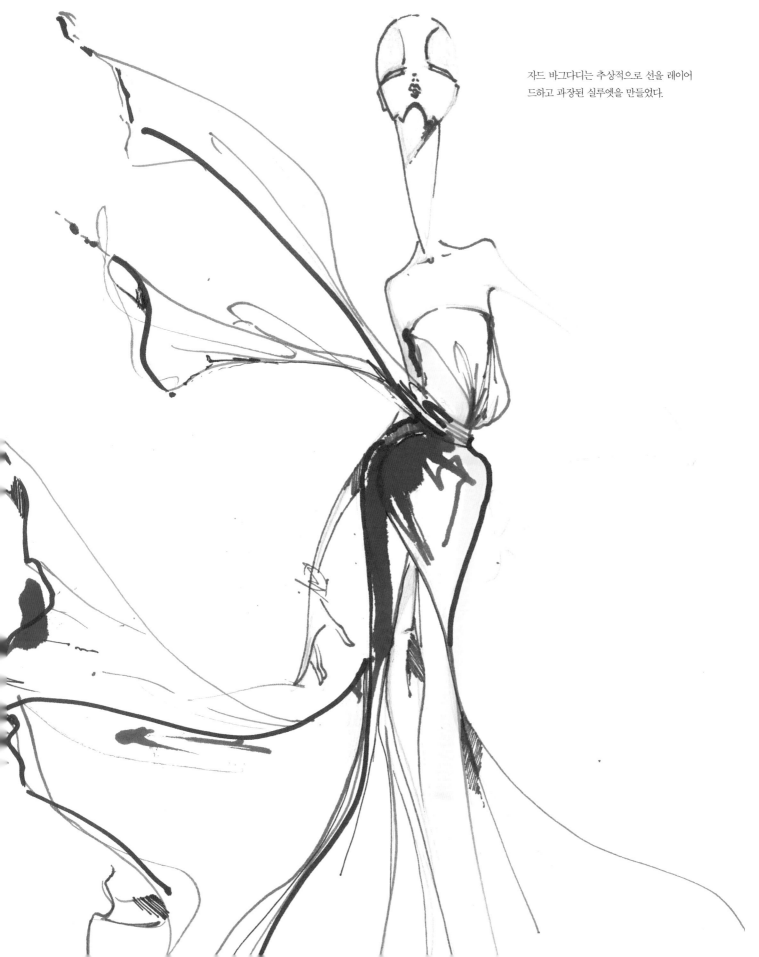

자드 바그다디는 추상적으로 선을 레이어
드하고 과장된 실루엣을 만들었다.

샌프란시스코에 있는 미술대학인 아카데미 오브 아트 유니버시티(Academy of Art University)를 졸업한 후로 몇 년 동안 바그다디는 최고 패션 업체들과 작업했다. 모니크 륄리에(Monique Lhuillier), 에르베 레제(Herve Leger), 잭 포즌(Zac Posen)을 위해 디자인과 일러스트를 맡았다. 처음 일을 시작하던 때를 떠올리며 그는 말했다.

"처음에 일을 시작할 때 수많은 디자인 회사에 제 포트폴리오를 제출하면서 인턴 기회와 일자리를 찾았어요."

처음으로 찾아온 큰 기회는 잭 포즌에서의 인턴 일이었다.

"디자이너로서 그리고 패션 일러스트레이터로서 눈이 크게 떠지는 굉장한 경험이었어요."

자드 바그다디에게 영향을 준 사람들

바그다디는 데이비드 다운톤(David Downton), 리처드 그레이(Richard Gray), 톰 포드(Tom Ford), 잠바티스타 발리, 엘리 사브(Elie Saab)와 같은 패션 아이콘들에게서 영감을 받는다.

자드 바그다디는 서서히 연해지는
진한 선으로 움직임을 강조했다.

패션의 아름다움을 강조하다

마이클 호웰러MICHAEL HOEWELER, 미국 뉴욕의 브루클린

마이크 호웰러는 스케치북에 작게 밑그림을 그리고 마음속으로 이미지를 떠올려보면서 새로운 작업을 시작한다.

"명확한 구도가 나오면 참조가 될 만한 이미지를 찾고 실제 일러스트의 토대가 될 사진을 찍습니다."

일러스트의 전반적인 아이디어가 정리되면 호웰러는 커다란 종이로 스케치를 확장한 다음 흑연으로 밑그림을 그린다. 그다음 흑연으로 일러스트를 완성하거나 먹물이나 펜을 쓰기도 한다.

"전 색을 좋아해서 고객이 원할 때 색을 사용하지만, 개인적으로 시간이 남을 때 그려보는 작품은 대부분 흑백으로 작업하는 편입니다. 색을 반만 사용하거나 흑백 일러스트 위에 강조용으로 덧입히기도 합니다."

일러스트가 마무리되면 호웰러는 최종 이미지를 스캔하고 포토샵에서 필요한 편집 과정을 거친다. 그는 자신의 방식을 "디지털로 마무리한 전통 수작업"이라고 설명한다.

아트 디렉터, 디자이너를 비롯해 당신이 원하는 일자리를 가진 사람들과의 관계에 투자하세요.

마이클 호웰러는 옷의 작은 부분까지 신경 써서 작업하는 흑백 일러스트로 잘 알려져

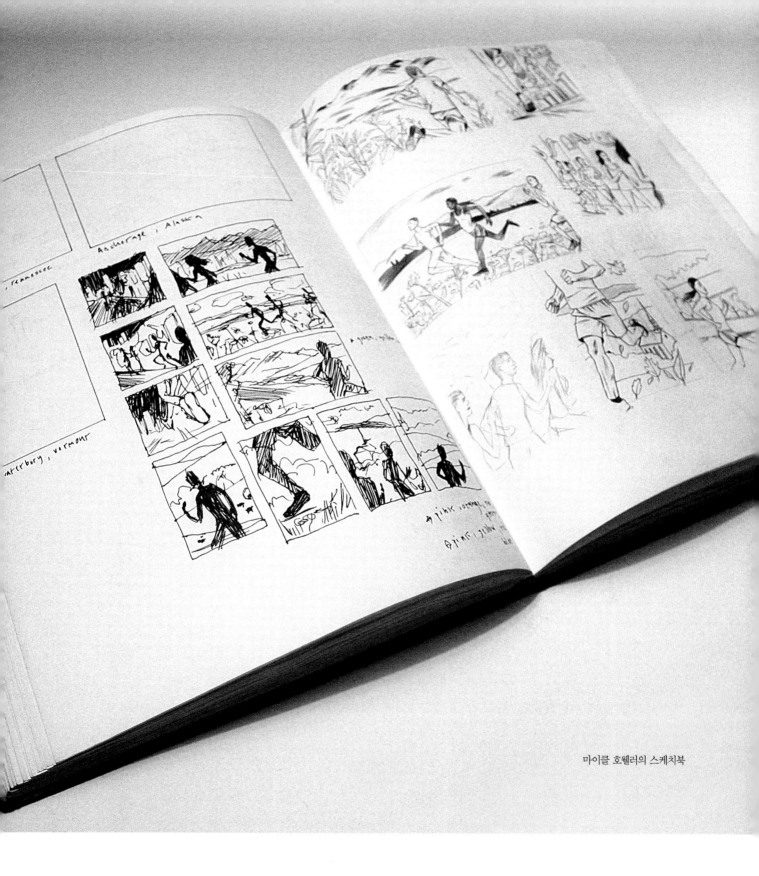

마이클 호웰러의 스케치북

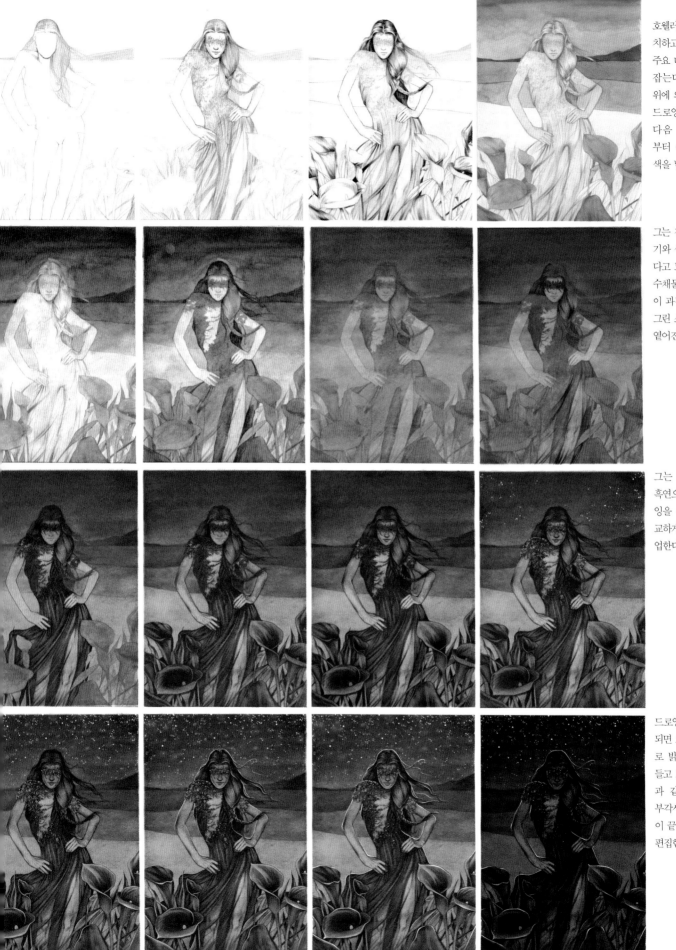

호웰러는 인물을 배치하고 일러스트 속 주요 대상의 구도를 잡는다. 그는 인물 위에 의상을 입히고 드로잉을 본격화한 다음 밋밋한 부분부터 수채물감으로 색을 넣는다.

그는 전체적인 분위기와 색조가 올바르다고 느껴질 때까지 수채물감을 더한다. 이 과정에서 연필로 그린 스케치는 점차 옅어진다.

그는 다시 연필과 흑연으로 원래 드로잉을 살린 다음 정교하게 디테일을 작업한다.

드로잉이 거의 완성되면 호웰러는 과슈로 밝은 부분을 만들고 드레스의 보석과 같은 디테일을 부각시킨다. 이 작업이 끝나면 디지털로 편집한다.

있다. 작품을 시작하는 부분에 대해서 그는 이렇게 설명했다.

"집중하고 싶은 단어, 아이디어, 내용 등을 기록합니다. 또한 일러스트의 내러티브를 적어보고 어떤 식으로 소통하고 싶은지도 파악합니다."

그는 〈타임〉〈GQ〉〈트래블 플러스 레저(Travel +Leisure)〉〈워싱턴 포스트〉를 포함한 잡지사들과 일을 하며 의류업체 브룩스 브라더스(Brooks Brothers)의 의뢰로 웹사이트의 남성복 일러스트도 그렸다.

"브룩스 브라더스는 잡지사들에 그린 제 삽화보다 더 부드럽고 한층 미묘한 방식으로 접근하기를 원했어요. 그래서 그 요구에 맞추려고 먹물과 연필을 함께 사용하는 흥미로운 방식으로 작업을 했습니다."

마이클 호웰러에게 영향을 준 것들

볼티모어에 있는 메릴랜드 인스티튜드 컬리지 오브 아트(Maryland Institute College of Art)에서 예술을 공부하는 동안 호웰러는 〈아웃(Out)〉지에 일러스트를 기고했다. 그곳의 아트 디렉터가 상업적이면서도 독창성이 녹아 있는 기법과 접근방식을 갈고닦을 수 있게 도와주었다.

"저는 패션 일러스트가 다른 일러스트와 마찬가지로 사려 깊고, 콘셉트가 분명하며 창의적이라는 점을 배울 수 있었습니다. 아트 디렉터의 많은 조언들을 들으면서 제 가능성에 눈을 떴고 덕분에 단순히 아름다운 옷 그 이상을 담을 수 있는 패션 일러스트레이터가 될 수 있었습니다. 그리고 잡지사에서 일을 할 때 미래의 고객이 되어줄 좋은 에디터들을 많이 만났습니다."

처음 자신만의 스타일을 만들어나갈 때 그는 19세기 말 유럽 화가들의 작품을 참고했다.

"에드가 드가, 에두아르 마네, 에두아르 뷔야르, 앙리 드 툴루즈 로트렉이 계속 마음속에 들어왔습니다."

호웰러는 또한 에르메스의 크리스토프 르메르(Christophe Lemaire), 랑방의

알버 엘바즈(Alber Elbaz), 알렉산더 맥퀸의 사라 버튼(Sarah Burton), 로다테 (Rodarte)의 케이트(Kate)와 로라(Laura) 자매, 크리스찬 디올의 라프 시몬스(Raf Simons), 지방시의 리카르도 티시(Riccardo Tisci)의 작품을 자세히 살폈다.

"그들은 엄청난 사전 조사와 열정을 쏟은 수작업, 신중한 실행이라는 작업 프로세스를 따릅니다. 그 과정 속에서 콘셉트를 상당히 발전시키고 전통을 넘나들며 실험을 합니다. 그 점이 너무 마음에 들어요."

지금은 자신만의 일러스트 스타일을 보유하고 있지만 그가 처음 일을 시작했을 때에는 구도를 잡는 일이 가장 힘이 들었다고 밝혔다.

"전에는 마음이 앞서서 일러스트에 필요한 계획을 세우는 부분을 생략했어요. 그래서 즉흥적으로 이미지를 발전시켰지요. 그런 의사결정을 내릴 때 더욱 신중했어야 하는데 말이죠. 그 이후로 철이 들었지만 지금도 그때 얻은 교훈을 원동력으로 삼아 계속 발전해나가려고 합니다."

들려주고 싶은 말

"일러스트레이션은 근면함과 인내가 빛을 발하는 직업입니다. 자신의 능력을 절대로 과소평가하지 마세요. 전통 드로잉, 피규어 드로잉, 라이프 드로잉 수업에서 최대한 많이 배워야 합니다. 자신의 관심 분야와 접근방식, 스타일이 현실과 동떨어져 있다고 해도 드로잉을 잘하는 법을 알면 아이디어를 제대로 표현할 수 있습니다. 마지막으로 덧붙이고 싶은 말은, 아트 디렉터, 디자이너를 비롯해 당신이 원하는 일자리를 가진 사람들과의 관계에 투자하세요. 그들은 존중, 감사, 배려, 친절을 얻을 자격이 있는 분들입니다."

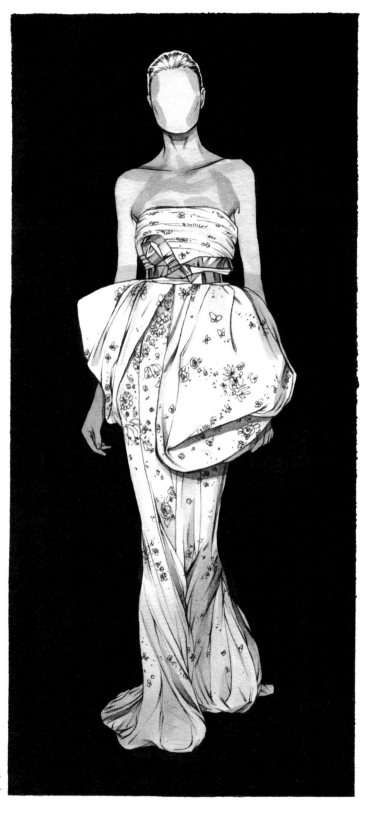

룩 35, 마이클 호웰러가 그린
잠바티스타 발리의 런웨이 습작

마이클 호웰러는 로다테의 2010년 가을 컬렉션에서 영감을 얻고 콘셉트를 잡아 멕시코 후아레즈(Juárez) 지역의 마킬라도라(maquiladoras, 멕시코의 값싼 노동력을 이용해 외국 회사의 제품을 조립 가공해주는 공장들-옮긴이)의 여성을 기리는 일러스트를 그렸다.

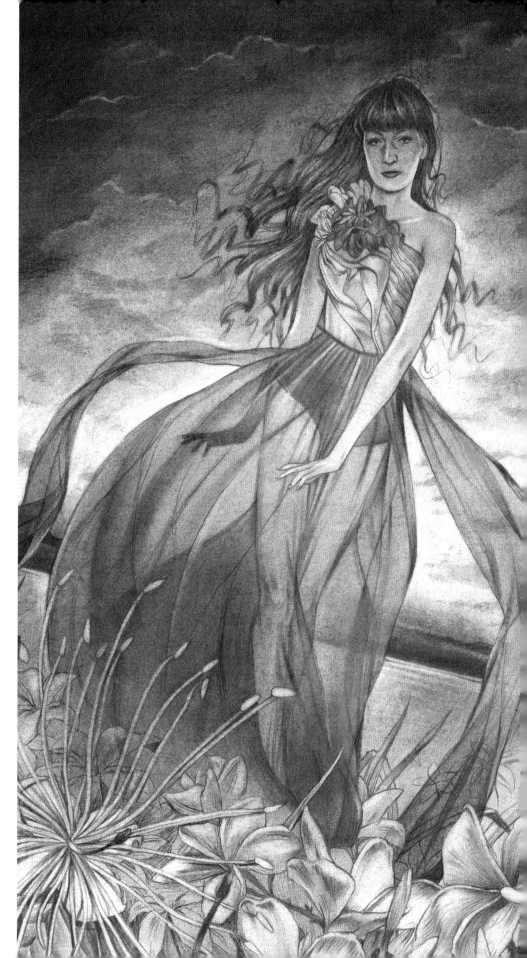

천국보다 달콤하고 지옥보다 뜨거운(Sweeter Than Heaven, Hotter Than Hell)은 밴드 플로렌스 앤드 더 머신(Florence and the Machine)의 싱어 플로렌스 웰츠(Florence Welch)에게 영감을 받아 그린 작품이다. 웰츠가 구찌의 2011년 가을 컬렉션 드레스를 입고 있다.

여성적이고 컬러풀한 스타일

사만사 한SAMANTHA HAHN, 미국 뉴욕의 브루클린

사만사 한은 아주 여성적이면서도 섬세한 선과 풍성하면서도 역동적인 수채물감이 적절히 들어간 스타일을 고수한다. 그녀는 참고자료를 찾거나 사진을 찍어 자신이 표현하고자 하는 부분을 파악한 다음 작업을 시작한다. 색을 입히기 전에 사용할 패브릭의 질감, 패턴을 살핀다.

"수채물감을 쓰면 수정할 기회가 없기 때문에 일러스트가 잘 풀리지 않으면 마음에 들 때까지 계속 색을 덧입혀 봅니다."

그녀는 선과 형태를 효율적으로 활용해 보기에 무리가 없는 일러스트를 그리는 것을 목표로 하고 있다. 그런 다음 작품을 스캔해 포토샵으로 옮긴 뒤 디지털로 수정한다. 크기를 조절하고 색상을 변경하거나 강화시킨 다음 에이전트나 고객에게 보낸다.

"포트폴리오를 돌리고 또 돌리는 일을 두려워해서는 안 됩니다. 뛰어난 사람은 결국 드러나게 마련입니다."

"처음에는 일러스트 업계가 너무 광범위해보이기 때문에 진입해야 할 지점을 찾고 틈새시장을 공략해야 합니다."

그녀가 당시를 회고하며 말했다. 그녀 역시 계속 시도하고 실수를 저지르고 거절을 받아들이면서 배우고 성장하고 다시 도전한 끝에 자신만의 목소리를 찾을 수 있었다.

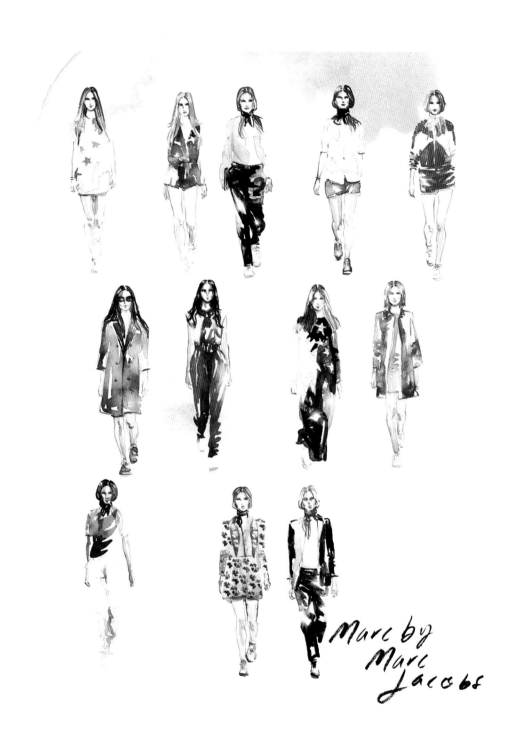

마크 제이콥스 사만사 한이 그린 일러스트

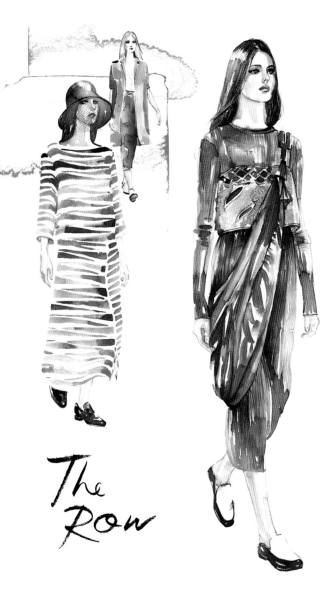

더 로우(The Row)
사만사 한이 그린 일러스트

업계에서 자신의 위치가 명확해지면 일이 또 다른 일로 이어진다고 그녀는 말한다. "일을 얻으려고 많은 시간을 들이는 대신 더 많은 고객들이 볼 수 있는 프로젝트에 참가했어요. 자신의 작품이 일단 여러 매체에 실리게 되고 노출이 되면, 그것은 대중적으로 베팅한 거나 마찬가지예요. 그렇게 하면 고객은 당신을 찾아와 당신이 무엇을 할 수 있는지를 보고, 당신이 자신들을 만족시킬 수 있는 작업을 해낼 거라고 믿게 됩니다."

그녀는 책『지적인 여성: 소설 속 가장 사랑받은 여주인공들의 초상(Well-Read Women: Portraits of Fiction's Most Beloved Heroines)』을 비롯해 50개의 눈에 띄는 일러스트 컬렉션, 리파이너리 29(Refinery 29), 〈뉴욕매거진〉〈더 컷(The Cut)〉〈보그 재팬〉 등과 같은 고객들과도 작업했다.

사만사 한에게 영향을 준 것들

한은 앤디 워홀이 유명 구두 업체인 아이 밀러(I. Miller)와 하퍼스 바자를 위해 그렸던 초기 일러스트 작품을 좋아한다.

"일러스트의 전성기를 누렸던 예술가들도 좋아해요. 맥스필드 패리시(Maxfield Parrish)와 콜즈 필립스(Coles Phillips) 같은 분들 말이에요."

고객들은 패션과 미용 분야의 일러스트에서 수채물감과 잉크로 작업하는 그녀의 스타일이 마음에 들어 주로 의뢰하지만, 그녀는 다양한 분야에서 각기 다른 목표로 일러스트를 그린다.

"최근에는 〈파리 리뷰〉를 위해 검정색 잉크로 일러스트 연작을 작업했어요. 다른 시도를 해보는 것도 좋지만 전 여성스럽고 컬러풀한 수채화 일러스트로 유명하니까요."

한은 색에 집착하며 다양한 시도를 하는 것이 두렵지 않다고

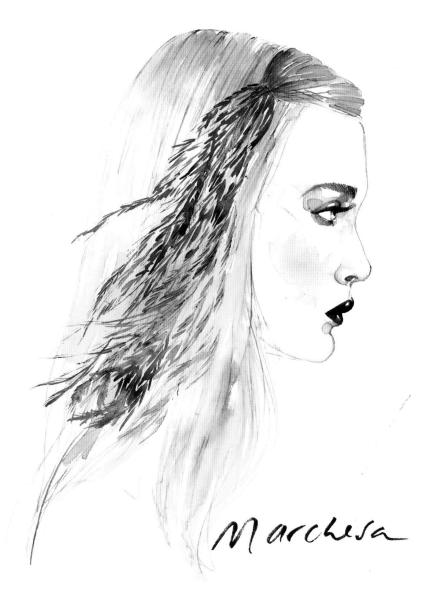

마르케사 사만사 한이 그린 일러스트

말한다. 그녀는 따뜻한 모노크롬부터 보석을 연상시키는 서늘한 쥬얼 톤에 이르기까지 다양한 색감을 즐겨 활용한다.

들려주고 싶은 말

"자신이 좋아하는 일을 하고 그 일로 인정을 받으려고 해야 합니다. 자신이 원하는 분야의 기술을 길러야 합니다. 업계에 진출하려면 유명 예술가들이 왜 일을 의뢰받는지 그들의 작품이 훌륭한 이유가 무엇인지 파악할 수 있어야 합니다. 제대로 된 작업을 하고 있다면 같이 작업하고 싶은 업체나 출판사를 찾고 의뢰받을 때까지 포트폴리오를 들이밀고 길을 개척해야 합니다. 일이 또 다른 일로 이어지니까요. 꿈에 그리던 프로젝트에 참여하고 어떤 고객과 일을 하게 될지 떠올려보세요. 자신만의 자리를 만들고 포트폴리오는 최대한 전문성을 지니도록 준비하세요. 아무리 다양한 매체와 양식을 활용했다고 해도 그린 모든 작품이 같은 사람이 작업한 것처럼 보여야 합니다. 포트폴리오를 돌리고 또 돌리는 일을 두려워해서는 안 됩니다. 결국 당신은 제대로 된 문을 두드릴 것이고 그 문이 열릴 테니까요. 뛰어난 사람은 결국 드러나게 마련입니다."

그녀가 해준 조언이다.

생동감이 넘치는 우아함

스티나 페르손STINA PERSSON, 스웨덴의 스톡홀름

스티나 페르손은 여성 일러스트레이터 중에서 가장 인지도가 높고 존경받는 인물이다. 그녀는 다양한 매체를 활용해 작업하고 드로잉, 페인팅, 콜라주를 비롯해 필요하다면 컴퓨터 작업도 마다하지 않는다.

그녀가 설명한다. "엄청나게 많은 스케치를 그린 다음 단 한 장만 고릅니다. 색을 쓰는 것을 좋아하고 쉽게 활용하기 때문에 수채물감을 많이 이용하는 편이에요. 물론 잉크가 지닌 원색적이고 멋진 느낌도 좋아하고 콜라주가 주는 구조적인 감성도 사랑합니다."

스티나 페르손은 이탈리아에서 미술과 패션을 공부했다. 패션 디자인을 공부하면서 '맞지 않는 옷을 입은 것 같은 기분이 들 무렵' 드로잉 선생님이 그녀에게 일러스트를 그려보라고 제안했다. 그녀의 선택은 예술과 패션 업계에게 행운이 되었고 페르손은 스승의 조언을 따라 뉴욕으로 건너가 일러스트레이션을 공부했다. 성공하기까지 시간이 걸렸지만 브루클린에 있는 유명한 프랫 인스티튜트(Pratt Institute)의 한 선생이 작업 의뢰가 꾸준히 들어오려면 3년은 걸릴 것이라고 설명해주어 마음의 준비를 할 수 있었다. 하지만 생각보다 그런 날이 빨리 찾아와 그녀는 아주 기뻤다고 한다.

자신만의 스타일을 개발하고 다른 일러스트레이터의 작품이 아닌 예술가들에게서 영감을 찾으세요.

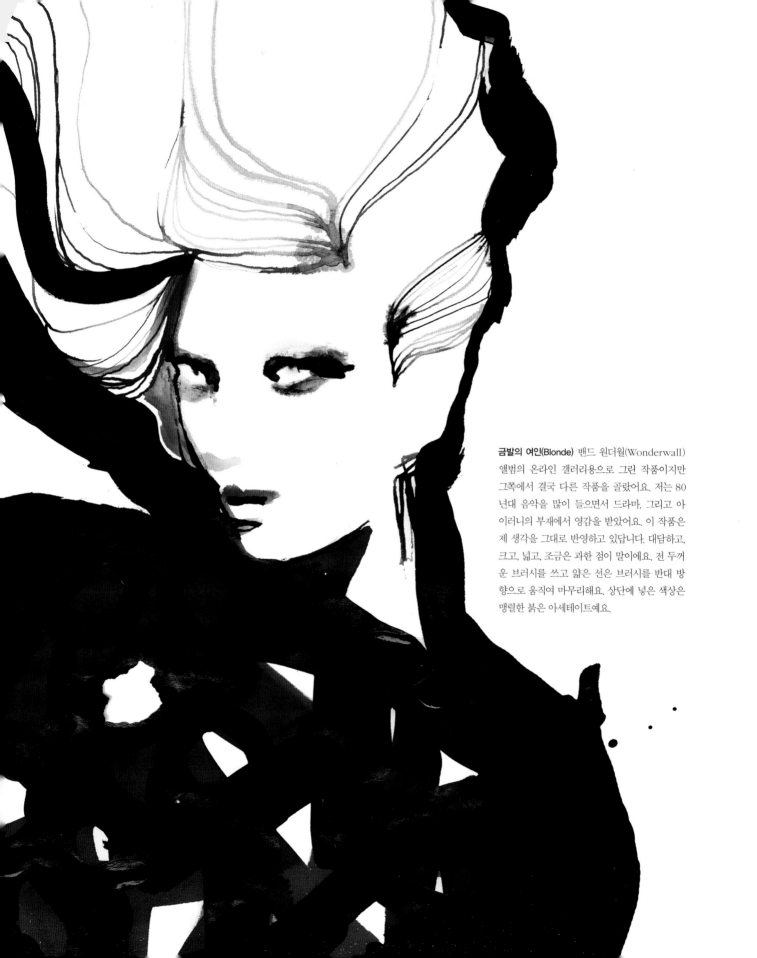

금발의 여인(Blonde) 밴드 원더월(Wonderwall) 앨범의 온라인 갤러리용으로 그린 작품이지만 그쪽에서 결국 다른 작품을 골랐어요. 저는 80 년대 음악을 많이 들으면서 드라마, 그리고 아이러니의 부재에서 영감을 받았어요. 이 작품은 제 생각을 그대로 반영하고 있답니다. 대담하고, 크고, 넓고, 조금은 과한 점이 말이에요. 전 두꺼운 브러시를 쓰고 얇은 선은 브러시를 반대 방향으로 움직여 마무리해요. 상단에 넣은 색상은 맹렬한 붉은 아세테이트예요.

스티나 페르손에게 영향을 준 사람들

그녀의 스타일은 독창적이고 전통과 첨단을 결합시켜 일러스트에 현대적인 모습을 도입했다는 평가를 받는다. 하지만 페르손은 친구와 동료인 사라 싱(Sara Singh), 티나 베르닝(Tina Berning), 세실리아 칼스테드(Cecilia Carlstedt)를 비롯해 유명한 거장인 안토니오 로페즈, 르네 그뤼오, 폴 랜드(Paul Rand)의 영향을 받았다고 말한다.

그녀는 일러스트 분야는 사람들이 생각하는 것보다 훨씬 더 넓다고 언급한다.

"제 고객들 대부분이 패션 업계 사람이 아니지만 뛰어나고 현대적인 모습의 일러스트를 원해요."

수년 동안 페르손은 최고의 잡지사인 〈보그 재팬〉〈하퍼스 바자〉〈엘르 UK〉〈마리 클레르〉를 비롯해 유명한 소매 업체인 아메리칸 이글 아웃피터스(American Eagle Outfitters), 블루밍데일스, 메이시스와도 일했다.

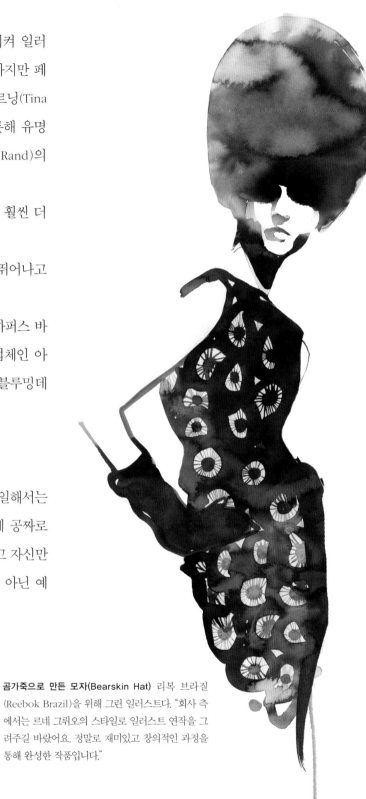

들려주고 싶은 말

"할 수 있는 일은 무조건 하세요. 하지만 무보수로 일해서는 안 됩니다. 고객은 지금 무엇을 약속하든 간에, 과거에 공짜로 얻은 것에 대해서는 결코 돈을 지불하지 않아요. 그리고 자신만의 스타일을 개발하고 다른 일러스트레이터의 작품이 아닌 예술가들에게서 영감을 찾으세요."

곰가죽으로 만든 모자(Bearskin Hat) 리복 브라질(Reebok Brazil)을 위해 그린 일러스트다. "회사 측에서는 르네 그뤼오의 스타일로 일러스트 연작을 그려주길 바랐어요. 정말로 재미있고 창의적인 과정을 통해 완성한 작품입니다."

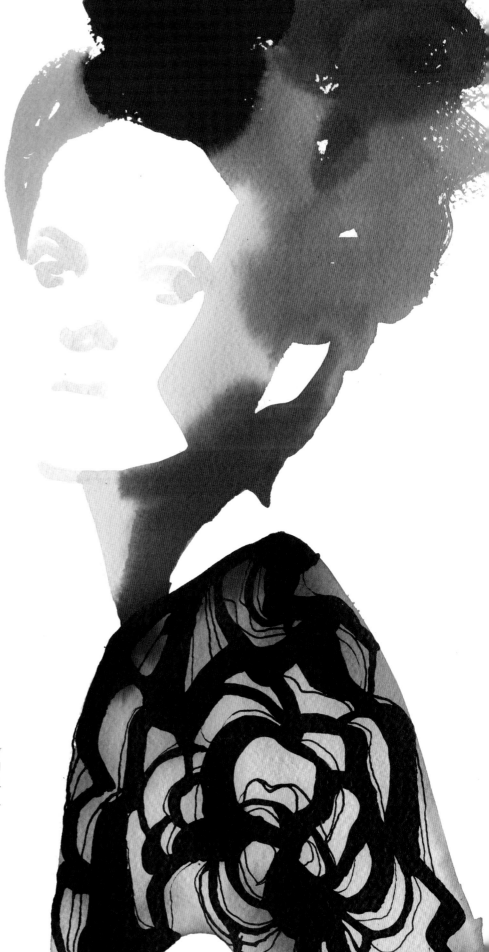

아바(Ava) 페르손이 '완벽한 결점(Perfectly Flawed)'이라는 주제로 뉴욕 쇼에서 선보이기 위해 그린 25점의 일러스트 중 하나. "여성의 초상이기도 하지만 대담한 프린트의 튜닉이 주인공이기도 해요. 쇼에 보여준 모든 작품들 이 다 원작이었어요."

시간이 지날수록 진화하는 스타일

루루LULU*, 독일의 베를린

루루는 손으로 그린 일러스트로 유명한 작가로, 레트로 미니멀리즘에 60년 대의 분위기를 결합해 디지털로 다듬는 방식으로 작업한다. 그녀의 일러 스트는 아날로그식 스케치에서 시작되며 제대로 이루어지고 있다고 느끼면 작 품을 스캔해 포토샵에서 추가 작업을 한다. 루루는 여러 가지를 바꾸고 새로운 시도를 즐기다 보니 어느덧 자신의 일러스트가 점점 나아졌다고 밝혔다.

루루는 다양한 시도를 한다. 광고, 애니메이션, 에디토리얼 디자인용 일러스트도 그리지 만 그중에서도 패션 일러스트가 가장 아름답고 시적이라고 생각한다. 형태와 색상에 대 한 관심이 시작된 것은 독일 졸링겐(Solingen)에 있는 어머니의 꽃집에서부터였다. 이후 비비안 웨스트우드가 교수로 재직했던 베를린에 있는 퀸스테 대학교 미술 대학(College of Fine Arts at the University of Künste)에서 공부를 하면서 그녀는 패션 드로잉에 발을 들여놓았다.

유명 잡지인 〈월페이퍼〉의 설립자인 타일러 브륄레(Tyler Brûlé)와 그의 브랜딩 및 홍보 에이전시인 윈크리에이티브(Winkreative)에서 함께 작업을 한 뒤 루루는 독 일 최고의 일러스트레이터로 알려져 블루밍데일스, 스와로브스키, 〈보그 펠레(Vogue Pelle)〉〈보그 재팬〉과 같은 유명 고객들과 일을 하게 되었다.

제대로 된 작품을 그리고 색을 잘 활용하는 것이 중요해요.

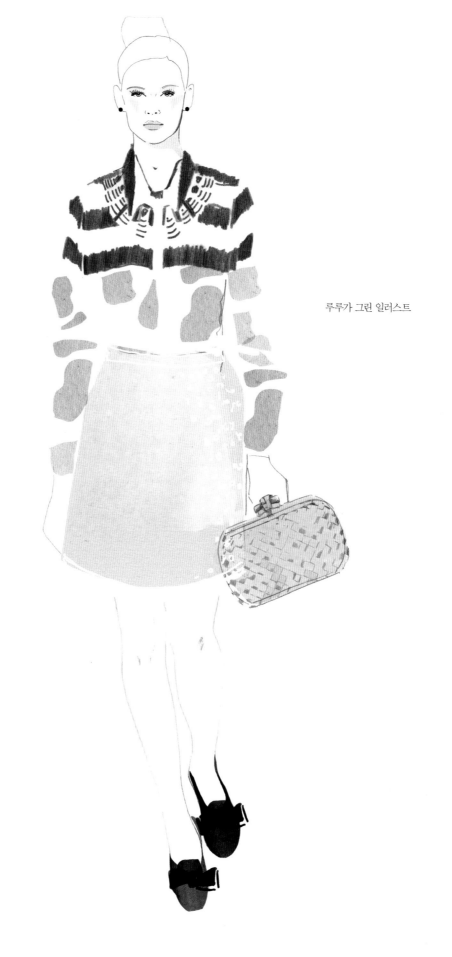

루루가 그린 일러스트

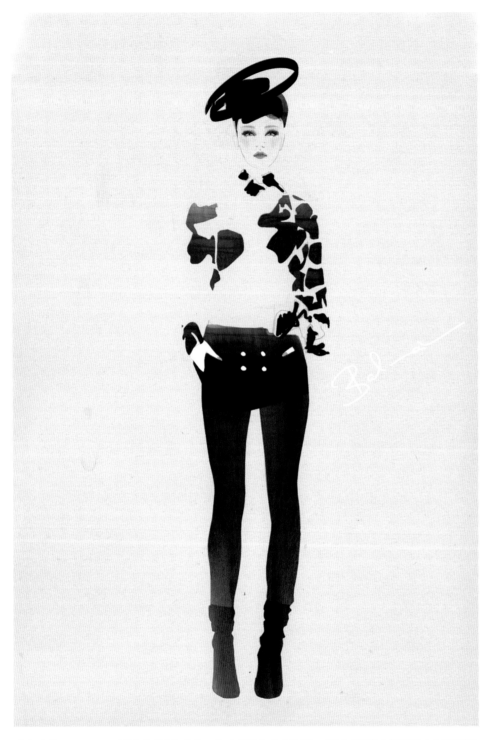

발망 파리(Balmain Paris)룩에서 영감을 받아 그린 이 작품에 대해 루루는 이렇게 설명했다. "긍정적이고 부정적인 면을 함께 작업하는 것이 목표였어요."

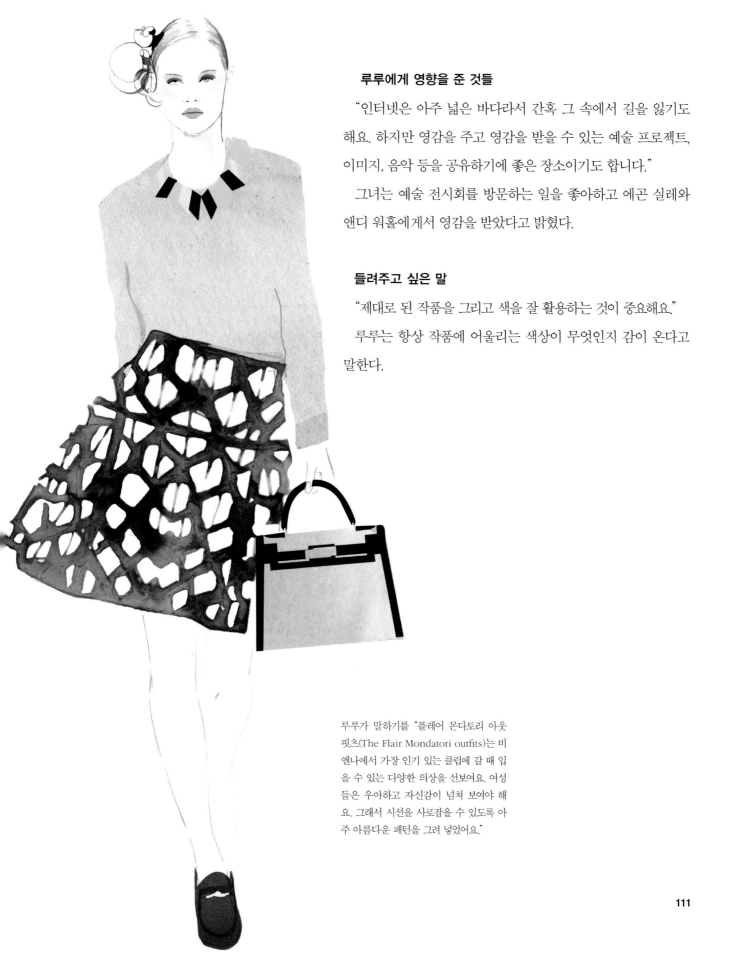

루루에게 영향을 준 것들

"인터넷은 아주 넓은 바다라서 간혹 그 속에서 길을 잃기도 해요. 하지만 영감을 주고 영감을 받을 수 있는 예술 프로젝트, 이미지, 음악 등을 공유하기에 좋은 장소이기도 합니다."

그녀는 예술 전시회를 방문하는 일을 좋아하고 에곤 실레와 앤디 워홀에게서 영감을 받았다고 밝혔다.

들려주고 싶은 말

"제대로 된 작품을 그리고 색을 잘 활용하는 것이 중요해요."

루루는 항상 작품에 어울리는 색상이 무엇인지 감이 온다고 말한다.

루루가 말하기를 "플레어 몬다토리 아웃핏츠(The Flair Mondatori outfits)는 비엔나에서 가장 인기 있는 클럽에 갈 때 입을 수 있는 다양한 의상을 선보여요. 여성들은 우아하고 자신감이 넘쳐 보여야 해요. 그래서 시선을 사로잡을 수 있도록 아주 아름다운 패턴을 그려 넣었어요."

재능은 여기까지 오게 만드는 도구일 뿐

줄리 존슨 JULIE JOHNSON, 사우디아라비아의 제다

줄리 존슨은 항상 손으로 드로잉을 그리거나 색을 칠한 다음 스캔해서 디지털로 레이어를 입힌다.

"가끔은 갈색과 같은 중성 색조를 즐기고 어떨 때는 검정, 자홍색, 흰색 계열을 쓰기도 해요. 예술작품을 보거나 자연을 관찰할 때 저를 가장 흥분하게 만드는 부분이 바로 색이에요."

그녀는 실제 모델을 보면서 그리는 것을 즐기지만 자신이 찍은 사진이나 기억을 바탕으로 쉽게 작업할 수도 있다고 말한다.

"색과 선을 입히는 레이어링 작업과 고객을 위해 디지털 형태로 변환·저장하는 용도를 제외하면 컴퓨터를 거의 쓰지 않는 편이에요."

> 일러스트가 완전히 끝났다고 생각하기 전까지 드로잉을 멈춰서는 안 됩니다. 그래야 신선한 일러스트가 나옵니다. 그리고 과도한 드로잉은 보는 이의 상상력이 개입할 여지를 줄어들게 만듭니다.

줄리 존슨은 30년이 넘게 일러스트레이터로 활동하고 있다. 처음 일을 시작하던 시절을 회상하면서 그녀는 이렇게 말했다.

"당시에는 디지털 기술이나 인터넷이 전혀 없었어요. 뉴욕의 블루밍데일스에서 자전거에 옷을 실어 보내면 제가 모델을 고용해 그 옷을 입혀서 포즈를 잡고 드로잉을 그려요. 그리고 다시 자전거로 옷과 드로잉을 실어 보내죠. 그렇게 하루 이틀이 지나

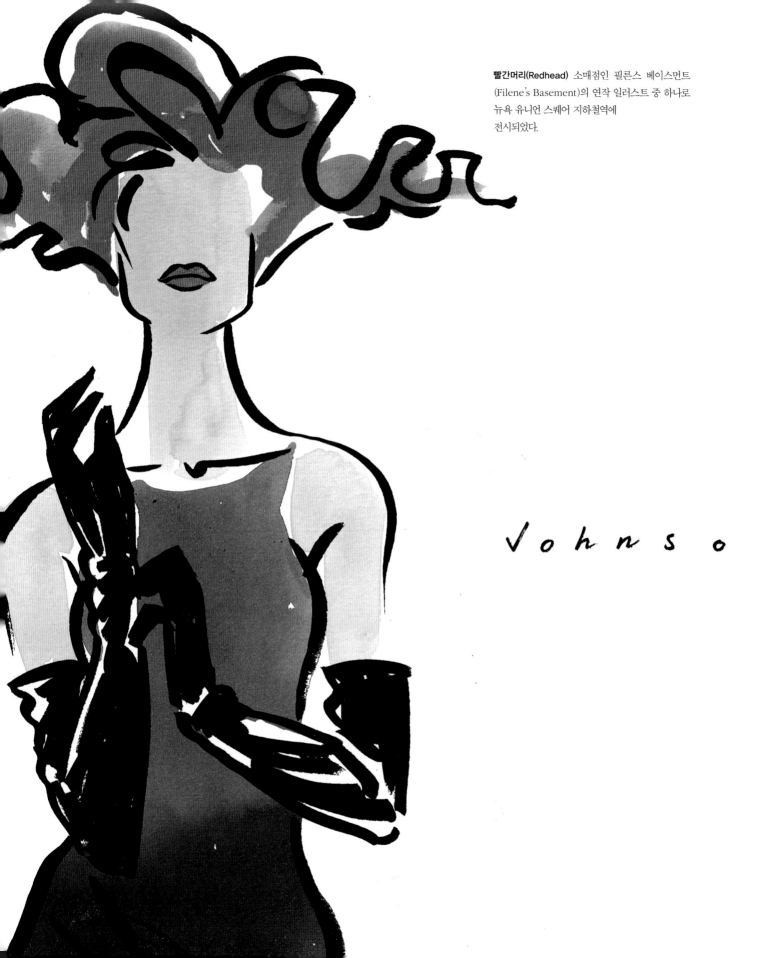

빨간머리(Redhead) 소매점인 필른스 베이스먼트
(Filene's Basement)의 연작 일러스트 중 하나로
뉴욕 유니언 스퀘어 지하철역에
전시되었다.

Johnso

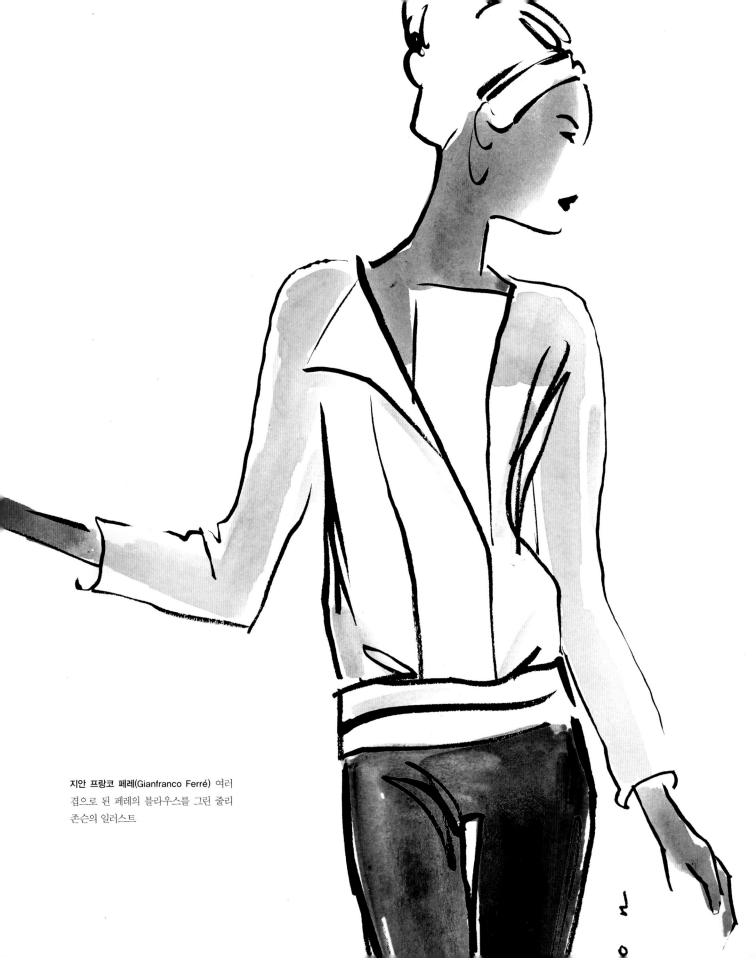

지안 프랑코 페레(Gianfranco Ferré) 여러 겹으로 된 페레의 블라우스를 그린 줄리 존슨의 일러스트

John
Beaumonde

면 〈뉴욕 타임스〉지에 블루밍데일스의 광고가 등장해요. 그 시절의 일러스트레이터들은 포트폴리오를 직접 들고 에이전시와 고객들을 찾아다니며 일거리를 찾았지요."

존슨은 샌프란시스코 아트 인스티튜트(San Francisco Art Institute), 샌프란시스코 AAU 미술 대학교와 뉴욕의 새로운 미술 학교인 파슨스(Parsons)에서 공부했다. 그녀는 뉴욕 일러스트레이터 협회(the Society of Illustrators in New York)가 주최한 '최고의 패션 일러스트'상을 네 번이나 수상했고 커뮤니케이션 아트 일러스트레이션 애뉴얼(Communication Arts Illustration Annual)에서도 수상했다.

"업계에서 공식 인정을 받는 것은 좋은 일이지만, 무엇보다 기쁜 것은 자신이 좋아하는 일을 하면서 생계를 이어갈 수 있다는 사실을 입증했다는 점이에요. 제가 그린 필른스 베이스먼트의 일러스트를 뉴욕 유니온 스퀘어 지하철역에서 5년간 보게 될 거라고 생각하니 꿈만 같아요. 뉴욕 도시의 안내소들과 빌딩들의 측면에서도 이 일러스트를 볼 수 있어요. 매년 다른 성취를 얻는 기분이 즐겁고 앞으로도 더 많이 그랬으면 좋겠어요."

줄리 존슨의 작업 공간

줄리 존슨에게 영향을 준 것들

"항상 사람, 의상, 문화, 형태, 실루엣, 색상에 매료되고 언제나 그림을 그리고 색을 칠하는 작업을 즐겨요. 이 모든 것에 대한 각각의 애정이 패션 일러스트에서 하나로 결집되어 등장하는 것 같아요."

그녀는 다양한 분야에서 영감을 얻는다. 특히 아프리카와 아시아로 떠나는 여행을 좋아하고 티베트, 북미 원주민, 일본과 같은 다른 문화권의 의상에서 영감을 얻는다.

들려주고 싶은 말

다채로운 경력 속에서 패션 일러스트에 관해 그녀가 들었던 가장 좋은 조언은 이랬다.

"일러스트가 완전히 끝났다고 생각하기 전까지 드로잉을 멈춰서는 안 됩니다. 그래야 신선한 일러스트가 나옵니다. 그리고 과도한 드로잉은 보는 이의 상상력이 개입할 여지를 줄어들게 만듭니다."

재능을 어떻게 이끌어내야 하는지에 대한 방법을 묻자 그녀는 재능은 여기까지 오게 거드는 도구일 뿐이라는 점을 기억하라고 대답했다.

"자신이 하는 일을 지속적으로 주도하고 열정을 가져야 합니다. 기존의 일러스트레이터의 작품을 모방하려 하지 말고 자신만의 작품을 만들고 본연의 모습과 시각을 통해 작품을 보여주어야 합니다. 그 과정을 온전히 즐겨보세요."

수영복(Bathing Suit) 블루밍데일스가 〈뉴욕 타임스〉 전면 광고로 싣기 위해 의뢰한 작품

자신만의 진정성을 유지하다

누노 다 코스타NUNO DA COSTA, 포르투갈의 리스본

누노 다 코스타는 잡지와 책 속에서 이미지를 찾는 데서부터 작업을 시작한다. 그런 다음 대략적인 스케치를 하고 마음에 들 때까지 몇 차례 수정을 거친다. 그는 연필로 그린 드로잉을 스캔하고 두껍고 질이 좋은 용지로 프린트한 다음 과슈와 수채물감으로 색을 입힌다. 완성이 된 것 같으면 채색한 일러스트를 스캔하고 출력한다. 가끔 출력물 위에 색을 입히기도 한다.

"작품이 어떻게 보이는지 확인하는 일은 아주 중요합니다. 이 과정을 거쳐야 작품이 엉망이 되어 버릴지 몰라 노심초사하지 않을 수 있습니다."

일러스트는
누가 제일 그림을
잘 그리느냐를
따지는 일이 아닙니다.

〈보그〉지는 항상 누노 다 코스타에게 의미가 있다. 스타일, 우아함, 품격의 대명사라고 생각했고 언젠가는 〈보그〉의 한 페이지를 장식하고 싶다는 꿈을 꿨다.

"처음 일러스트를 시작했을 때 많이 부족하다라는 사실은 알고 있었지만, 열심히 하고 일러스트레이터로서 진정성을 가진다면 꼭 성공할 수 있을 거라고 믿었어요."

그리고 10년이 걸렸지만 그는 결국 〈보그 UK〉를 통해 자신의 일러스트를 소개했다. 그는 '누노 우먼(Nuno woman)' 일러스트로 유명하다. 자신과 마찬가지로 누노 우먼도 성장하고 성숙해지고 있다고 말한다.

누노 다 코스타의 일러스트 작품

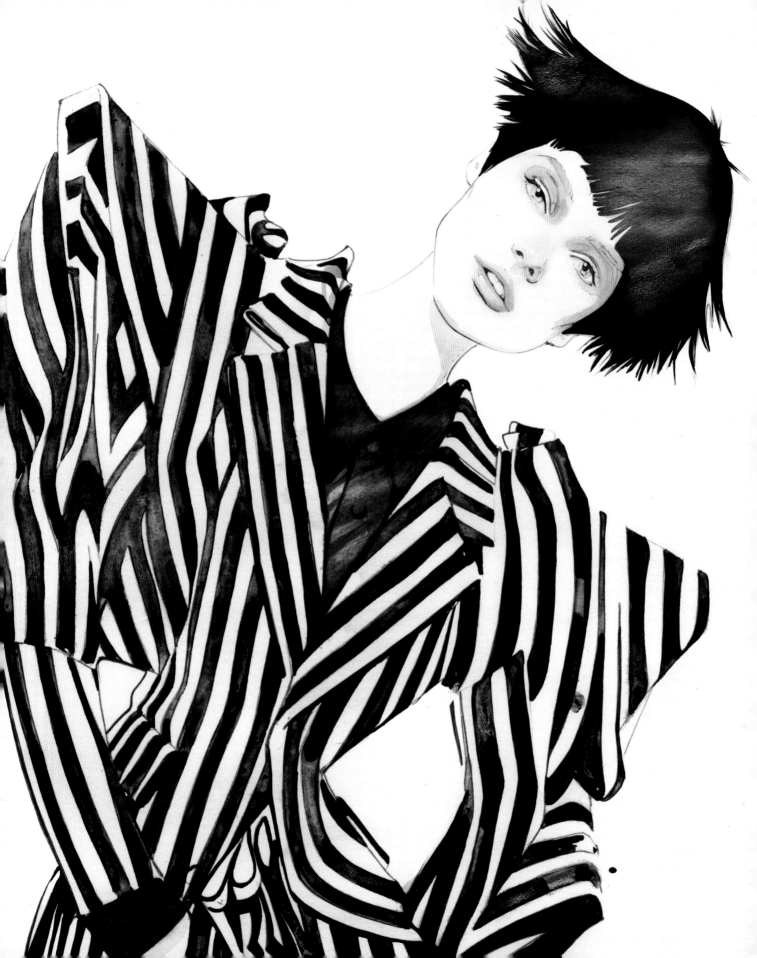

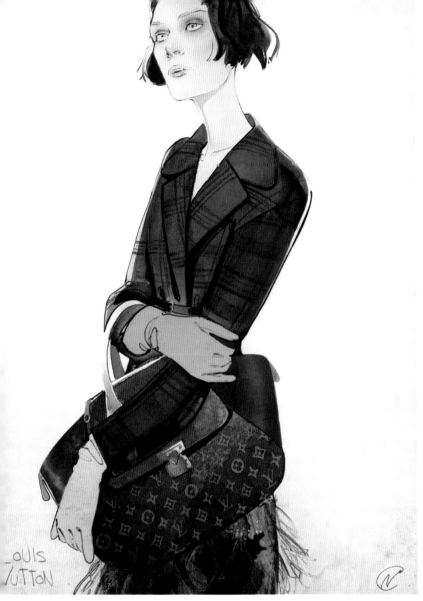

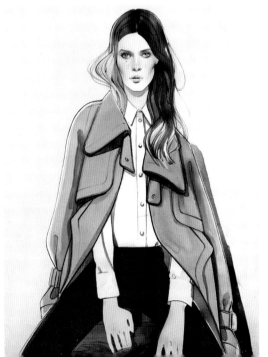

누노 다 코스타의 일러스트 작품

"누노 우먼은 강하면서도 연약하고 현대적이면서도 고전미가 있으며 세련된 여성이에요. 우리처럼 그녀도 복잡하고 모순적이죠. 전 놓아주는 법을 배우는 중이고 그녀와 제 작품이 너무 완벽하지 않기를 바라고 있어요."

누노 다 코스타에게 영향을 준 것들

젊은 시절 다 코스타는 포장용기의 드로잉과 만화책에 관심이 많았고 패션은 항상 사랑했다.

"당시 패션은 지금과는 많이 달랐어요. 부모님은 패션 잡지를 사주지 않았죠. 그래서 어릴 때는 매주 텔레비전에서 하는 〈의상쇼(The Clothes Show)〉를 어머니와 함께 보았어요. 모델들의 모습을 감상하며 바닥에 누워 그림을 그렸어요. 제일 처음 본 것이 발렌티노의 쇼였고 그때 붉은 드레스를 입은 모델을 스케치북에 그렸어요."

들려주고 싶은 말

다 코스타의 경우 업계에서 일을 시작할 때 흥분되고 떨리고 아주 신이 났다.

"일러스트는 정말로 혼자만의 일이고 말로 설명할 수 없는 것들에 관해 내적 자아와 긴밀하게 소통해야 하죠. 게다가 다른 사람의 평가까지 신경을 써야 해서 주눅이 들 수도 있어요."

그는 초보 일러스트레이터는 자신을 너무

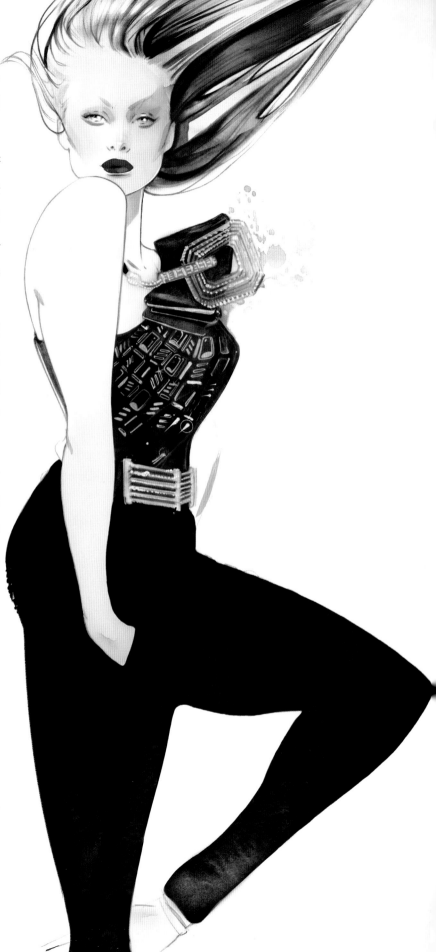

가혹하게 비난하거나 다른 사람과 비교하지
않아야 한다고 말한다. 그 역시 여전히 그렇게
하기 위해 배우는 중이라고 덧붙였다.

"일러스트는 누가 제일 그림을 잘 그리느냐
를 따지는 일이 아닙니다. 자신만의 목소리를
찾아 자신만의 언어로 표현하는 일이지요. 뻔
한 소리 같지만 그게 사실입니다. 다른 누군가
가 되는 것은 우리의 일이 아니고 그저 할 수
있는 만큼 '자신'을 보여줄 수밖에 없어요."

패션 일러스트는 인생과 마찬가지로 긴 여
정이라고 다 코스타는 말한다. 그리고 자신의
재능, 취향, 자아를 탐험하고 배워가는 과정인
것이다. 그는 불가능해보일지라도 자신만의
목표를 정하는 것이 좋다고 권한다.

"거절당하는 것은 일시적인 것이고 나아가
는 과정의 한 부분일 뿐입니다. 언젠가는 자신
을 돌아보면서 일이 왜 그렇게 되었는지 알 수
있게 될 테니까요. 거절당한 것을 원동력으로
삼아 한 단계 한 단계 더 나아가세요."

누노 다 코스타의 일러스트 작품

규칙을 깨트리다

로비사 부피LOVISA BURFITT, 프랑스의 엑상 프로방스

로비사 부피는 깃털 펜에 먹물을 칠해 일러스트를 그리는 일이 많다. 또한 아름답고 비싼 종이 위에 저렴한 파스텔과 색연필로 작업하는 '극과 극' 방식도 즐긴다. 검정과 빨강이라는 고전적인 조화도 자주 활용한다.

"다른 예술가들의 팔레트와 그것을 생각해낸 방식에 항상 매혹을 느껴요. 거의 주황색에 가까운 선명한 버밀리온 레드(vermillion red)를 좋아해서 자주 쓰는 편입니다."

스케치를 끝내고 나면 그녀는 정말로 행복하게 생각하며 이를 보관해둔다.

"예전에는 스케치가 끝나면 그냥 버렸어요. 하지만 드로잉 속 포즈가 마음에 드는 경우 참고용으로 보관합니다. 하지만 가끔 별로인 스케치가 나오면 주저 없이 버려야 해요."

로비사 부피는 거의 20년간 전문 일러스트레이터로 활동했지만 패션은 어린 시절부터 관심이 많았다.

"어머니가 버린 낡은 커튼으로 제가 직접 옷을 만들었고 아버지의 낡은 가죽 재킷을 스커트로 리폼했어요. 열한 살쯤에 친구가 제게 커서 패션 디자이너가 될 거라고

파고들 수 있을 때까지
일을 살핍니다.
그렇게 시작하고 나면
이런 생각이 듭니다.
'그래, 내가 할 수 있을 것 같아.'

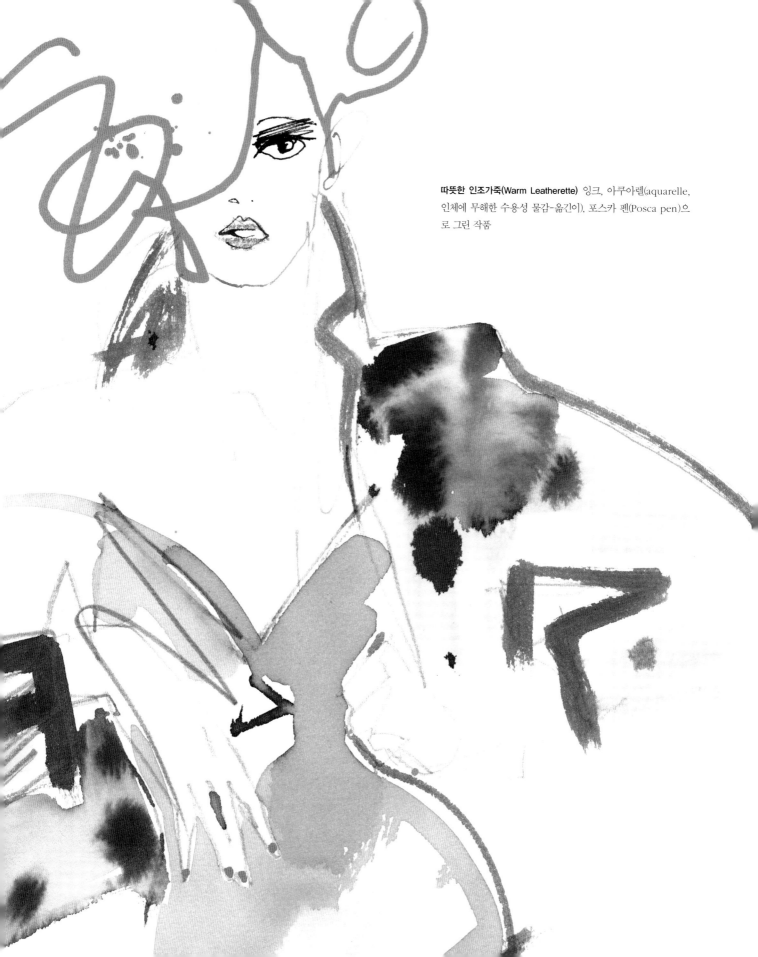

따뜻한 인조가죽(Warm Leatherette) 잉크, 아쿠아렐(aquarelle, 인체에 무해한 수용성 물감-옮긴이), 포스카 펜(Posca pen)으로 그린 작품

물었죠. 전 패션 디자이너가 무엇인지 물었고 친구는 옷을 만드는 일을 하는 사람이라고 알려주었어요. 그래서 전 그렇다고 대답했어요. 그때 디자이너가 되겠다고 결심했고 그 생각이 어느 정도 이어져온 거라고 할 수 있죠."

이 스웨덴 일러스트레이터는 현재 프랑스에 거주 중이다.

로비사 부피에게 영향을 준 것들

아버지의 격려로 패션 스쿨에 진학해 공부를 했는데 패션 일러스트에 관한 수업도 여러 개 들었다.

"학생들에게 과제를 내주고 거기에 대해 간단히 설명해주는 선생님이 계셨어요. 선생님은 '어쩌면 잘못 이해했을 수도 있겠지만 그렇게 해보'라고 말씀하셨어요. 과제를 자신만의 방식으로 해석하고 상상력을 활용하는 일이 중요하다는 의미였어요. 제게 그 말은 곧 규칙을 깨트리라는 이야기처럼 들렸어요."

부피는 학교를 새로운 기법을 시도하고 스타일을 실험해보는 장소로 기억한다.

"제일 좋아하는 종이와 펜과 붓을 가지고 오면 선생님이 옆 사람과 바꾸게 해요. 그러면 익숙하지 않은 붓을 가지고 어떻게 해야 할지 막막해지죠. 그것이 배움을 얻는 가장 좋은 방법이에요."

대학을 졸업한 뒤 부피는 파리로 가서 자신만의 의류 사업을 시작했고 패션과 일러스트에 대한 흥미를 결합시킨 스케치를 더 많이 그렸다. 에이전트의 도움으로 그녀는 패션과 미용 업계에서 유명한 업체들의 일러스트 작업을 맡게 되었다. 부피는 〈보그〉〈엘르〉〈글래머〉〈그라치아〉와 같은 잡지를 비롯해 화장품 브랜드인 겔랑, 세포라(Sephora)와 스페인 거대 소매업체인

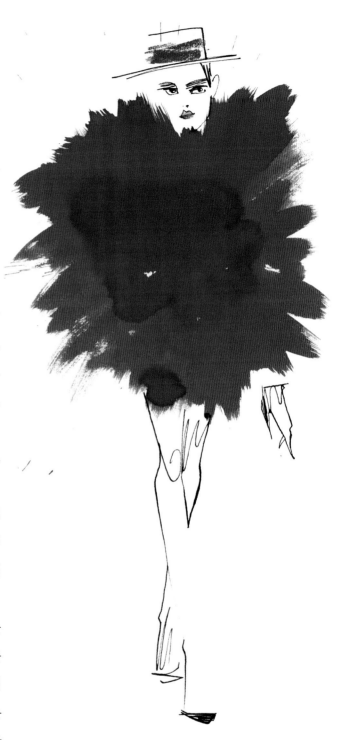

치명적인 붉은 아가씨, 쾅!(Mlle Fatale Rouge Pouf) 잉크, 깃털 펜, 붓, 색연필로 그린 작품

H&M과도 작업했다. 부피는 싱가포르, 도쿄, 아테네, 뉴욕, 런던을 포함해 전 세계 H&M 매장의 벽면을 장식할 일러스트를 그리기 위해 120장이 넘는 스케치를 했다.

"H&M과의 작업은 정말로 즐겁고 자유로웠어요. H&M 측의 자세가 마음에 들었고 고객에게 패션은 즐거운 일이라는 메시지를 주는 일이 중요했어요. 그들은 유머가 담기기를 바랐는데 그게 딱 제 적성이었어요."

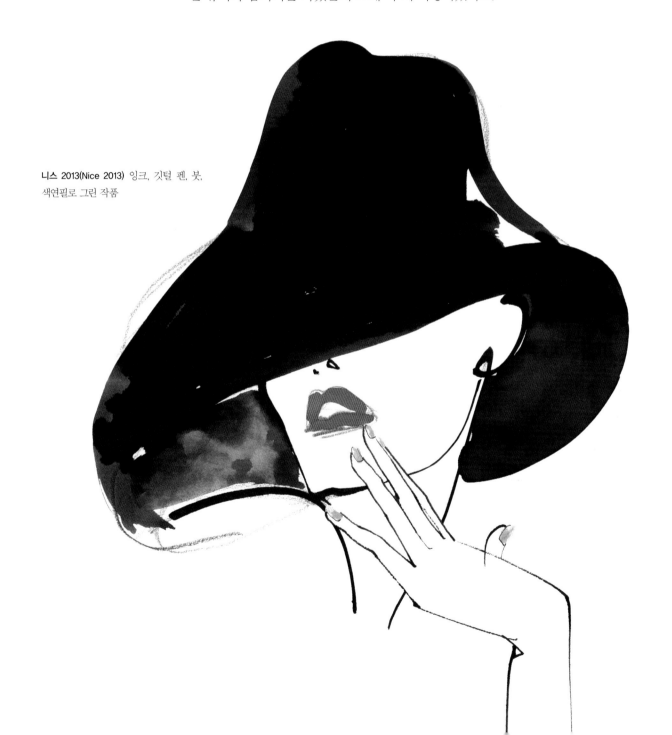

니스 2013(Nice 2013) 잉크, 깃털 펜, 붓,
색연필로 그린 작품

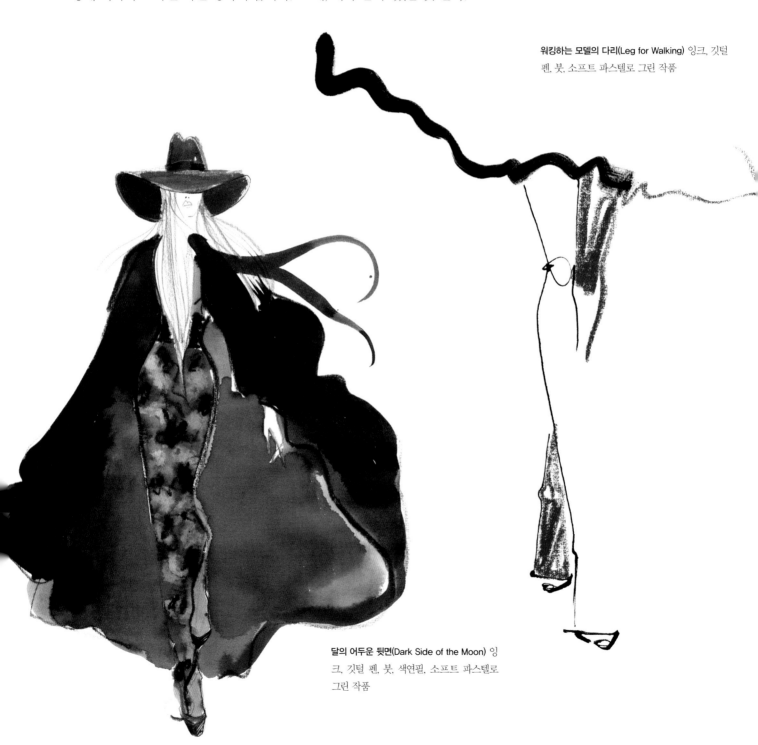

들려주고 싶은 말

"예술적인 영감에 완전히 몰두해야 하기 때문에 스케치를 할 때 다른 생각은 일절 하지 않아요. 그렇게 하기 위해 음악을 크게 틀어놓습니다. 사람들이 제게 말을 시키면 작업하기가 힘들어요. 파고들 수 있을 때까지 일에 몰입합니다. 그렇게 시작하고 나면 이런 생각이 듭니다. '그래, 내가 할 수 있을 것 같아.'"

워킹하는 모델의 다리(Leg for Walking) 잉크, 깃털 펜, 붓, 소프트 파스텔로 그린 작품

달의 어두운 뒷면(Dark Side of the Moon) 잉크, 깃털 펜, 붓, 색연필, 소프트 파스텔로 그린 작품

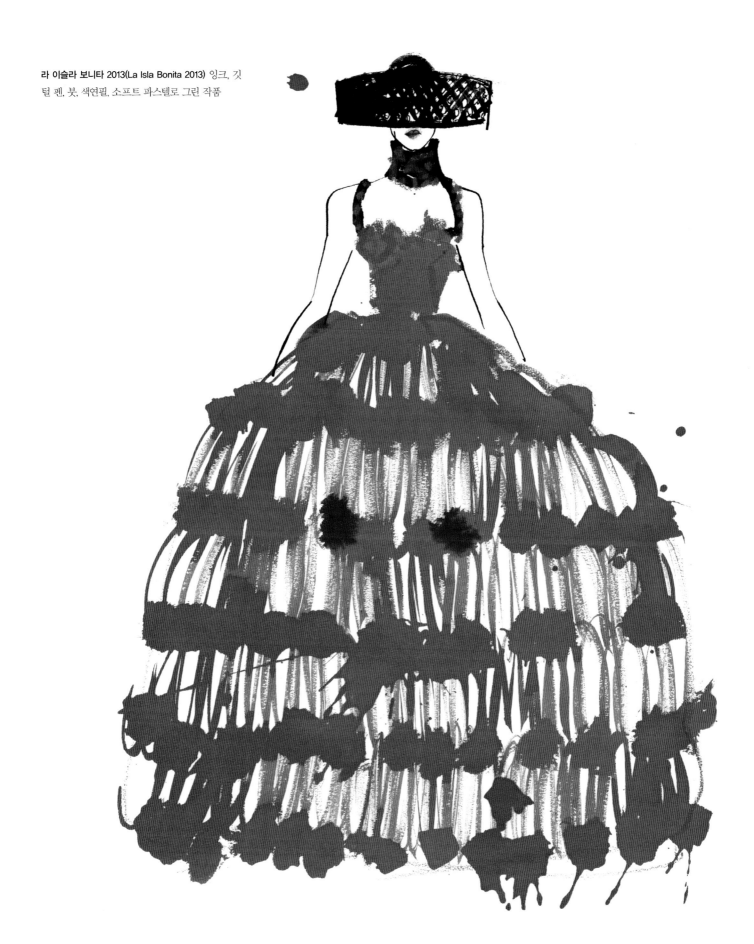

라 이슬라 보니타 2013(La Isla Bonita 2013) 잉크, 깃털 펜, 붓, 색연필, 소프트 파스텔로 그린 작품

콜래보레이션

월 브룸WILL BROOME, 영국의 런던

라이트박스는 월 브룸이 사용하는 가장 최신식 장비다. 손으로 그린 그의 작품은 별난 캐릭터로 유명해, 보는 이를 미소 짓게 만든다.

브룸은 미리 계획을 너무 많이 세우지 않으려고 노력하고 스케치가 자연스럽게 흘러가도록 놔두는 편이다. 사전조사를 해서 마음속에 선입견이 드는 것이 좋지 않다고 생각한다.

"완전히 몰두해 작업한다고 말할 수는 없습니다. 사물이나 예술가들에게 관심을 가지고 영감을 얻기도 하지만 그냥 혼자 앉아서 스케치를 하는 편이 좋습니다."

고객과 일을 할 때 그는 드로잉 과정을 보여주고 현재까지 진행된 상황을 공유하며 앞으로의 방향과 생각에 대해 논의하고 이를 통해 완성작을 만들어나간다.

"이것이 콜래보레이션이라고 생각해요. 전 이렇게 협력해서 작업하는 것이 좋습니다."

그는 흑백으로 작업한 다음 색을 넣는다.

"정확한 이유는 저도 잘 몰라요. 어쩌면 날씨 때문일 수도 있어요. 겨울을 싫어해요. 해가 짧은 것이 안타까워서요."

> 고객과 공유하고, 언제나 최선을 다해 임해야 합니다.

일러스트레이터 월 브룸의 전시 작품

128

월 브룸의 성공은 부정할 수 없는 재능과 뜻밖의 우연이 합쳐져 이루어낸 것이다. 처음 맡은 작업이 마크 제이콥스의 티셔츠와 운동화에 들어갈 일러스트를 그리는 일이었다. 브룸은 당시 막 여자친구와 헤어지고 마음이 피폐한 상태였다. 그래서 하루 종일 소파에 누워 음소거를 해두고 영화를 보면서 실연의 상처를 다룬 노래를 들었다. 그때 마크 제이콥스에서 디자이너로 일하는 대학 동기가 브룸에게 일러스트를 그려 달라고 부탁했고 친구는 그것이 브룸을 절망에서 끄집어낼 수 있는 방법이라고 믿었다. 그는 정신이 나간 상태로 스케치를 했다.

"이 작업이 제 인생 '최고의 도약'이 될 거라고 생각하지 않았어요. 당시에는 제대로 생각을 할 수 있는 상황도 아니었고 세상이 바라는 대로 따를 정신도 없었어요! '뭔가 괜찮은 것이 나오겠지'라고 생각했다면 아마 드로잉은 잘되지 못했을 거예요."

마크 제이콥스 브랜드 측은 그의 일러스트를 마음에 들어 했고 브룸은 이후 자신의 작품이 뉴욕 패션위크의 런웨이에서 실현된다는 이야기를 듣게 되었다.

월 브룸의 전시 작품

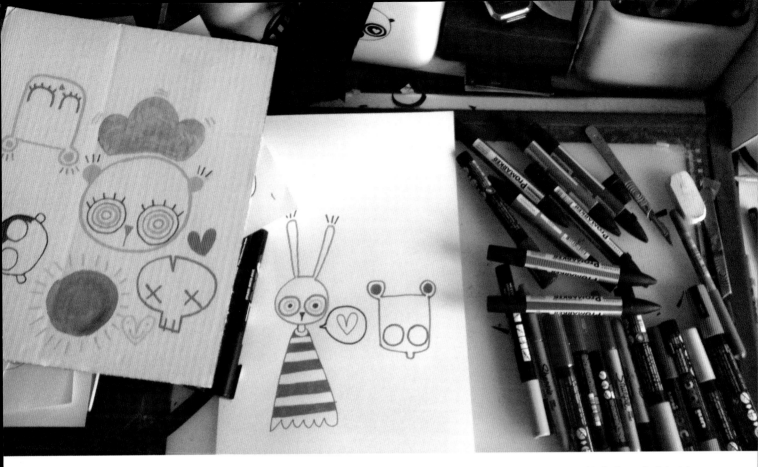

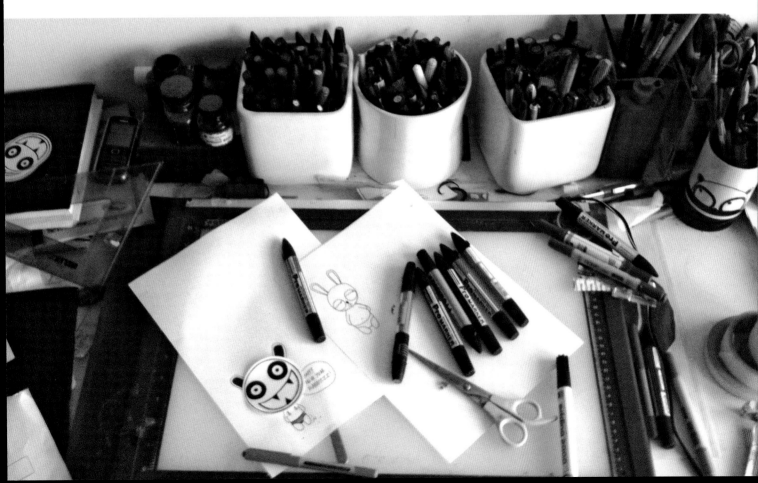

열정으로 그리다

캐롤라인 앙드리유 CAROLINE ANDRIEU, 프랑스의 파리

인생 최고의 역작을
만들어내겠다는 다짐으로
매 프로젝트에 참여하세요.

캐롤라인 앙드리유는 평소 컬러 잉크와 연필로 작업을 한다.
"처음 패션 일러스트를 그릴 때는 잉크를 많이 썼어요. 그러면 지울 수
가 없어서 실수를 하면 착색을 해야 하는 점이 마음에 들었거든요. 잉크는 그림
에 아주 큰 장점을 심어줘요. 나중에 커다란 색연필 세트를 구입했는데 어릴 적
그렇게 싫어하던 색연필이 스케치를 해보니 너무 마음에 드는 거예요. 잉크나
수채물감과는 사용방식도 달랐고요. 좀 더 섬세하면서 너무 퍼지지도 않아 좋았
어요. 지금은 잉크와 색연필을 다 쓰려고 하고 있어요."

그녀는 고객이 보고 싶어 하지 않는 한 스케치를 많이 그리지 않는 편이다. 대
신 일을 시작한 당일에 작업을 완성한다.

"전 참을성이 많은 사람이 아니에요. 그림을 그리는 동안 동일한 기분과 집중
력을 유지해야 하고 그렇지 못하면 작업을 끝낼 수가 없어요. 그래서 신속하게
일을 끝내는 편이고 아직까지는 그것이 큰 문제가 되진 않았어요. 하지만 좀 더
큰 프로젝트에 참여하려면 인내를 배워야겠지요."

캐롤라인 앙드리유는 일러스트레이터로 조금씩 일을 넓혀 나갔다. 그래픽 디자이너

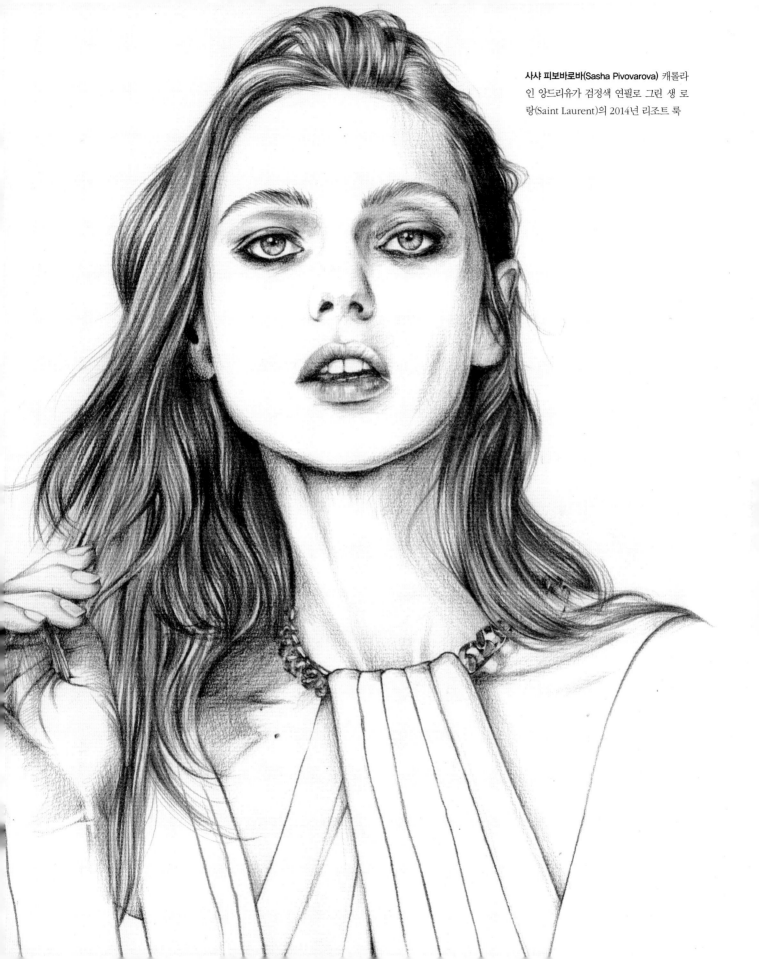

사샤 피보바로바(Sasha Pivovarova) 캐롤라
인 앙드리유가 검정색 연필로 그린 생 로
랑(Saint Laurent)의 2014년 리조트 룩

마리아칼라 보스코노(Mariacarla Boscono)
캐롤라인 앙드리유가 색연필로 그린 에르
메스의 2014년 가을 컬렉션

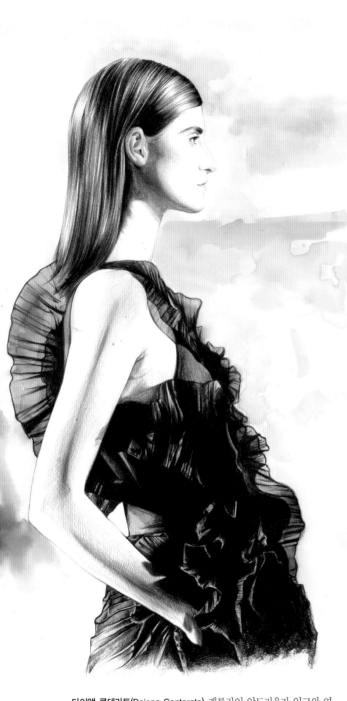

켈 마르키(Kel Markey) 캐롤라인 앙드리
유가 색연필로 그린 프로엔자 슐러의
2013년 봄 컬렉션

린제이 윅슨(Lindsey Wixson) 캐롤라
인 앙드리유가 수채물감으로 그린 프
라다의 2014년 봄 컬렉션

다이앤 콘테라토(Daiane Conterato) 캐롤라인 앙드리유가 잉크와 연
필로 그린 드리스 반 노튼(Dries Van Noten)의 2014년 봄 컬렉션

로 출발해 개인적으로 드로잉을 그렸다. 친구에게 자신이 그린 일러스트를 보여주고 블로그에 올렸는데 그녀의 작품이 SNS상에 퍼져서 첫 고객을 만나게 되었다. 〈보그〉와 〈GQ〉 웹사이트를 담당하는 콩데 나스트 디지털 프랑스(Condé Nast Digital France)의 아트 디렉터인 그녀는 삶이 패션으로 둘러싸여 있었고, 그런 그녀가 패션 일러스트를 더 많이 그리는 것이 어쩌면 당연했다.

캐롤라인 앙드리유에게 영향을 준 사람들

앙드리유는 화가이자 조형작가인 한스 벨머(Hans Bellmer)와 화가이자 사진작가인 데이비드 호크니(David Hockney)의 팬이며 최근에는 일러스트레이터 찰스 번즈(Charles Burns), 화가 엘리자베스 페이튼(Elizabeth Peyton), 마이클 질레트(Michael Gillette)의 작품도 인상 깊게 보았다. 또한 현대 사진 작품에서도 영감을 받는다.

들려주고 싶은 말

"열정을 갖는 것이 중요합니다. 패션 일러스트는 날마다 진화하고 있고 저는 그 속에서 일하는 것이 아주 즐거워요."

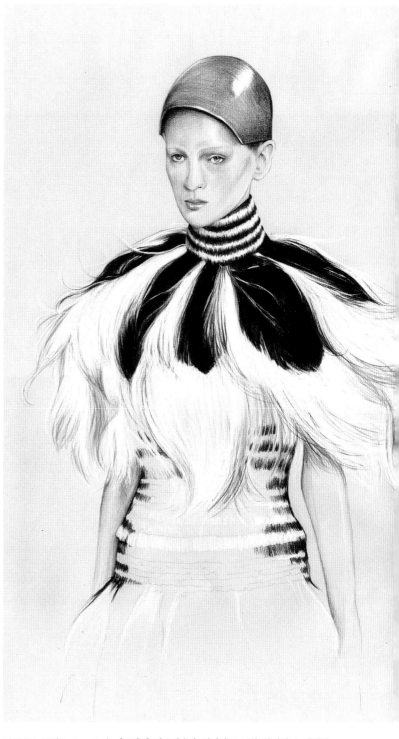

나스티야 스텐(Nastya Sten) 캐롤라인 앙드리유가 색연필로 그린 알렉산더 맥퀸의 2014년 봄 컬렉션

일러스트를 그릴 운명

어텀 화이트허스트 AUTUMN WHITEHURST, 미국 뉴욕의 브루클린

화이트허스트의 고된 작업은 연필 스케치를 통해 아이디어를 구상하고 인터넷으로 자료 조사를 하면서 시작되지만 그녀의 작업 상당수는 현대적인 디지털 도구에 의해 완성된다. 그녀는 일러스트레이터 프로그램에서 스케치를 연 다음 포즈, 비율, 구도를 살핀다.

"이 단계에서 고객에게 손볼 부분이 있는지 물어봅니다. 여러 가지 요소를 손보려고 벡터 파일을 포토샵으로 불러낸 뒤에는 큰 변화를 주기가 힘들어지기 때문이죠."

삿포로의 레스토랑부터 모나코 공국까지 다양한 고객을 보유하고 있지만 그녀가 가장 아끼는 작품은 〈텔레그래프 매거진〉에 실린 일러스트다. 그녀는 말했다.

"매주 발행되는 잡지여서 일러스트가 꽤 빨리 나와야 했어요. 그래서 아주 집중해야 했죠. 그렇게 촉박한 상황에서 일하면서 많은 것을 배울 수 있었어요."

어텀 화이트허스트는 패션 일러스트레이터가 될 운명이었다. 브루클린 출신인 그녀는 처음부터 그런 목표가 있었던 것은 아니었다고 말했다. 자신이 그린 작품을 추려 인터넷 포트폴리오 사이트에 올리자 일거리가 찾아들기 시작했다.

> 솔직히 말해서 제가 가장 즐기는 '색 작업'을 하기 위해 일러스트 작업을 한다는 생각을 때때로 합니다.

곱슬머리부자(Frizzillionaire) 부스스한 머리가 주는 좌절을 표현한 일러스트레이션

들려주고 싶은 말

그녀는 색을 폭넓게 사용해야 한다고 말한다. "저도 아직 완전히 그렇게 해보지 못했지만요. 팔레트에 담긴 색이거나 빠진 색 모두 이미지와 어떤 연관이 있는지 결정하는 데 도움을 줍니다. 다양한 색상을 사용하는 일은 정말 즐거워요."

럭스(Lux) 명품 브랜드를 홍보하기 위해 개인적으로 그린 작품이다.

어텀 화이트허스트가 작업실을 보여주며 말했다. "저는 남자친구와 작업실을 같이 쓰고 있어요. 작업실이 정말로 조용해 보이지만 건물 옆으로 건설회사와 물류창고가 있어 트럭의 경적소리와 엔진소리가 아주 많이 들린답니다."

발망(Balmain) 상징적인 발망 드
레스에 대한 기사에 수록하려고
그린 일러스트다.

불굴의 의지와 열망

에린 펫슨ERIN PETSON, 영국의 런던

펫슨은 가능하면 모델을 세워두고 일러스트 작업에 착수한다. 모델과 일하지 않을 경우 개인적으로 소장해둔 사진 촬영 이미지를 참고해 작업한다. 그녀는 스케치를 그리고 연필로 명암을 주고 여기에 추상적인 요소와 색을 더해 형태를 만들고 인물과 의상에 들어갈 색을 정한다.

"연필로 그린 스케치를 망치면 안 되니 색을 쓸 때는 아주 신중해져요. 하지만 색을 넣고 나면 일러스트의 체계가 잡혀서 연필로 다시 선을 그릴 필요가 없어요."

스케치가 끝나면 그녀는 작품을 스캔해 포토샵에서 크기를 조절하거나 구도를 맞춘다.

> 자신만의 스타일을 찾으세요. 당신을 정의하고 남들보다 돋보이게 해줄 스타일을요.

에린 펫슨은 10년이 넘게 전문 일러스트레이터로 활동 중이다. 처음에는 정말 힘들었지만 성공하겠다는 열망이 강했고 이를 원동력으로 삼아 지금의 자리에 올 수 있었다고 말한다.

"저는 패션업체로 엽서를 보내고 답을 받는 일이 좋았어요. 물론 제가 원하는 대답을 얻지 못할 경우도 있었지만요."

일을 따내기 위해 펫슨은 스케치를 들고 지역 업체를 찾아나섰고 처음으로 부티크

패션(Fashion) 잉크, 파스텔, 연필, 흑연, 아크릴로 그린 에린 펫슨의 일러스트 작품

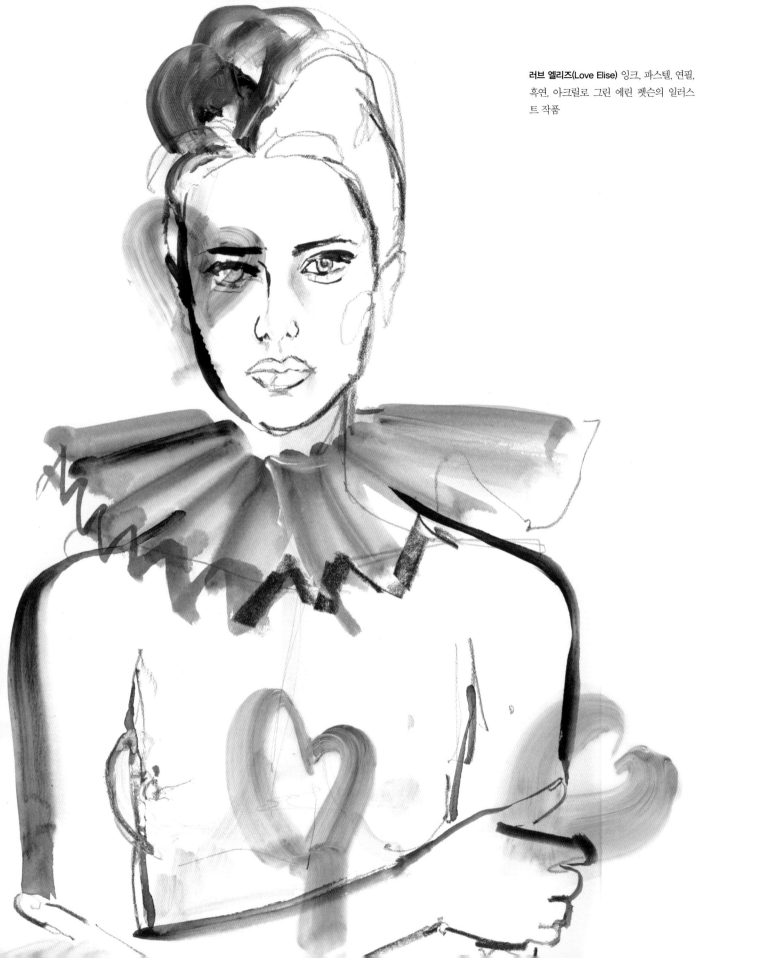

러브 엘리즈(Love Elise) 잉크, 파스텔, 연필, 흑연, 아크릴로 그린 에린 펫슨의 일러스트 작품

와 헤어살롱의 일을 맡게 되었다. 그녀가 크게 도약할 수 있었던 계기는 런던으로 건너와 고급 백화점인 셀프리지(Selfridges)에서 쇼윈도 디스플레이를 디자인하면서다. 그때 이후로 그녀는 줄곧 런던 서머셋 하우스(Somerset House)에서 디올이 주최하는 르네 그뤼오 전시회에 참가했고 그녀가 그린 원작 드로잉 60점은 현재 빅토리아 앤 앨버트 미술관(Victoria and Albert Museum)에 소장되어 있다.

펫슨은 작품에 대한 열정을 이어나갔다.

"패션은 끊임없이 변화해서 그 매력을 잃지 않는 거예요. 패션 일러스트는 아름다운 작업이고 주변에서 제 작품을 보게 되는 일은 아주 근사한 경험이죠. 제 일러스트가 다시 〈보그〉지의 표지를 장식하는 모습을 보고 싶어요. 이런 일을 직업으로 가지고 살아갈 수 있다는 것이 너무 기쁘고 영광이라고 생각해요. 저를 도와준 모든 분들에게 감사하게 생각하고 있어요. 덕분에 〈보그〉의 표지에 제 작품이 실리는 날이 가까워졌어요."

에린 펫슨에게 영향을 준 것들

폴 버호벤(Paul Verhoeven), 리처드 그레이, 르네 그뤼오, 드미트리오스 실로스(Demetrios Psillos)의 작품과 디올, 샤넬, 빅토리아 베컴의 패션 디자인에서 영감을 받았다. 하지만 섬세하고 추상적이며 동시에 여린 감성을 드러내는 펫슨의 기법은 자신만의 독특함을 지니고 있다.

들려주고 싶은 말

펫슨이 해주는 조언은 이렇다. "자신만의 스타일을 찾으세요. 당신을 정의하고 남들보다 돋보이게 해줄 스타일을요. 그리고 사업을 배우고 마케팅을 배우고 광고대행사, 잡지사 혹은 패션 브랜드에서 인턴으로 일하며 자신의 작품이 출간될 수 있게 노력하세요! 날마다 스케치를 하는 일도 잊지 말아야 할 기본입니다."

에린 펫슨이 수작업으로 완성한 인쇄 작품

에린 펫슨이 스케치북에 모아둔 홍보용 한정판 엽서와 여행용 스케치북

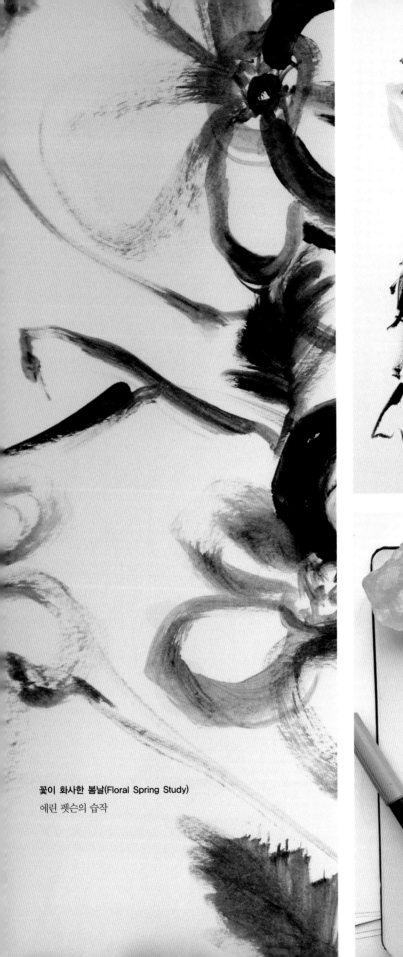

꽃이 화사한 봄날(Floral Spring Study)
에린 펫슨의 습작

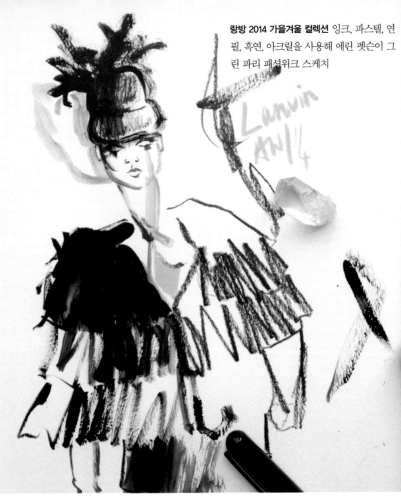

랑방 2014 가을겨울 컬렉션 잉크, 파스텔, 연필, 흑연, 아크릴을 사용해 에린 펫슨이 그린 파리 패션위크 스케치

백 스테이지에 있는 크리스티나 사바이두크(Cristina Sabaiduc)의 모습을 담은 런던 패션위크 스케치

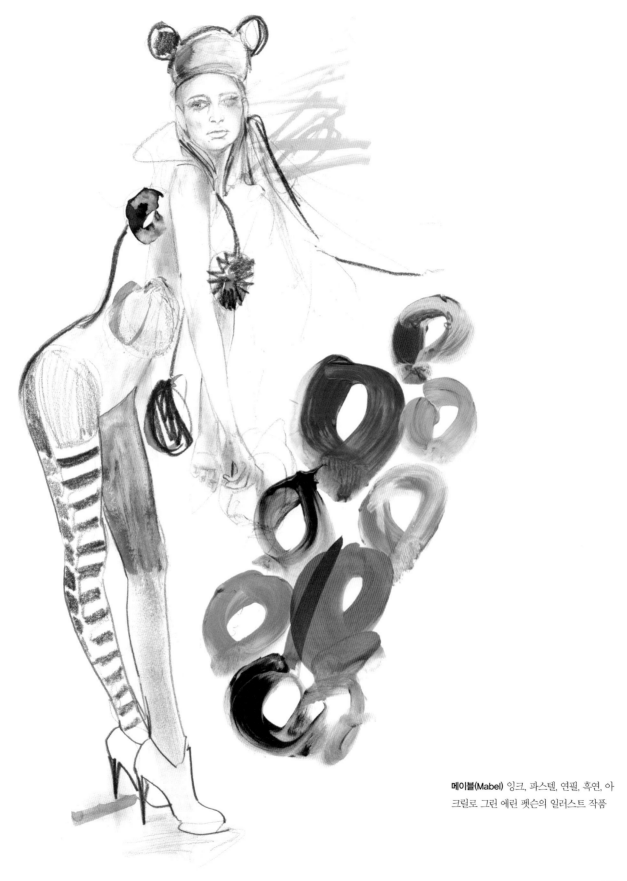

메이블(Mabel) 잉크, 파스텔, 연필, 흑연, 아
크릴로 그린 에린 펫슨의 일러스트 작품

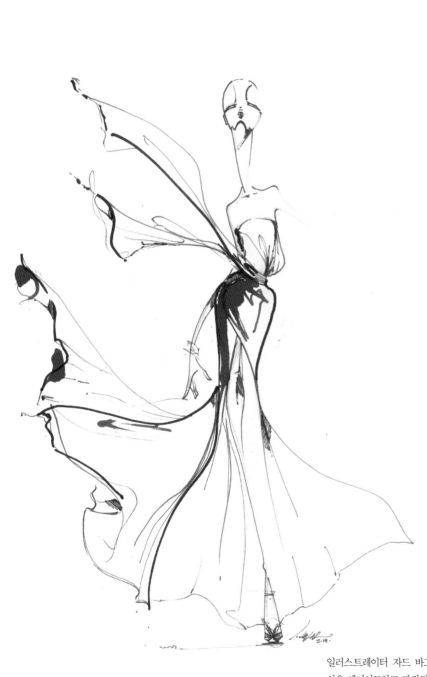

일러스트레이터 자드 바그다디는 추상적으로
선을 레이어드하고 과장된 실루엣을 만들었다.

이 책에 실린 작가와 작품을 만날 수 있는 곳

야에코 아베Yaeko Abe
www.yaekoabe.com

캐롤라인 앙드리유Caroline Andrieu
http://thight-sweater.blogspot.com
www.untitled-07.com

자드 바그다디 Jad Baghdadi
http://twitter.com/jadbaghdadi

사라 빗슨Sarah Beetson
www.sarahbeetson.com

윌 브룸Will Broome
www.williambroome.co.uk

오드리아 브룸버그Audria Brumberg
www.audriabrumberg.com

로비사 부피Lovisa Burfitt
www.lovisaburfitt.com

누노 다 코스타Nuno Da Costa
www.illustrationweb.us/artists/NunoDaCosta

실야 괴츠Silja Götz
www.siljagoetz.com

사만사 한Samantha Hahn
http://samanthahahn.com

사라 핸킨슨Sarah Hankinson
http://sarahhankinson.com

마이클 호웰러Michael Hoeweler
www.michaelhoeweler.com

줄리 존슨Julie Johnson
http://juliejohnsonart.com

마샤 카르푸시나Masha Karpushina
http://mashakarpushina.com

아드리아나 크라체비치Adriana Krawcewicz
www.artianadeco.com

제라르도 라레아Gerado Larrea
http://theillustratorfiles.blogspot.com

루루LULU*
www.plastiepirate.com

피파 맥매너스Pippa McManus
http://pippasworkablefixative.blogspot.com

스티나 페르손Stina Persson
www.stinapersson.com

에린 펫슨Erin Petson
www.erinpetson.com

니키 필킹턴Niki Pilkington
www.nikipilkington.com

웬디 플로브만Wendy Plovmand
www.wendlyplovmand.com

대니 로버츠Danny Roberts
www.dannyroberts.com

조 테일러Zoë Taylor
www.zoetaylor.co.uk

루이스 티노코Luis Tinoco
www.luistinoco.com

어텀 화이트허스트Autumn Whitehurst
http://awhitehurst.tumblr.com

키티 N. 웡Kitty N. Wong
http://kittynwong.com

패션 일러스트에서 사용되는 주요 용어사전

심미적인(Aesthetic)
미, 예술, 취향의 본질로, 예술가가 아름답다고 생각하는 것과 관련이 된다.

블라인드 컨투어(Blind contour)
예술가가 영감을 주는 대상에서 최대한 시선을 떼지 않고 종이 위에 그리는 방식

구도(Composition)
드로잉 속 요소들을 배치하는 것

에디토리얼 일러스트레이션(Editorial illustration)
잡지나 신문에 실린 기사의 요점이나 내용을 이해시키기 위해 함께 수록한 일러스트

과슈(Gouache)
일부 일러스트레이터가 사용하는 불투명한 수채물감

일러스트레이터(Illustrator)
어도비(Adobe) 사에서 나온 그래픽 디자인 소프트웨어

라이트박스(Light Box)
투명한 표면에 아래에서 빛이 나와 사진, 이미지, 일러스트를 살필 수 있도록 해주는 장치

매체(Medium)
일러스트레이터가 작품을 만들 때 쓰는 물질. 예를 들어 잉크, 수채물감, 페인트 등을 들 수 있다.

혼합 매체(Mixed media)
한 가지 이상의 재료나 기법을 사용해 만든 일러스트

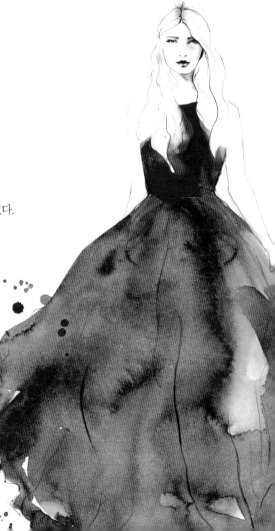

모노크롬(Monochrome)
한 가지 색상 혹은 한 색조를 사용한 일러스트

팔레트(Palette)
일러스트레이터가 드로잉에 사용하기로 결정한 색의 범위

포토리얼리즘(Photorealism)
정교한 세부묘사를 활용해 사진처럼 대상을 최대한 사실적으로 묘사한 일러스트나 회화 기법

포토샵(Photoshop)
사진과 일러스트를 편집할 수 있는 어도비 사에서 나온 소프트웨어 프로그램

참고자료(References)
예술가가 영감을 얻기 위해 혹은 드로잉의 출발점으로 삼기 위해 참고하는 이미지, 글, 사진 등을 지칭

르네 그뤼오(René Gruau)
오트 쿠튀르(haute couture)와 명품 패션계가 가장 사랑한 유명 패션 일러스트레이터(1909~2004년)로, 크리스찬 디올, 지방시 등 여러 브랜드와 함께 일했다. 그의 일러스트는 루브르를 비롯해 여러 박물관과 미술관에 전시되어 있다.

실루엣(Silhouette)
작품의 형태 혹은 외곽선이나 윤곽을 지칭

시각언어(Visual language)
말보다는 일러스트나 사진과 같은 이미지 요소로 소통하는 방식

그녀, 붉은 드레스를 입다(She Wore Red) "오스트레일리아의 패션 디자이너 알렉스 페리에게서 영감을 받아 그렸어요. 드레스 디자인, 색감, 움직임이 마음에 들었어요. 너무 아름다워서 그리는 작업이 정말로 즐거웠답니다." 핸킨슨이 설명했다.

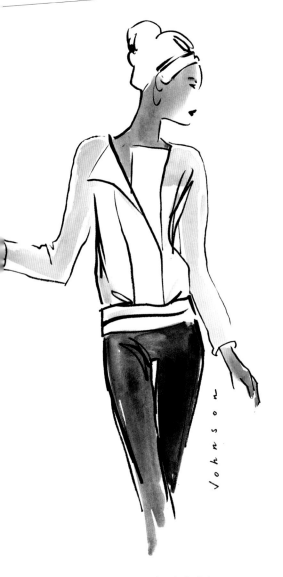

줄리 존슨의 작품

패션 일러스트는 창의적인 시선과의 직접적인 소통입니다.
스케치를 통해 우아함, 컬렉션의 분위기, 옷의 아름다움에 영감을
주고 이를 표현하니까요. 일러스트는 시적인 방식으로 인체와
의상을 강조하는데 이런 특성은 다른 어떤 매체로도
효과적으로 재생산할 수 없어요. 일러스트는 디자이너들이
항상 갈망하는 영원함을 일깨워줍니다."

– 스테파니아 앰피티어트로프(Stefania Amfitheatrof),
명품 패션 업계 홍보 대표

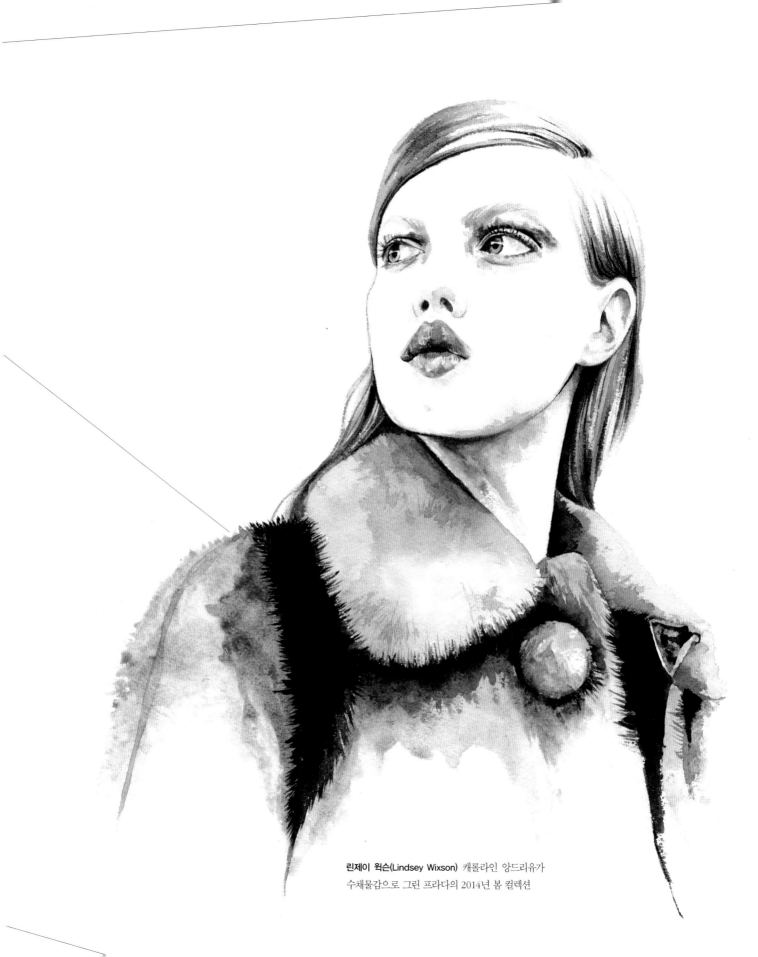

린제이 윅슨(Lindsey Wixson) 캐롤라인 앙드리유가
수채물감으로 그린 프라다의 2014년 봄 컬렉션

패션 일러스트는 디자인 판타지를 현실로
구현할 수 있게 해줍니다. 새로운 아이디어로 가는
로드맵 같은 존재죠. 하나의 스케치가 독특한
감정적 교감을 불러일으켜 전체 컬렉션에
영향을 미치기도 합니다.

– 미샤 노누, 노누 뉴욕의 디자이너이자,
2013 CFDA/보그 패션 펀드의 최종 후보

▶ 줄리아 쿠오(Julia Kuo) 그림 : 154, 156~158쪽

모든 성공한 예술가들의 공통점

직접 그려보자!

세계 최고의 일러스트레이터들이 특별할 수밖에 없는 이유를 이제 알게 되었다. 그렇다면 이 책에서 설명한 기법을 토대로 부록에 들어 있는 패션 실루엣을 활용해 자신만의 작품을 만들어보는 것은 어떨까? 피사체에 시선을 고정하고 종이는 보지 않고 그림을 그리는 대니 로버츠의 블라인드 컨투어 방식부터 시작해보자. 사라 빗슨이 한 말처럼 이 기법은 "그 한순간을 완벽하게 손이나 눈으로 파악해 추상적인 선으로 그려내는 아주 즉흥적인 방식이다." 그러므로 이 기법을 활용해서 원하는 결과가 나오지 않았다고 해서 실망하지 말고 자신만의 스타일을 찾을 때까지 다양한 기법을 시도해보라.

잉크로 실루엣을 그리는 전통적인 드로잉에 다양한 재료로 콜라주를 더한 실야 괴츠의 방식이나, 즉흥적으로 잉크 선을 그린 다음 마커로 색을 칠하는 야에코 아베의 방식에서 영감을 얻을 수도 있다. 마음에 드는 스케치를 완성했다면 로비사 부피처럼 개인 보관함에 저장해두자. 그녀 역시 처음에는 완성된 스케치를 버렸지만 지금은 앞으로의 드로잉에 영감을 주는 용도로 사용 중이다.

이 책에 소개하는 모든 예술가들에게는 공통점이 하나 있다. 성공을 위해 언제나 열심히 노력한다는 점이다. 성공은 하룻밤 사이에 일어나는 것이 아니다. 꾸준히 실력을 갈고닦고 자신만의 독특한 스타일을 완성해보자. 작가 고유의 관점보다 중요한 것은 없다는 점을 명심하자.

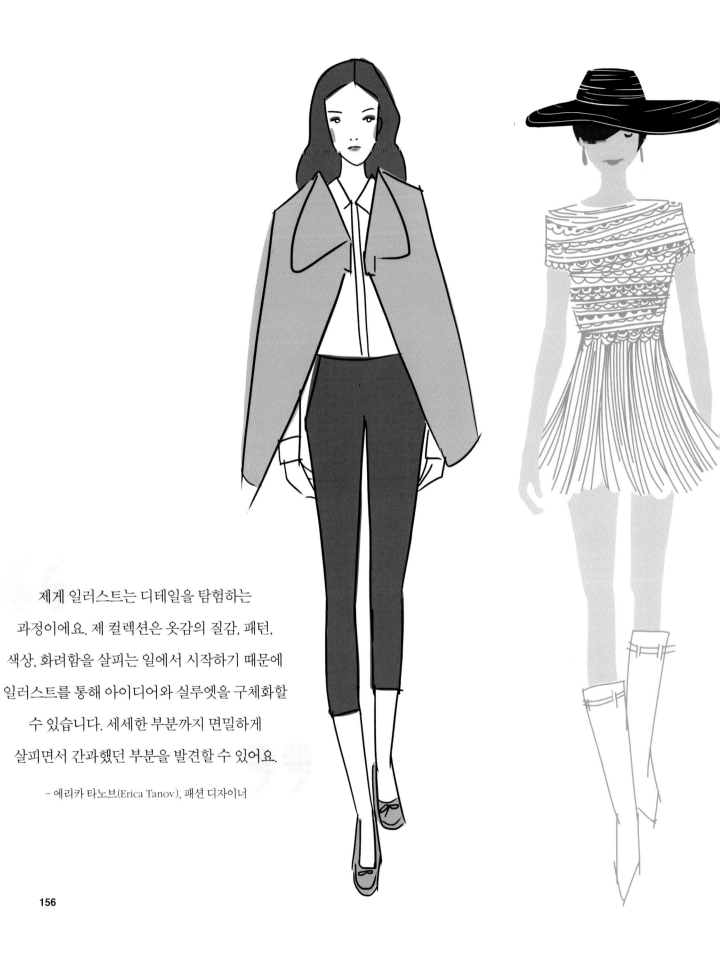

제게 일러스트는 디테일을 탐험하는
과정이에요. 제 컬렉션은 옷감의 질감, 패턴,
색상, 화려함을 살피는 일에서 시작하기 때문에
일러스트를 통해 아이디어와 실루엣을 구체화할
수 있습니다. 세세한 부분까지 면밀하게
살피면서 간과했던 부분을 발견할 수 있어요.

– 에리카 타노브(Erica Tanov), 패션 디자이너

156

스케치는 컬렉션의 핵심입니다.
종이에 펜이 굴러가면서 작은 아이디어가
커다란 꿈이 되거나 혹은 아름다운 이야기로
실현되는 마법의 순간과도 같으니까요.

- 대니얼 굿맨(Danielle Goodman), 명품 패션 업계 홍보 전문가

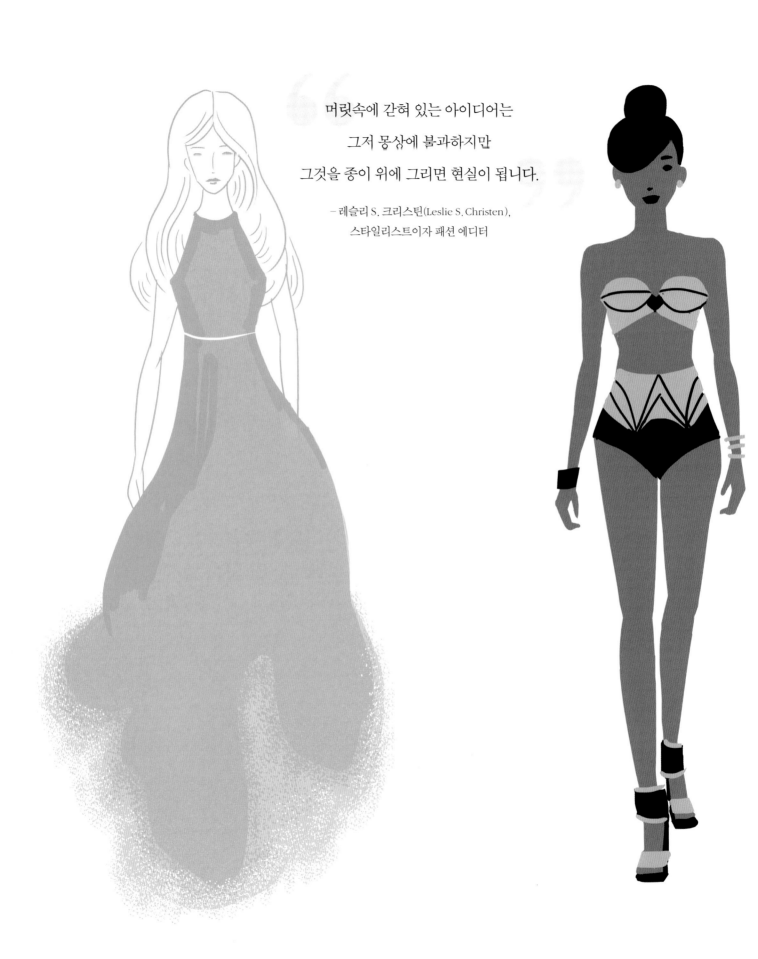

머릿속에 갇혀 있는 아이디어는

그저 몽상에 불과하지만

그것을 종이 위에 그리면 현실이 됩니다.

– 레슬리 S. 크리스틴(Leslie S. Christen),
스타일리스트이자 패션 에디터

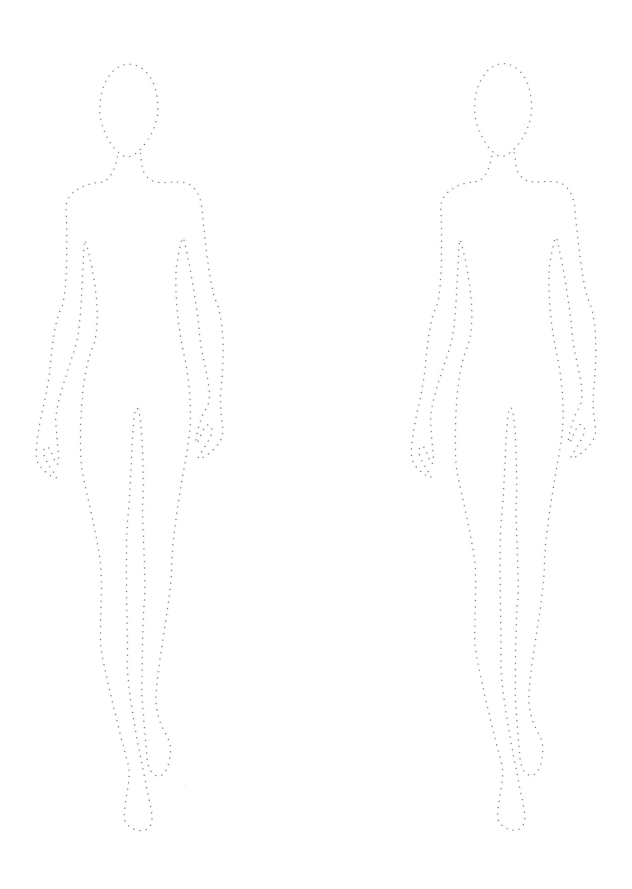

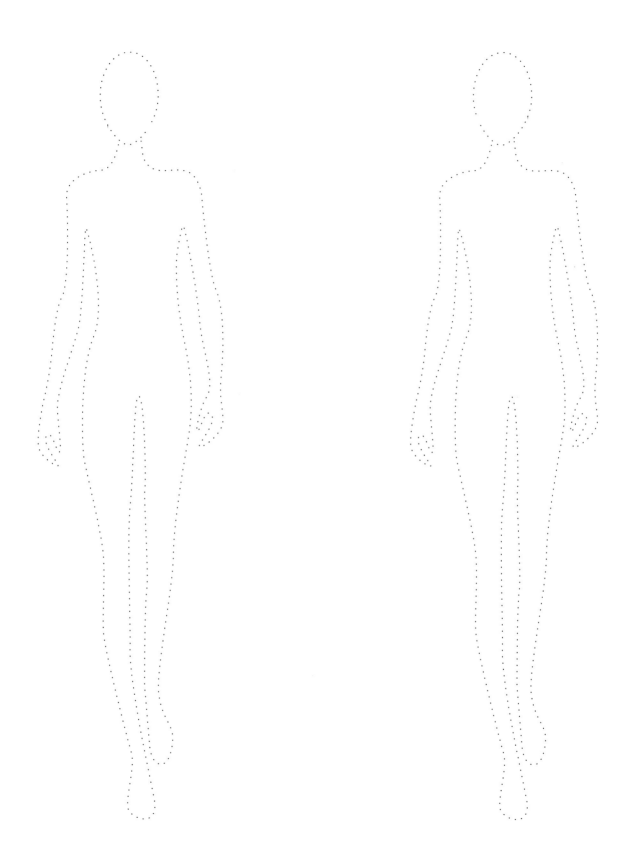

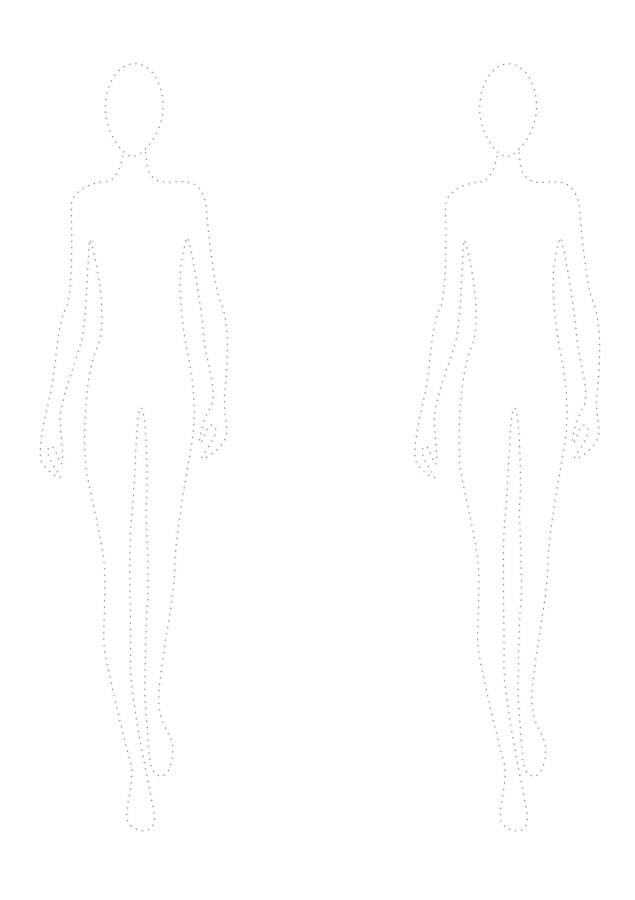

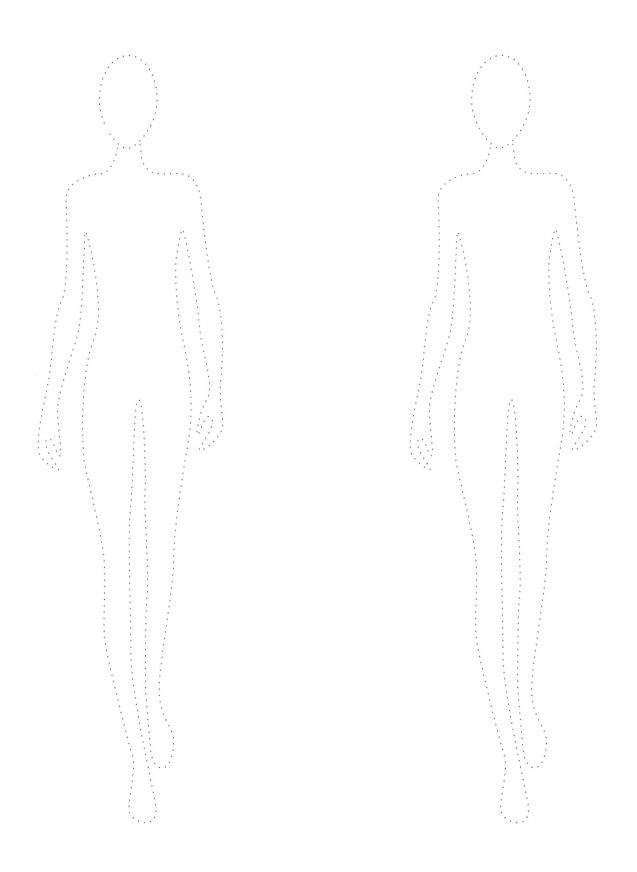

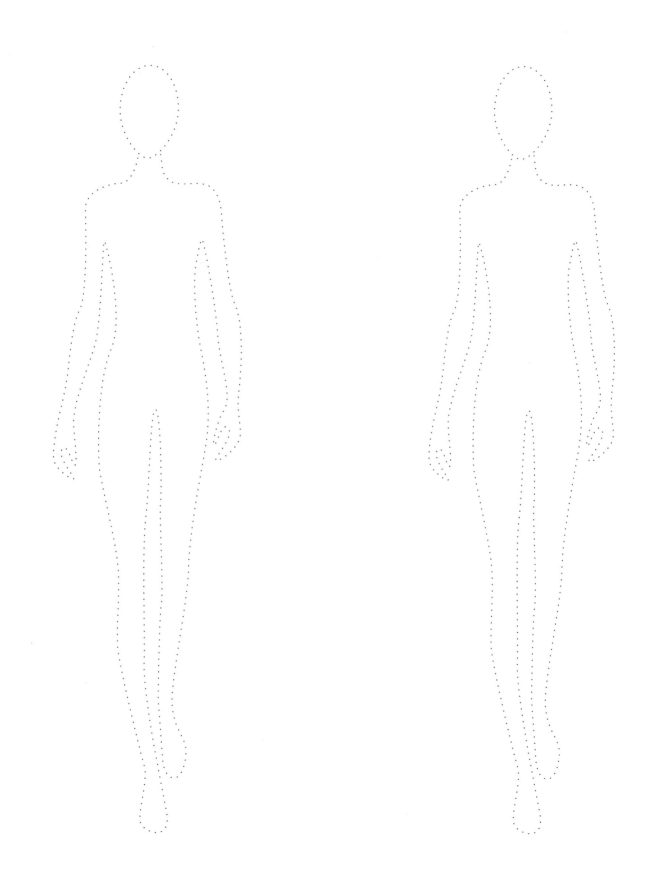

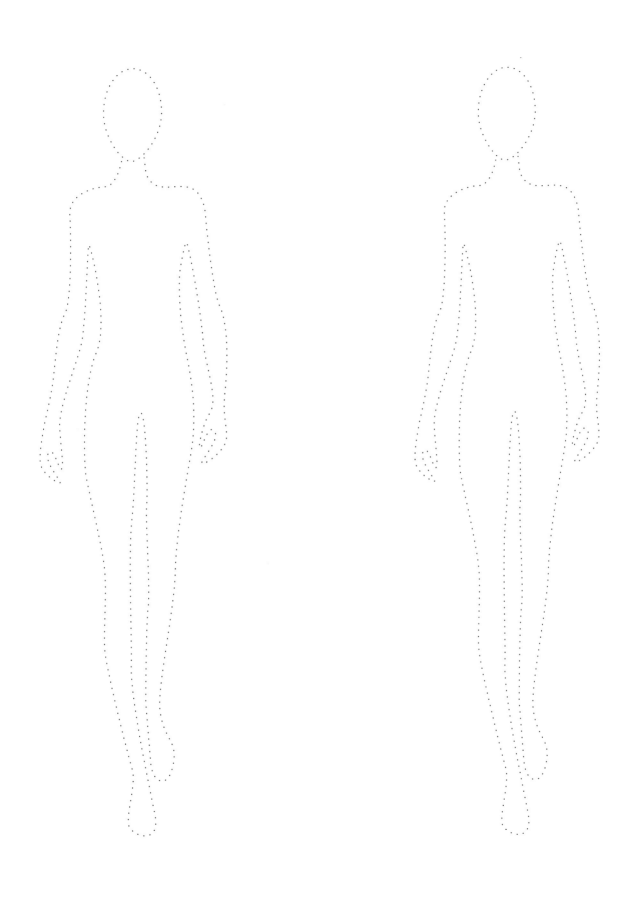

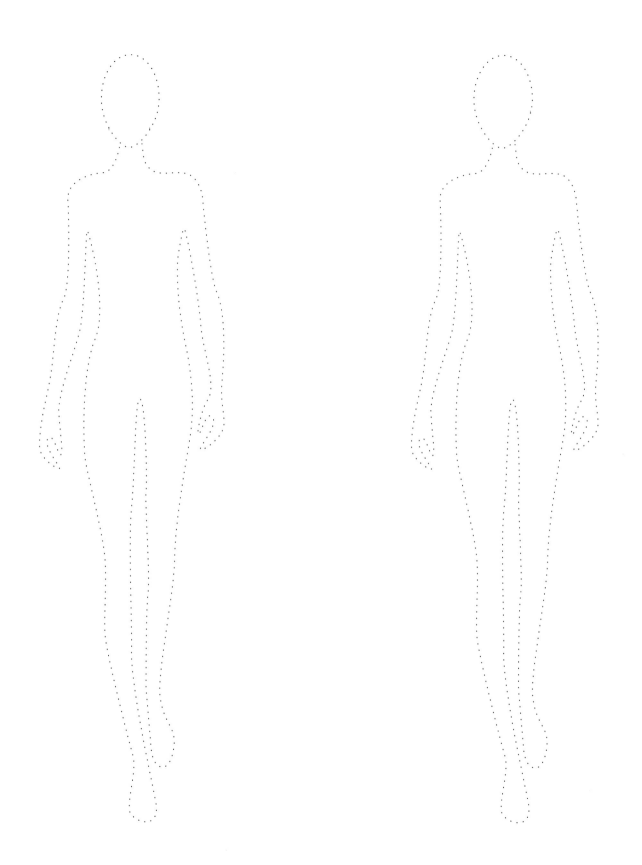

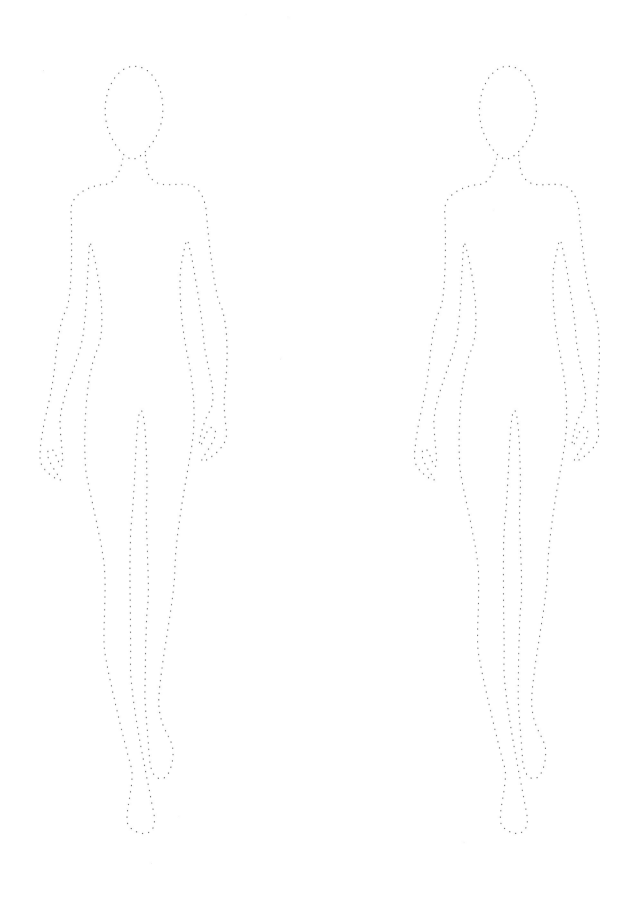

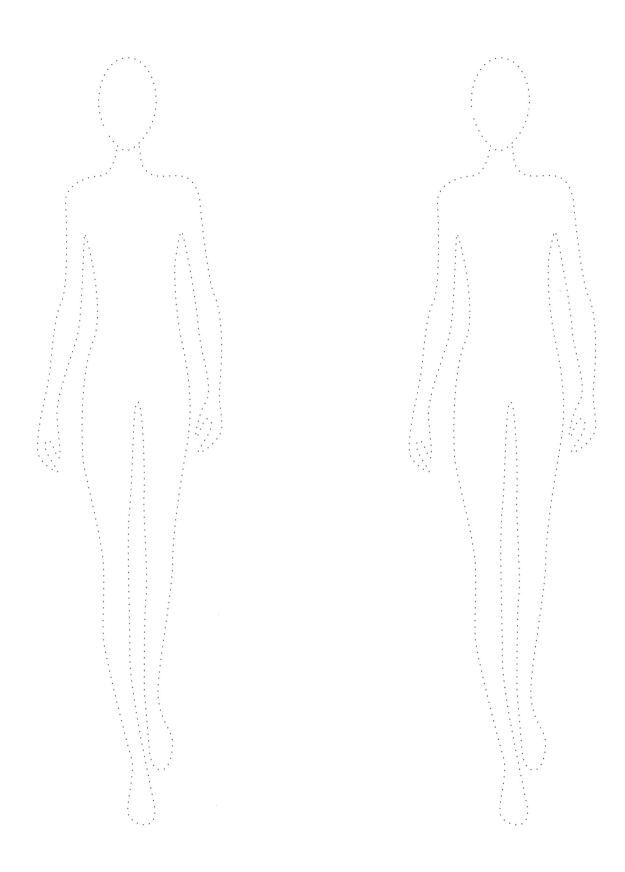

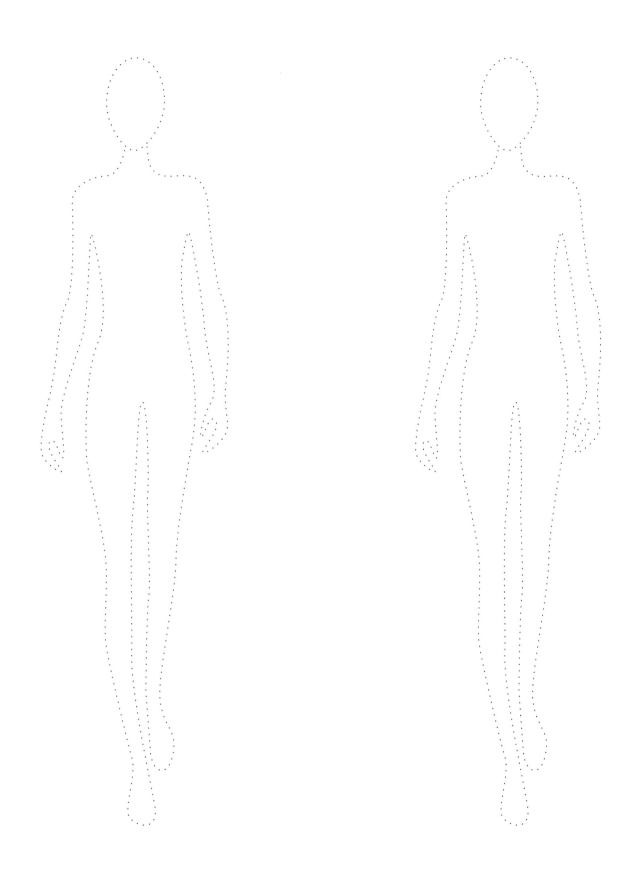

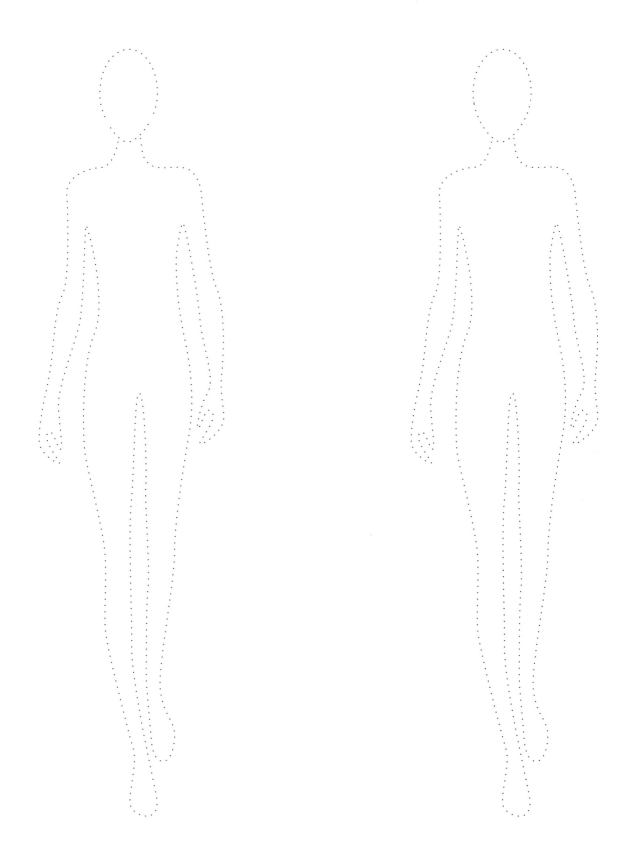

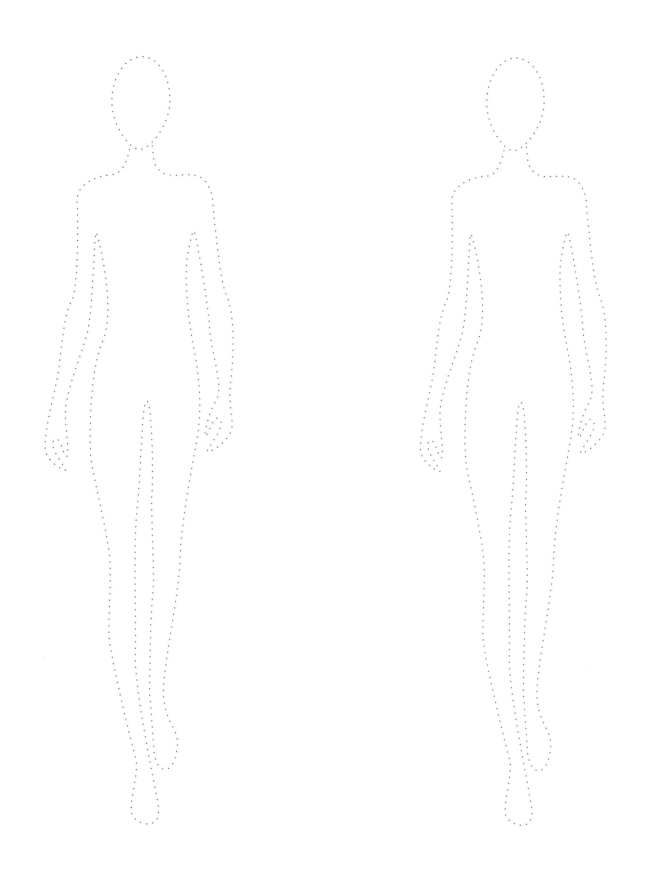

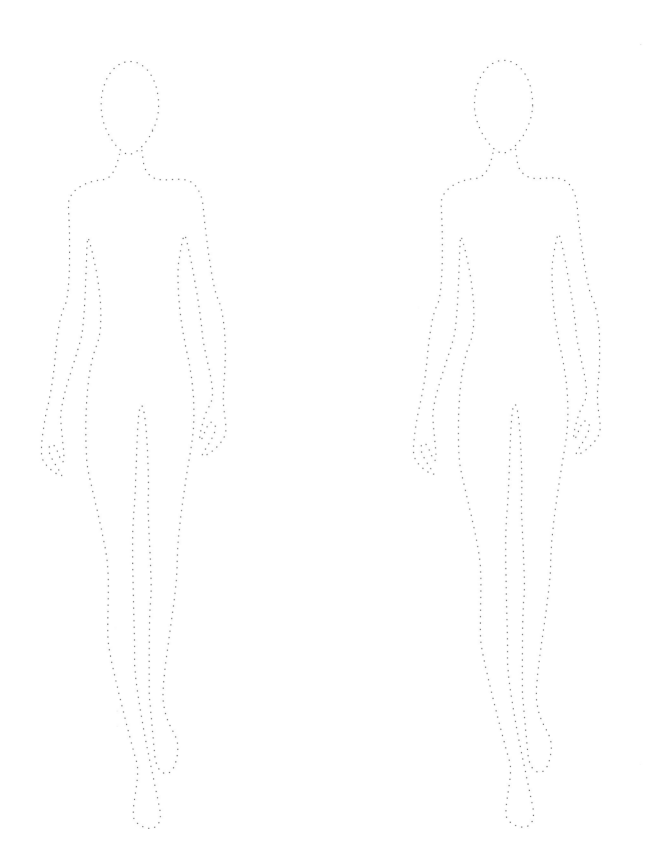

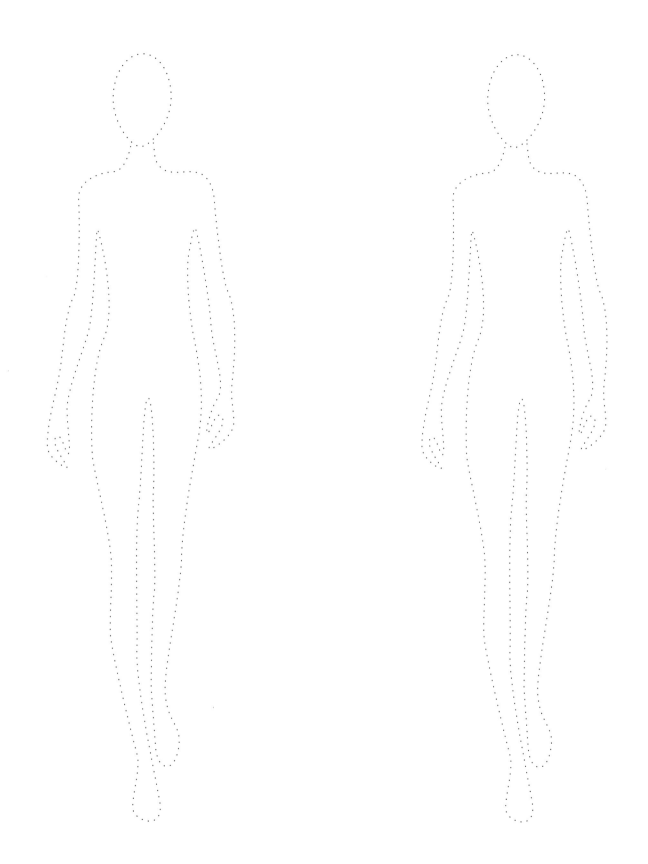

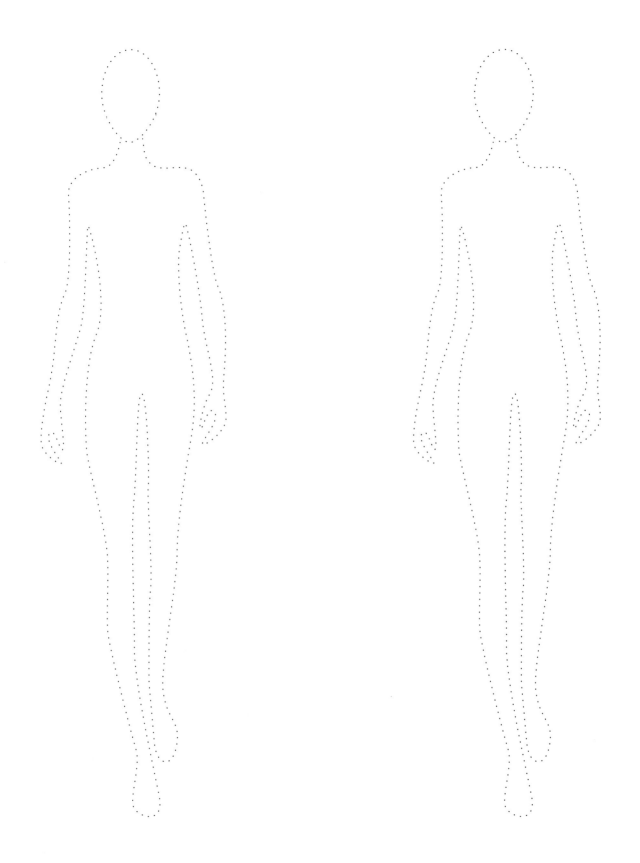

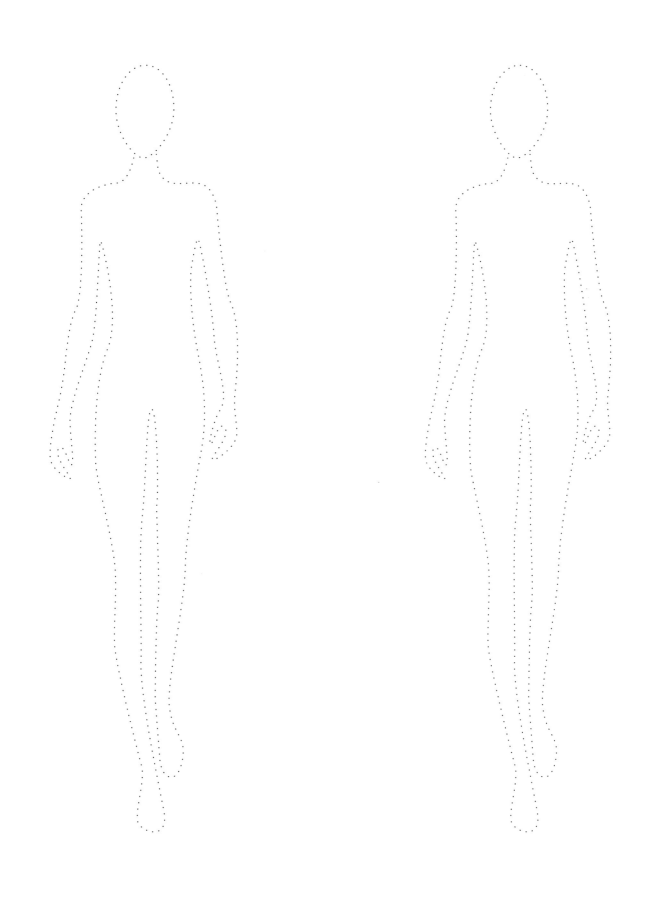

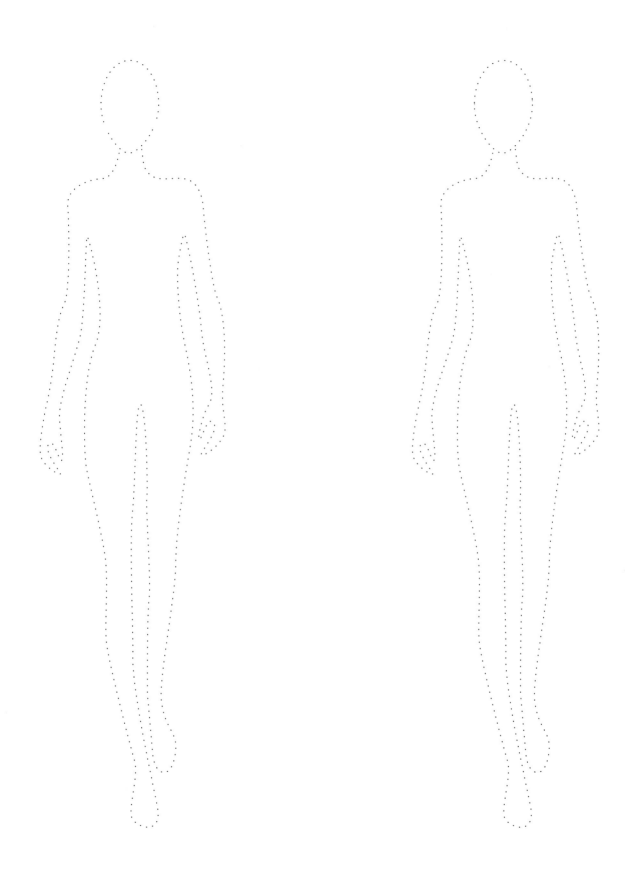

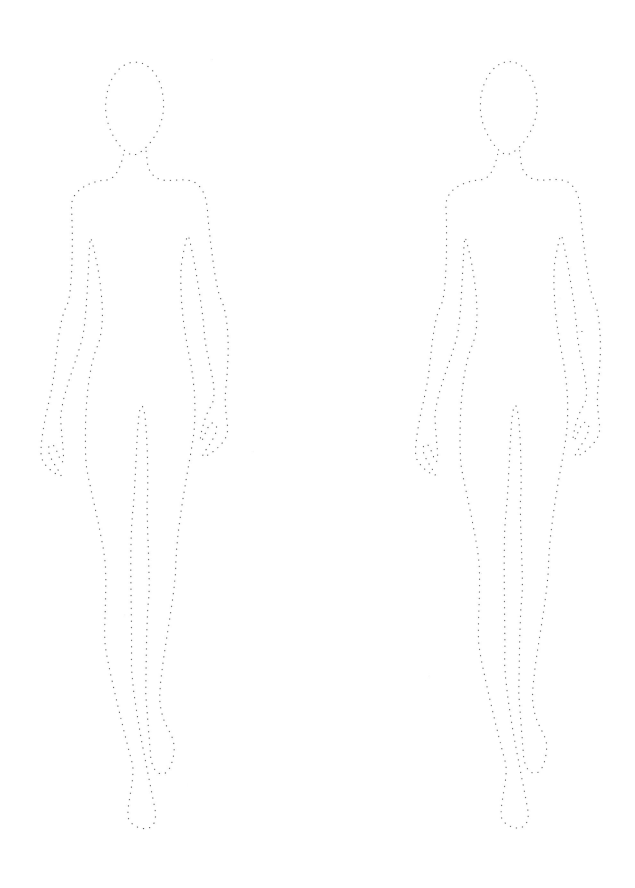

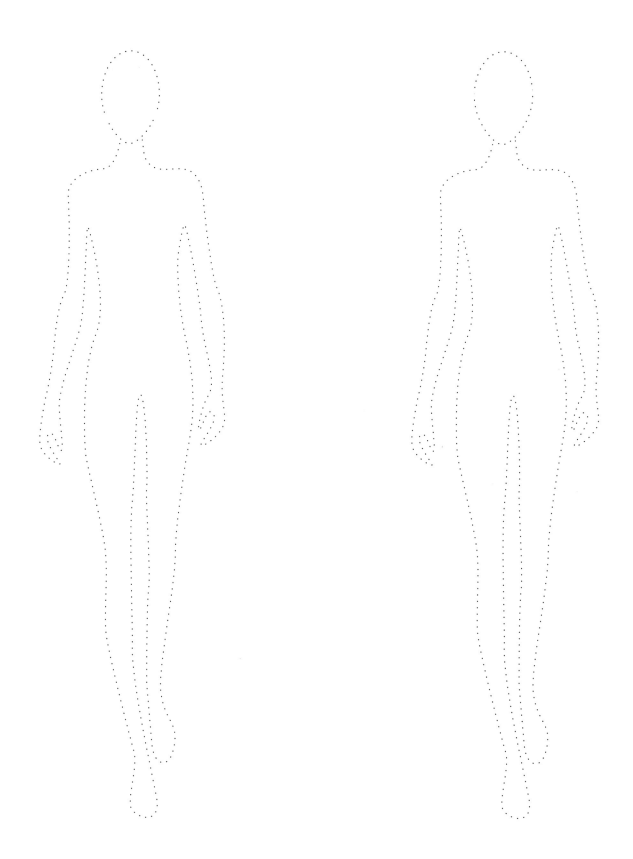

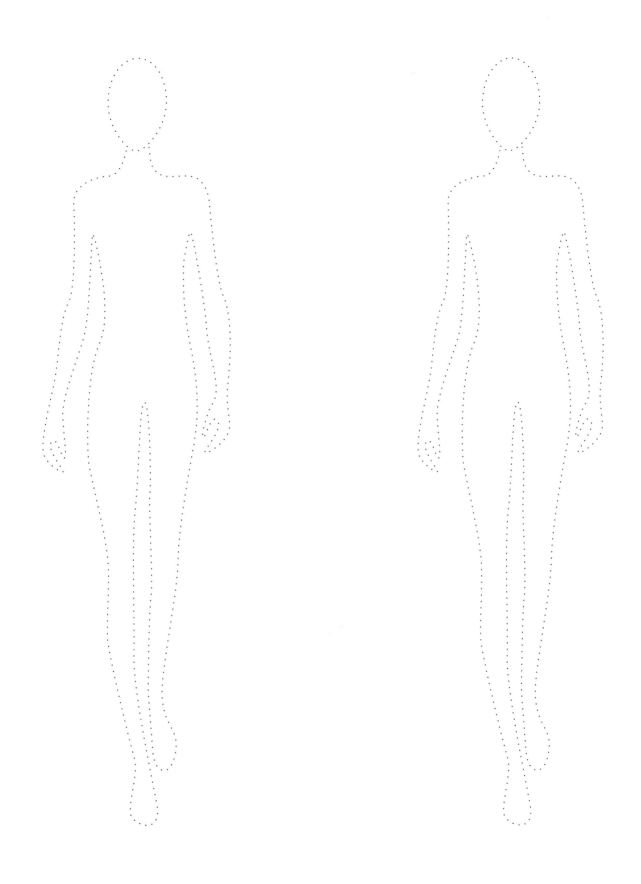

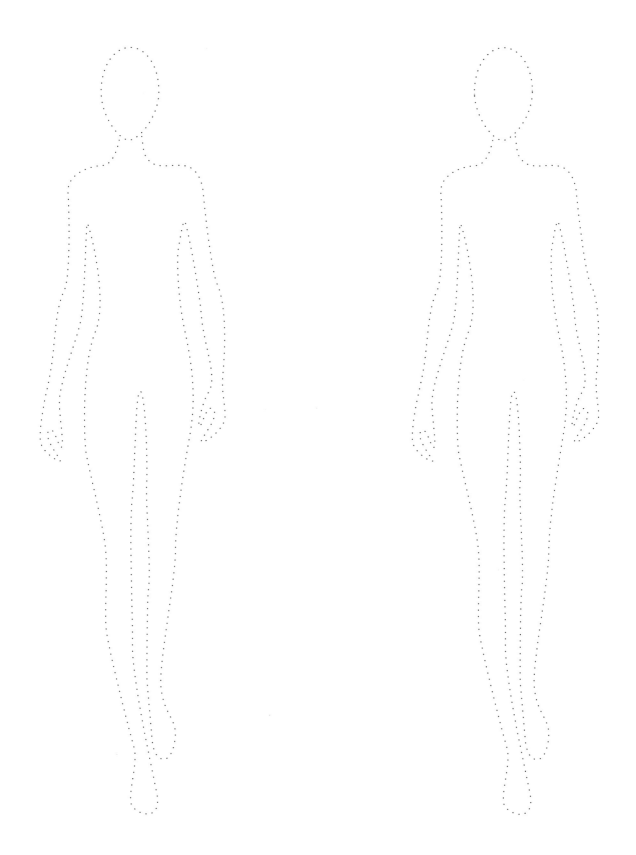